One Film,
One Journey

Southeast Asia's
Unknown Past, Present and Future

一部電影，
一個旅程

電影開路，探訪未知的 東南亞

主編 · 鍾適芳
企畫 · 大大樹音樂圖像

目錄 CONTENTS

224　東南亞電影的五個提問
SOUTHEAST ASIAN FILMS: FIVE QUESTIONS FOR DISCUSSION

268　在 此 相 遇
WHERE WE MEET

電影帶路，探見未遇的東南亞

你在哪裡？曼谷往孔敬左右搖擺的慢火車上？深陷中爪哇墨巴布火山的霧霾間？還是台北秋日的午後，苦等疫情歇緩的消息？

無論你已在路上或還未上路，相遇的此刻，我們將一起往下個旅程，一段以電影帶路的遊訪，探見未曾遇上或錯過的東南亞。東南亞雖是個過於簡便的統稱，但我們暫時找不到更好的替代，以囊括這地理位置、地緣政治、自然生態、語言文化上既近又遠的相連。

我們以五個單元「導演在路上」、「在邊界看見」、「以鏡頭為誌」、「東南亞電影的五個提問」與「在此相遇」，鋪陳一路變幻的風景。書中多元的文字風格與記敘，領我們在光影間游移，有時潛入巷內鄰里，又能穿越遮蔽的過往，或在微光下窺視當下，那些教科書與導遊書中缺席的場景與現實。

這本書也是我與大大樹團隊，過去六年所共同經歷的影像旅程。因為策劃紀錄片影展及論壇，我們得以緊隨東南亞導演的鏡頭，見證他們如何在邊界與世界之間，推波電影新浪；在嚴峻的審查制度下，以影像寓意述說。編輯過程，也似一趟與導演、作者及譯者們的重逢之旅。無論相識時間長短，電影堅固了我們共有價值的連繫，讓我們毫不費力地跨越語言及文化的界限。

書名《一部電影，一個旅程》源自同名的東南亞獨立電影論壇。文化部在 2016 年成立了「東南亞事務諮詢委員會」，延攬多位東南亞重要的電影導演、影展策展人及評論者擔任委員，也催生了「一部電影，一個旅程」的論壇。每年在台北的會期，是大家以影像交談的時候，一個無需擔憂被審查，得以暢所欲言的對話平台逐漸成形。政治大學傳播學院及藝文中心，則提供了影像與思想自由流動的空間。論壇積累的珍貴無形資產，奠基了這本書的架構。

過去二十多年，我與大大樹幸運地經歷了音樂、影像，文字出版等不同媒介的敘事。謝謝在我們還只有音樂的時候，願意打開紀錄片製作之門的湯昇榮；當我們過早提出東南亞歷史重訪的策展概念時，願意聆聽的鍾永豐、程白樂；明知道我們是出版初級生，仍願陪伴並一起衝刺完成此書的劉佳旻、黃子恆；還有耐心等待多年的大田出版社總編輯莊培園。

準備好跟我們一起上路了嗎？別忘了把這本書裝進行李箱！

<div align="right">適芳與大大樹</div>

Chapter I

DIRECTOR'S JOURNEY

當導演上路，我們緊隨。
旅程中，我們是鄰座的乘客，跟從他們穿透觀景窗的眼光，
閱覽歷史的地景與聲景。
光影流梭，敘說我們未知的過去、現在與未來。

In a film, a director offers a journey for us to follow. On such a journey, we are passengers at the director's side, viewing landscapes and soundscapes full of stories and histories. With light and shadow, we are shown unknown pasts, unknown presents, and uncertain futures.

導演在路上

《爪哇安魂曲》Opera Jawa，2006

緊貼社會脈動的影像敘事者——嘎林‧努戈羅和

我的電影，是印尼的微型縮影

My Films are a Microcosm of Indonesia: Storyteller and Filmmaker Garin Nugroho and Indonesian Society

文／謝以萱[1]

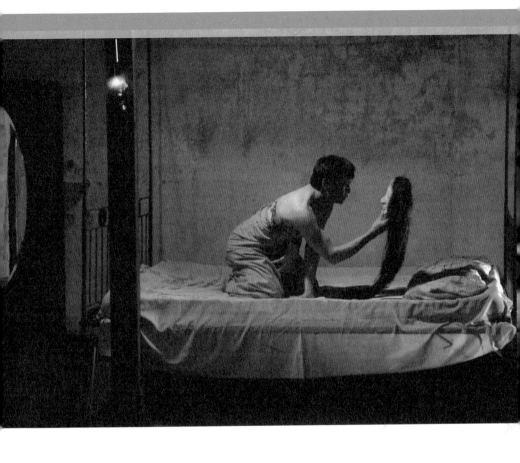

嘎林・努戈羅和（Garin Nugroho）是當今國際最知名的印尼導演，從
1980 年代仍屬獨裁政權蘇哈托統治的「新秩序時期」（New Order）便
開始拍電影至今，一共完成了十九部劇情長片、三十部電視紀錄片、五
部紀錄長片、七部散文電影、三部短片、六齣劇場演出、二齣舞劇、寫
了五本書，以及三件裝置藝術作品，充分展現了豐沛的創作能量。橫亙
三十多年，嘎林的作品風格與類型多變，除了紀錄片、劇情片之外，還
跨足劇場編導。[2]

從來不服從權威的創作者

嘎林最近一部長片作品《我身記憶》（*Memories of My Body*，2018）以曾來台演出舞劇《方寸之間》的印尼著名編舞家里安多（Rianto）的故事為基礎，講述擁有陰柔氣質的男舞者學習中爪哇傳統跨性別舞蹈「凌雅」（Lengger）和虎面孔雀羽冠舞（Reog），探索自我性別認同、也探索自身身體的故事。嘎林純熟的說故事方式和場面調度技巧，在這部電影裡展露無遺，流暢運用凌雅舞蹈的力與美，傳統和現代音樂元素的巧妙結合，再加上編舞家里安多也親自現身其中，如說書人般串接起主角人生的不同階段。

然而，這部優雅的電影因為題材觸及同性情慾，在印尼幾個伊斯蘭基本教義盛行的城市禁映。嘎林對此似乎不感意外，這位早從蘇哈托新秩序時期便拍電影至今的導演，已非第一次在印尼社會引發爭議，他從來就不是一位服從權威的創作者，乃持續以創作挑動社會敏感的神經，喚起大眾關注被邊緣化的區域、被忽略的沉痛歷史。

1980 年代中期，自雅加達藝術學院電影系（Jakarta Institute of Arts）畢業後，嘎林在學校擔任助理，同時幫報紙《羅盤報》（*Kompas*）寫影評，也獨立拍攝短片和紀錄片。[3] 當時印尼電影的產製環境受到官方嚴密控制，不僅內容要經過嚴密的政治審查，就連拍攝資源也是高度階

1. 本文奠基於筆者在 2019 年 6 月導演嘎林・努戈羅和受邀出席台北電影節焦點影人單元時所做的訪談〈嘎林・努戈羅和：我的電影裡有印尼的全部縮影〉，原刊載於《端傳媒 The Initium》。

2. 2017 年嘎林和澳洲墨爾本藝術中心合作現場電影《Satan Jawa》，此作為他「擴延電影」（Expanded Cinema）計畫的一部分。講述 1926 年荷蘭殖民時期的爪哇社會，以黑白默片投影在舞台上，搭配舞者和墨爾本交響樂團、印尼傳統器樂甘美朗樂團現場演出，打造一齣結合影像、舞蹈和音樂的視聽饗宴。此作品已經陸續在歐洲許多城市、新加坡、日本東京巡迴演出，在不同城市都會與當地的表演藝術創作者合作，針對作品改編、添加在地的元素。

層化控管；電影若非作為政府宣導政策使用，就是帶有某種說教意味的社會倫理題材。

1990 年代初期，印尼的電視、廣播節目較以往開放，嘎林開始協助電視台拍攝紀錄片；也因著拍攝電視紀錄片和為媒體撰文報導的經驗，讓他走訪印尼各地。[4] 他早期拍攝的幾部紀錄片，資金多來自國外[5]，同時也拍攝商業廣告、寫影評、教書，存下來的錢才能拍自己想拍的電影。然而，拍完的電影也沒機會於印尼放映，其作品能夠在國際影展曝光，是多虧貴人協助，其中包含日本重要的電影評論家佐藤忠男（Tadao Sato），他將嘎林的《Love on a Slice of Bread》（1991）帶到第四屆東京電影節放映，也因此逐步打開了他在國際影壇的能見度。

若不回頭檢視傷口，歷史創傷必然仍存在

1998 年蘇哈托獨裁政權垮台後，印尼邁向民主化，一切看似充滿希望。然而，面對國家過往的慘痛歷史，嘎林並不打算任由時間沖淡，在《無畏，詩人之歌》（A Poet: Unconcealed Poetry，2000）中，他找來當年因為政治立場與政府相左而被關入監獄的詩人易卜拉欣·卡迪爾（Ibrahim Kadir），親自演出、詮釋，以亞齊地區的傳統詩歌「Didong」，吟唱出當年在牢獄之中的幽閉恐懼，以及在那暗無天日的日常中，與獄友之間的相互扶持。[6]

3. 就讀電影學校期間，嘎林深受諸如《北方的南努克》、荷蘭導演 Joris Ivens 等作品影響。
4. 例如《Children of a Thousand Islands》系列紀錄片，呈現不同島嶼的孩子日常生活，整個系列共有十三集，嘎林負責編導其中兩集，並擔任其他集的內容顧問。
5. 例如紀錄片《隆米與水的故事》（Water and Romi，1991）是德國出資，《Kancil's Tale of Freedom》（1995）則是日本 NHK 的節目。
6. 當時製作預算有限，牢房場景是在雅加達搭建的，只花六天的時間以 Video 拍攝完成，最後才放大轉成底片。

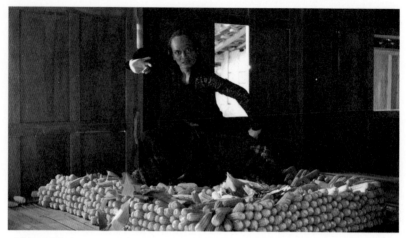

《我身記憶》*Memories of My Body*，2018

獨裁政權垮台不到兩年，嘎林便完成這部直面歷史創傷的電影。這是第一部重新省視 1965 年蘇哈托政府藉肅清共黨叛亂份子名義而展開的逮捕、屠殺行動的印尼電影。當時在亞齊地區拍攝此一題材具有高度危險性，「人們聽到我要拍一部關於 1965 年大屠殺的電影時，都覺得我這行徑如同自殺。」同樣的無畏精神，也體現在嘎林 2002 年完成的《親吻你的淚痕》（*Bird Man Tale*），這是一部關注印尼西巴布亞地區族群獨立運動的低成本電影。[7] 二戰結束後，歷經荷蘭殖民政府與印尼政府的介入，巴布亞獨立運動持續抗爭至今，長期存在嚴重的區域衝突。

「我的電影最核心的關懷是關於暴力、流血、創傷。這些元素幾乎出現在每一部電影中，為什麼？因為對我來說，所有生活在印尼的人民，都

7. 當時若要在西巴布亞拍電影，印尼政府一定會派人隨行監視，支持巴布亞獨立是被當局禁止的。然而，嘎林藉著替報紙撰寫報導的機會，時常走訪印尼各島嶼，從 1989 年到正式拍攝《親吻你的淚痕》之前，他已經陸陸續續造訪西巴布亞七次，認識了許多當地人，甚至是巴布亞獨立運動的領袖。

經歷過歷史、政治帶來的創傷，如果你沒辦法將這些傷口打開，檢視到底發生了什麼事、試圖討論它的話，那麼這些創傷就有可能會反覆出現。」這部融合地方民間傳說、俗民音樂與紀實影像，帶有點魔幻寫實色彩的《親吻你的淚痕》，是印尼首部以巴布亞人為主角的電影。

「處理任何政治敏感的議題，都必然有風險。」這位拍了半輩子電影的導演平靜地說，「我時常收到恐嚇的訊息。」拍攝《蒙蔽的青春》（The Blindfold，2011）這部講述青年加入伊斯蘭極端組織的電影時，嘎林為了深入了解印尼伊斯蘭國的運作，因而接觸了幾位曾經在該組織工作的成員，結果被政府的反恐單位盯上誤認為是共謀，不僅將嘎林住家附近的街區封鎖、登門關切，還因為高度警戒提防而不敢喝下嘎林招待的茶水。

然而，即便因為電影觸及敏感政治議題而招致人身威脅，但嘎林絲毫不退縮，「電影作為藝術的一種，是開啟對話的媒介，是各種不同觀點自由交錯的開放場域。藝術可以打破不同群體和文化之間的隔閡，讓人們更加人性，它能夠為人們找回身而為人的人性感受，這是藝術的功能與角色。」

拍電影，首要了解當地的文化體系

以拍攝紀錄片起家的嘎林，即使創作劇情片，也時常運用紀錄片的拍攝手法。像是《無畏，詩人之歌》請詩人在電影中演出自己，重新演繹當時的心境；《親吻你的淚痕》則先以拍攝紀錄片作為接近、認識當地的策略，作為後續拍攝劇情片時的暖身。對嘎林來說，有時候紀錄片是比較自由的，「你必須自己創造出劇情片的世界，但紀錄片的世界是直接存在於社會之中。」

這類在虛構的劇情片中自由調度真實元素的作法，嘎林曾如此解釋，

《無畏，詩人之歌》*A Poet: Unconcealed Poetry*，2000

「這作為一種新寫實主義的取徑，同時也可以降低成本，因為我沒有多餘的錢支付專業演員或者昂貴的設備。」然而有趣的是，在《無畏，詩人之歌》中，人物的展演相當戲劇性並帶有強烈的劇場色彩，而場面調度也是高度形式美學的，而非單純是「新寫實主義」的那種素樸。若嘎林的電影中出現真實的元素，更多時候是來自他作為一位敏銳創作者的直覺，深知真實與虛構的元素交錯，能催化出更加逼近真實、有力量的狀態。

例如在《親吻你的淚痕》中，他刻意安排印尼演員露露‧托賓（Lulu Tobing）出演。這位女演員來頭不小，她是獨裁者蘇哈托的外孫媳婦，而片中其餘角色都由西巴布亞人演出。嘎林巧妙地將人物在現實中的身分轉化至虛構的電影角色之中，象徵性地讓印尼觀眾感受到成為少數群體的心情。而《我身記憶》裡，嘎林亦讓編舞家里安多如說書人般在片

中現身說法，善用舞者自身的展演魅力，以及古老的口述故事技巧，一幕幕地串接起不同階段的人生經歷。談到創作的習慣，嘎林表示他通常不寫逐句的劇本，頂多是概略的場景腳本。他熱愛旅行，喜歡走訪現場、親身體驗當地的生活後，才發想故事。「拍電影首要了解當地文化體系，包含物質文化、身體語言、文化象徵、語言和音樂等聲響。人類的文化是一套象徵系統，所以我們可以透過各種可操作的聲響、影像、文字、圖案來講述故事。包括對地理空間、自然的感受，也會形塑一地的文化，善用這些元素就會讓故事更加有意思。」

從我的電影中，你可以看到整個印尼的縮影

嘎林透過電影盡可能地呈現印尼的豐富面貌，無論是時代的縱深，亦或地理位置的橫移，他曾自言其創作哲學就像加里曼丹（Kalimantan）採行輪耕作法的農人，隨著移動行旅的軌跡沿途播下種子。《來自爪哇的女人》（A Woman from Java，2016）描述荷蘭殖民時期的女性故事、《一國之師：佐格羅阿米諾多》（The Hijra，2015）則勾勒 1920 年代各種現代思潮在印尼這塊土地上發芽苗壯、《無畏，詩人之歌》關於1965 年大屠殺、《亂世情詩》（Chaotic Love Poems，2016）則以愛情輕喜劇描繪 1970–1990 年代雖然在威權統治下但卻又宗教自由富足的印尼社會、《蒙蔽的青春》則見證了極端伊斯蘭信仰的崛起；《Letter to an Angel》（1994）在印尼東部松巴島（Sumba）拍攝、《親吻你的淚痕》關注西巴布亞地區、《Serambi》（2005）則記錄了經歷印尼大海嘯的亞齊、《Under the Tree》（2008）關於峇里島的魔幻寫實。

《爪哇安魂曲》（Opera Jawa，2006）是奠定嘎林在世界影壇藝術地位的電影。[8] 創作靈感來自他從小聽到大的印度史詩《羅摩衍那》，以及甘美朗（Gamelan）音樂。他一共為這部電影製作了六十多首歌曲、七十多段舞蹈，以及七件裝置藝術，整部電影呈現出豐沛而華美的爪哇文化，現代和傳統的元素紛陳交匯。

上圖、下圖：《來自爪哇的女人》 *A Woman from Java*，2016

上圖、下圖：《爪哇安魂曲》*Opera Jawa*

《爪哇安魂曲》Opera Jawa

「我兒時成長的木造家屋，經常作為排練爪哇舞蹈的場地，所以從小就對這些表演藝術的元素相當熟悉。在拍攝《爪哇安魂曲》時我感覺像回到了童年一般。」影片中一幕幕行雲流水不止歇的吟唱、舞蹈，透現出文化的紛雜與眾聲喧嘩；這部關乎災難和暴力之命題的電影，展現嘎林對生命樣態之多樣、不可預測的崇敬，以及他對各種跨域表現形式的高度掌握力。

嘎林的創作能量豐沛、多產、形式多元。他提到在拍攝不同電影時，會有不同的策略與方法，例如拍攝《Letter to an Angel》時講求隨機應變，要等待合適的自然天光，等待當地的合作對象同意拍攝；《爪哇安魂曲》和《來自爪哇的女人》則是高度控制的，前者因為團隊規模很大，幾乎像是軍隊一般，要部署、有戰術的調動，而且需要大量排練後才能確保一切的元素都很精準；後者則是一鏡到底九十分鐘的電影，像舞台劇，如果當中有個細節出錯，就得從頭再來一次。「這意味著我的前置作業必須非常仔細，創作構想要非常精準，所有細節和演員的表演都要一絲不苟。」嘎林眼神閃耀著光芒說道，「這就像一起經歷一趟旅程，我喜歡充滿驚喜的旅程，也喜歡從零到有，這也是為什麼我總是在每一部作品中挑戰新的地方、新的文化、新的藝術概念、新的議題，甚至是跟不同的團隊合作。我上山下海，體驗嶄新且各異其趣的新發現。」

緊貼印尼社會脈動的影像敘事者

除了創作上持續嘗試新的語彙之餘，嘎林也致力推動影像教育。他在大學教電影、成立電影工作坊、促成中爪哇蘇拉加達藝術學院碩士班的成

立、推動 Ruang Kreatif——一個協助新銳表演藝術節目的組織，持續培育年輕世代的創作者，並創辦日惹亞洲電影節（Jogja-NETPAC Asian Film Festival），如今影展已邁入第十五屆，孕育許多新世代的印尼電影工作者。[9] 如今，嘎林也退居影展顧問角色，放手讓印尼年輕一代的影像工作者去執行。

此外，如何回應印尼社會日漸高漲的極端伊斯蘭主義，是嘎林近幾年的核心關懷。從《蒙蔽的青春》以降，他有一系列電影在處理此議題，例如《蘇吉亞》（Soegija，2012）關於印尼首位大主教亞爾伯特·蘇吉亞普納塔（Albertus Soegijapranata），在二戰期間如何領導印尼人民度過各種危機，後被尊為民族英雄；《一國之師：佐格羅阿米諾多》的主題則是首個伊斯蘭政治組織 Syarikat Islam 的創立者。[10] 而《亂世情詩》則描繪 1970–1990 年代雖然在蘇哈托獨裁統治下，但某些層面相較於當前極端伊斯蘭教義，在性別、音樂、藝術、時尚等可能更為開放自由。

回顧嘎林截至目前為止的創作，他的關注皆圍繞著其成長、生活的印尼，緊貼著社會脈動，並以電影作出回應。「在蘇哈托統治時期，政治控制原則上來自政府，但現在反而來自人民在日常生活中的自我審查，更多的限制則是來自宗教組織，並且透過社群媒體快速散播。」嘎林語重心長地說，「歷史是重要的。人們若忽視歷史，忽視過去，就會無法發現失敗或成功的原因。」

8. 為美國劇場巨擘彼得·謝勒策劃的「慶祝莫札特250歲誕辰」系列節目之一。

9. 例如曾獲得盧卡諾影展主競賽特別提及的約瑟·安基·紐安（Yosep Anggi Noen）、國際獲獎無數的導演莫莉·蘇亞（Mouly Surya）、伊法·依斯范沙（Ifa Isfansyah）等。

10. 他指導的許多學生後來都成為印尼現代化過程中重要的政治領袖，包含民族獨立運動領袖暨首任總統蘇卡諾、印尼共產黨（Communist Party of Indonesia）首位主席 Semaun、當今伊斯蘭激進組織的前身伊斯蘭之家（Darul Islam）創辦者 Sekarmadji Maridjan Kartosuwiryo 等人。

Indonesian Filmmakers: Garin Nugroho and the Next Generation

文／黃書慧

嘎林‧努戈羅和（Garin Nugroho）打開了印尼電影的新視界，其實驗性與先鋒性的創作精神，成為印尼「後電影」（post-cinema）時代的先驅。嘎林可謂為印尼電影的巨樹，根植於印尼豐富多元的文化與社會，結實出豐碩的果子；他所伸展出的枝椏，也不吝提供自身的養分，而其所澆灌出繁茂、苗壯成長中的新綠，正是當今印尼電影的新世代。

1987 年，嘎林‧努戈羅和與一群雅加達藝術學院的朋友，成立 SET 電影工作室（SET Film Workshop），在人民仍被噤聲的年代，以「社群」（komunitas[1]）方式建立創作者得以自由發揮的空間，開闢了電影欣賞與創

1. 印尼文「komunitas」意即「社群」，是民間力量凝聚而成的草根性組織，常見為一群志同道合的朋友聚集在一起，共同討論、互助創作並建立網絡。Komunitas 沒有既定形式，可視情況自由組成、調整或解散。Komunitas 的存在對印尼電影的發展至關重要，尤其短片創作社群，在早期言論自由遭打壓的世代，以及國家宣傳機器、商業主流和工業化的文化產出之外，提供年輕人另類電影欣賞、製作和發行的途徑。許多如今知名的印尼導演皆出自電影短片社群。

1945-1965
GUIDED DEMOCRACY
指導民主時期

1945 蘇卡諾發佈印尼獨立宣言

1965-1998
NEW ORDER
新秩序時期

1965 反共政治宣傳開啟、九三〇事件、
蘇哈托政變，開啟反共肅清大屠殺

1970s 短片「社群」（komunitas）開始萌
芽（另類影片製作、發行、放映與欣賞空間）

1980s 嘎林‧努戈羅和開始拍攝短片和紀錄片

1984 國家電影製作中心製作《G30S/PKI 的背叛》，
為第一部因應 1965 年事件所拍攝的宣傳電影

1987 嘎林‧努戈羅和與友人成立 SET 電影工作室

1991 嘎林‧努戈羅和拍攝第一部電影
《Love on a Slice of Bread》

1998- 至今
REFORMASI
改革時期

2000 嘎林‧努戈羅和完成《無畏，詩人之歌》：第一部
從受害者角度重訪 1965 大屠殺的電影

2000s 青年世代導演開始在國際電影場合嶄露頭角

2001 伊法‧依斯范沙等人成立獨立影像工作室
「四色映像」（Fourcolors Films）

2005-2011 大製作的商業歷史劇（以 1965 年政治事件為背景）出現

2006 日惹亞洲電影節（Jogja-NETPAC Asian Film Festilval）
開辦。同年嘎林‧努戈羅和以《爪哇安魂曲》奠定世界影壇藝術地位

2014 日惹電影學院（Jogja Film Academy）成立

作的另類途徑。工作室也積極投入社會行動，確立其媒體的公共角色，在城市各地開設電影工作坊，發掘有潛力的影像藝術人才。成名後的嘎林，更透過讓年輕人參與他的電影製作，培育了許多優秀、如今也在國內與國際各重要影展中嶄露頭角的青年導演。

嘎林・努戈羅和也創辦了東南亞地區極具指標性的電影盛事——日惹亞洲電影節（Jogja-NETPAC Asian Film Festival）。這個自 2006 年起開辦的電影節，集結了印尼各地的獨立電影社群，以電影放映、公開講座、影像工作坊與社區參與，為年輕的影像工作者提供表現平台，培養優質的電影觀眾群，推動印尼電影的發展；更積極串連亞洲地區與國際之電影資源和組織，是目前少數聚焦亞洲電影的影像聚會之一，也為印尼電影場景注入豐沛的能量。

除了引介嘎林・努戈羅和之作品與創作歷程，本文也試圖描繪出在他的這些豐沛的養分影響下，如今活躍於當代印尼電影場景的青年世代導演群像。

卡蜜拉・安迪尼
Kamila Andini

1986 年出生雅加達，畢業於墨爾本迪肯大學（Deakin University）社會與傳播藝術學系。卡蜜拉・安迪尼長期對社會、文化、性別平權及環境議題的關注，讓電影作品展現出獨特的敘事視角。第一部劇情長片《海洋魔鏡》（*The Mirror Never Lies*，2011），以魔幻的鏡頭語言細梳海上的漂泊族群巴瑤族與海洋的共生關係，也以女性視角處理離異、情慾與哀愁。影片受邀至柏林國際影展等超過三十個國際電影場合放映，並獲多項獎項。第二部長片《舞吧舞吧，孩子們》（*The Seen and Unseen*，

2017）則結合峇里島傳統舞蹈藝術，以晝夜劃界，操弄真實與虛幻，談論生死議題。影片在 2017 年多倫多國際電影節進行世界首映，獲 2017 東京 Filmex 國際影展評審團大獎、日惹亞洲電影節金哈奴曼獎，並由電影延伸發展舞台劇，於雅加達、新加坡及墨爾本藝術中心進行巡演。卡蜜拉為日惹亞洲電影節重點成員之一，曾擔任節目策劃、創意總監。

莫莉・蘇亞
Mouly Surya

1980 年出生於雅加達，畢業於墨爾本斯威本理工大學（Swinburne University）媒體與文學系，隨後取得昆士蘭龐德大學（Bond University）電影及電視碩士學位。莫莉・蘇亞擅長以荒誕幽默手法處理嚴肅議題，作品具強烈敘事風格，被譽為印尼最有潛力的新銳導演之一。2008 年首部電影《死亡公寓》（Fiction）以扣人心弦、充滿張力的驚悚劇情訴說孤寂與情迷，一舉拿下雅加達國際影展最佳導演、日惹亞洲電影節評審團大獎、印尼電影節最佳影片、最佳電影配樂、最佳原創劇本等獎。2013 年第二部作品《談情不說愛》（What They Don't Talk about When They Talk about Love）以紀實交錯劇情手法敘述身障人士的愛情故事，成為首部入選日舞影展「國際劇情片競賽」的印尼電影。另一部於 2017 年完成的作品《瑪莉娜之殺人四幕》（Marlina the Murderer in Four Acts）以少見的女性復仇故事搭配令人驚艷的荒漠、邪典風格，成為繼印尼大導演埃羅斯・查洛特（Eros Djarot）及嘎林・努戈羅和之後，第四部入選坎城影展進行首映的印尼電影。資深主流電影影評人李詩才（Maggie Lee）以「沙哆西部片」（satay western）來形容該片，並對其作品所開拓的電影新類型、女性觀點結合印尼傳統信仰的故事手法給予極高評價。

利利・里沙
Riri Riza

1970 年出生於南蘇拉威西省望加錫，於雅加達藝術學院（Jakarta Arts Institute）修習電影科，隨後赴英國倫敦大學皇家哈洛威學院（The Royal Holloway, University of London）完成劇本寫作碩士學位。利利・里沙在 1994 年以紀實短片《磚村奏鳴曲》（*Sonata of the Brick Village*）獲奧伯豪森國際短片電影節三等獎，其後作品屢次受邀至柏林、東京、釜山、鹿特丹等世界重要電影場合放映。他的作品類型含括了藝術電影、紀錄片、紀實及劇情電影，內容呈現出印尼豐富多元的地域文化，也觸探政治社會議題，被譽為印尼最重要的導演之一。除了國際與影評人關注，多部膾炙人口的作品亦受印尼本土觀眾歡迎，如《美麗艾蓮娜》（*Eliana, Eliana*，2002）以充滿張力的劇情拓印出雅加達的都市面貌；《義的革命日記》（*Gie*，2005）以蘇卡諾－蘇哈托時代的印尼華人學生運動者蘇福義為原型；小說改編電影《天虹戰隊小學》（*The Rainbow Troops*，2008）創下印尼電影高票房紀錄；《歸途在眼前》（*Atambua 39° Celsius*，2012）以詩意手法勾勒出印尼邊境東帝汶難民的故事；《洪巴綺夢》（*Humba Dreams*，2019）則操弄魔幻與現實，扣合社會議題，呈現松巴島的文化與生命力。利利・里沙也延續「社群」精神，於 2011 年創立了藝文創作集合空間 Rumata，推動印尼東部藝術文化的發展。

哈農・布拉曼蒂約
Hanung Bramantyo

1975 年出生於日惹，畢業於雅加達藝術學院（Jakarta Arts Institute）

電影科，哈農·布拉曼蒂約曾擔任嘎林·努戈羅和的副導，亦多次被印尼電影節提名最佳導演，是當代印尼最知名的導演之一。早期作品多為浪漫劇情片，包括得獎作品《布朗尼》（*Brownies*，2004）、《尋尋覓覓》（*Get Married*，2007）及《愛的詩篇》（*Verses of Love*，2008），以通俗愛情故事深獲印尼本土觀眾歡迎。但有別於一般商業電影導演，哈農的作品不畏懼談論族群、宗教、歷史與政治議題，並以電影反映當代印尼社會現況。早在其 2001 年作品《情人的面紗》（*The Lovers' Mask*）以印尼「新秩序」下反共肅清大屠殺所造成的跨世代創傷為背景；相隔十年後的作品《？》（*Tanda Tanya*，2011）則刻畫當代印尼不同宗教信仰間的關係與衝突，在國內泛起爭議與討論；2013年拍攝印尼「國父」蘇卡諾傳記《蘇卡諾》（*Soekarno*）代表印尼角逐第八十七屆奧斯卡最佳外語片；2019 年作品《人世間》（This Earth of Mankind）則改編自印尼極重要的作家普拉姆迪亞·阿南達·杜爾（Pramoedya Ananta Toer）的文學作品，呈現出荷蘭統治下印尼人民的浮世百態。雅加達郵報總編輯艾維·馬里安尼（Evi Mariani）曾評價哈農的電影開展出了不同面向的政治光譜。

約瑟·安基·紐安
Yosep Anggi Noen

1983 年出生於日惹，自小就對影像製作有濃厚興趣的約瑟·安基·紐安，常與高中同學合力製作短片。2001 年取得日惹加查馬達大學（Gadjah Mada University）傳播學位後，前往釜山國際影展亞洲電影學院深造，是當代印尼最受國際矚目的青年導演之一。2012 年其首部劇情長片《奇異旅程與其他戀愛症候群》（*Peculiar Vacation and Other Illnesses*）細膩撰寫社會底層人物的生活處境、情感與無奈，於盧卡諾國際影展進行首映，同時入選釜山國際影展。第二部長片《詩人的

漫長返鄉》（*Solo, Solitude*）則以印尼異議詩人維吉・圖庫爾（Wiji Thukul）的生命紀事為主軸，充滿詩意的鏡頭語言，不僅獲得日惹亞洲電影節最佳影片，並創下了印尼歷史題材電影票房紀錄。2019 年作品《噤聲漫步》（*The Science of Fiction*）以人類登月故事融入 1965 年印尼軍事政變及科技演化，在荒誕奇想與虛實操弄間，對科幻片類型提出詰問，影片獲盧卡諾國際影展「金豹獎」（Golden Leopard）特別獎，並入選台灣金馬影展、釜山國際影展、新加坡、上海、東京國際電影節及鹿特丹國際影展。約瑟正在製作中的最新作品《吉拉與那個擁有兩個名字的男人》（*Jilah and the Man Who with Two Names*）亦入選 2021 年坎城影展創投單元工作坊。

伊法・依斯范沙
Ifa Isfansyah

1979 年出生雅加達，畢業於日惹藝術學院（Indonesian Institute of Art Jogjakarta）電視學系的伊法・依斯范沙是印尼資深電影製作人與導演。他在 2001 年與一群志同道合的夥伴成立獨立影像工作室「四色映像」（Fourcolors Films），旨在支持並鼓勵年輕世代的電影製作。2006 年獲獎學金前往韓國林權澤電影與表演藝術學院（Im Kwon Taek College of Film & Performing Art）進修，同年完成短片《平靜試煉》（*Be Quiet, Exam is in Progress!*），獲印尼電影節、日惹亞洲電影節最佳短片獎；2008 年短片作品《半茶匙》（*Half Teaspoon*）則獲得香港獨立短片及錄像競賽首獎、鹿特丹影展世界首映。2009 年回到印尼後，他所拍攝第一部劇情片《金翅鳥足球夢》（*Garuda in My Heart*）創下了優秀的本土票房成績。2011 年執導的第二部長片《禁愛舞者》（*The Dancer*）則以 1960 年代反共肅清大屠殺歷史為背景，描述中爪哇班尤馬傳統弄迎舞者（ronggeng）的故事，獲印尼電影節最佳導演

與最佳影片。他也協助製作了多部享譽國際的印尼電影，包括新銳導演艾迪・佳悠諾（Eddie Cahyono）的《海邊的希娣》（*Siti*，2015）、維恰索諾・維斯努・列郭沃（Wicaksono Wisnu Legowo）的《圖拉的下場》（*Turah*，2016）、卡蜜拉・安迪尼的《舞吧舞吧，孩子們》以及嘎林・努戈羅和的《我身記憶》等。伊法・依斯范沙是日惹亞洲電影節的重點成員之一，目前為電影節總監。他也是日惹電影學院（Jogja Film Academy）的幕後推手，積極培養印尼的創作力量。

伊思麥・巴斯貝
Ismail Basbeth

印尼獨立電影導演，1985 年出生於中爪哇沃諾索博，曾在萬隆藝術學院修習傳統音樂，隨後在日惹穆罕馬迪亞大學（Muhammadiyah University）主修傳播科技，並在此地開啟電影創作生涯。伊思麥・巴斯貝曾製作數部紀錄片和劇情短片，包括《睡夢實錄》（*Hide and Sleep*，2008）、《日惹哈里》（*Harry van Yogya*，2010）及《未盡之愛》（*Shelter*，2011）等，作品屢屢受邀至國內及國際影展放映。他和夥伴成立獨立影像工作室 Hide Project Indonesia，積極串連國內外影人合作製作藝術電影，並於 2011 年獲得釜山國際影展亞洲電影學院 BFC&SHOCS 獎勵金；2012 年入選柏林影展新銳營。2015 年首部劇情唱片《另一月球之旅》（*Another Trip to the Moon*）以魔幻寫實融合印尼爪哇口傳軼事與科幻故事，入選鹿特丹國際影展。2015 年長片《我爸爸是伊斯蘭教徒》（*The Crescent Moon*）則以詼諧輕鬆的公路電影形式談論宗教議題，入選東京國際電影節。除了電影創作，伊思麥也身兼作家與唱作人，他成立 Bosan Berisik Lab 創意實驗室，衝撞電影與其他藝術形式之邊界，建立印尼青年世代藝術及影像工作者之網絡，並鼓勵實驗性作品的誕生。他也曾擔任日惹亞洲電影節節目總監。

越南獨立製片新世代——
陳英雄以外的後起之秀

《Sweet, Salty》2019

A New Age in Vietnamese Independent Film: Tran Anh Hung and Other Emerging Filmmakers

文／武氏緣 Annie Vu
編校／易淳敏

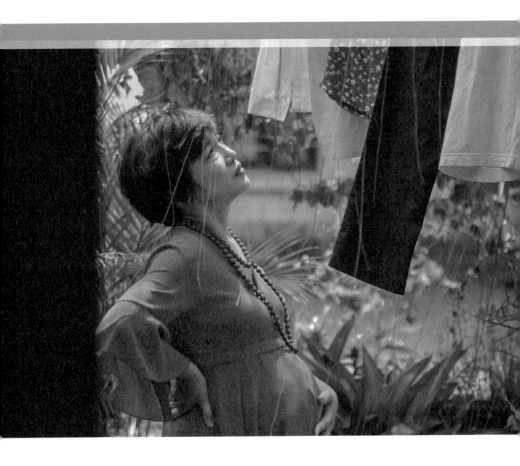

許多人對於越南的想像，來自電影中以西方影像拼湊的戰爭場景。而不少台灣觀眾對於「越南電影」的認識，似乎也僅止於法籍越裔導演「陳英雄」（Tran Anh Hung）。南北越統一後，電影產業雖逐漸開拓發展版圖，然而越南電影也在嚴格的審查制度下被放大檢視，藝術淪為政府宣傳的工具和手段。1986 年，越南電影隨著國內推動改革開放，電影產業政策也轉向商業鉅片與市場競爭。直至 1993 年，陳英雄以劇情片《青木瓜的滋味》（*The Scent of Green Papaya*），一部講述越南女孩在大宅門裡的成長故事，榮獲奧斯卡最佳外語片提名並勇奪坎城影展

金攝影獎，世界才得以一窺越南的真實面貌。

在陳英雄與裴碩專（Bui Thac Chuyen）兩位一脈相承的導演帶路之下，開啟了越南中生代導演潘燈貽（潘黨迪，Phan Dang Di）的電影創作路徑。毅然放棄電檢局的職務後，潘燈貽轉而透過影像發聲，不僅在國際影展大放異彩，也在國內電影產業另闢蹊徑。2013 年起，他與多位越南影像工作者創立「秋日大會」（Autumn Meeting），邀請國際影人及基金會舉辦工作坊、分享創作經驗與方法，培養對電影懷抱夢想並勇於嘗試的年輕導演。與此同時，海外越裔導演受到影像感召，逐漸在國際上嶄露頭角，並透過影像敘事、以藝術手法表達對母國文化的眷顧。事實上，近年越南獨立電影界不懈地栽培後起之秀、積累創作量能，年輕影像工作者猶如迎頭趕上的黑馬，即將引領越南影界、再掀浪潮。

越南獨立電影的發展：萌芽前後

越南獨立電影萌芽於 1990 年代法籍越南導演陳英雄、美籍越南導演裴東尼（Tony Bui）、阮武嚴明（Nguyen Vo Nghiem Minh）與陳光咸（Ham Tran），隨後，國內年輕導演如阮煌蝶（Nguyen Hoang Diep）、潘燈貽、裴碩專、裴金龜（Bui Kim Quy）、梁廷勇（Luong Dinh Dung）等也紛紛加入獨立製片的行列。越南獨立電影雖然在國際上嶄露頭角，但整體而言在越南仍缺乏完善的電影環境。2013 年，為了建立良好的獨立製片環境、培植年輕電影人，並促進越南電影與世界的交流，導演潘燈貽、陳氏碧玉（Tran Thi Bich Ngoc）共同籌辦了「秋日大會」。近十年來，由於經濟進步、社會文化多元並茂，以及國際電影的頻繁交流，都促進了越南電影的開展。雖然獨立電影的觀眾仍屬小眾，卻也逐漸迎來新時代。

大多數國外觀眾對越南電影缺乏深刻印象，由於審查制度嚴苛，只有戰爭題材的電影或少數著名導演及其作品較為人知。我曾與一位熱愛電影

的師大美術系畢業生談及亞洲獨立電影，除了陳英雄，他對越南電影幾乎沒什麼印象。

「但他（陳英雄）是法國人啊，他的作品不算越南電影吧？那你們越南到底有沒有所謂的藝術片？」我研究越南電影這幾年，一直以來也遇過許多台灣朋友提出質疑，像是「你們是共產國家怎麼拍藝術片？如果有應該也很爛吧！」或是「越南電影不都是戰爭題材嗎？」因此，我希望藉由本文梳理越南獨立電影的發展，幫助更多喜愛電影的人建立對於越南獨立電影的基本認識。

談及越南電影史，學界多將其分為三階段：法屬殖民時期（1945 前）、戰爭時期（The Indochina War[1]，The American War[2]）與和平國家發展時期。政治因素使然，導致在統一後，越南電影界也僅和東歐國家和中國交流，缺乏與歐美互動切磋的機會。因此，有很長一段時間，越南電影就如其他類型的藝術只為政治宣傳服務。再者，越南電影的審查制度非常嚴格，電影正式上映前，會先經過政府電影審查部門檢視，刪除一切政治敏感話題與腥羶色畫面。導演潘燈貽曾表示，「不論是政府資助或由民間資金贊助的電影都得為政治宣傳。」在這種情況下，很難想像電影導演要如何自由創作。另一方面，由於越南電影在國際發行、宣傳及參加影展上遭遇不少困難，使得國際間能見度很低，因此不意外越南電影對外國人而言印象不深。

越南人對於早期本土影片的記憶不外乎是戰爭、戰後或農村改革的故事，由於吸引力不足，沒有太多人願意花錢去電影院。近幾年票房賣座

1. 編註：即抗法戰爭，1945 年至 1954 年間，越南為爭取獨立與法國抗戰，保留學者於參考文獻中的英文用詞。
2. 編註：即越南戰爭，1955 年至 1975 年間，受中國及蘇聯支持的北越對抗美國支持的南越，戰爭結束後南北越統一。保留學者於參考文獻中的英文用詞。

的電影大多以喜劇、恐怖類型為主，其他類型的影片乏人問津，更別提不以商業拍攝手法為導向的獨立電影。越南人一般認為獨立電影是專門為了參與國際比賽所拍攝，因此也難以吸引觀眾。

秋日大會：越南電影先鋒培育

2007 年，導演潘燈貽在韓國釜山電影節上與來自世界各地的電影製作人會面。在那次會議中，他發現其他國家的獨立電影人關係緊密，反觀越南獨立電影人是一盤散沙，也難怪獨立電影的發展相對緩慢。

潘燈貽回國後，與製片人陳氏碧玉及導演美蓉（My Dung）共同策劃、創立了「秋日大會」，自 2013 年起，每年在峴港的會安古鎮舉行，包含課程、演講與各種製作經驗交流。過去的秋日大會曾邀請導演陳英雄、演員陳女燕溪（Tran Nu Yen Khe）、韓國女星朴‧莉迪亞（Lydia Park）、演員黎卿（Le Khanh）及導演黎光（Leon Quang Le）等蒞臨演講，學員除了越南人，也包含來自日本、韓國、台灣、東南亞其他國家的年輕電影人。

正式課程結束後，緊接的是研討會及劇本小型競賽，同時安排年輕導演與來自坎城、威尼斯、鹿特丹、柏林的策展人見面，商討如何為他們的作品尋找國外金援。秋日大會的舉辦拉近了越南獨立電影人的人際網絡，新的電影企劃如雨後春筍般接踵而來，獨立電影圈也逐漸成形。迄今，經過近十年的發展，許多獨立電影創作者在秋日大會中找到靈感與機會；在電影工作前輩的幫助下，新一代導演也慢慢成長並獨當一面。

近年，越南獨立電影圈持續透過舉辦秋日大會、工作坊與電影課程，引介藝術電影、紀錄片等不同形式的影像作品，藉著對話交流，不但挖掘、培植有志深耕影像的年輕人，也使得不少新銳導演逐漸在越南生根萌芽、在國際間綻放。

《庇蔭之地》*Blessed Land*，2019

舉凡目前在越南電影新銳協助發展中心（The Centre for Assistance and Development of Movie Talents，簡稱 TPD）擔任恐怖電影教師的黎平江（Le Binh Giang），或是以劇情長片《落紅》（*The Third Wife*，2018）享譽國際影展、斬獲多座獎項的導演阮芳英（Nguyen Phuong Anh, Ash Mayfair），都曾受到秋日大會的扶持。從秋日大會養成的年輕導演，還有近日嶄露頭角的新秀導演如陳清輝（Tran Thanh Huy），作品不僅充滿濃厚個人色彩，也瀰漫著現代越南生活的氣息。2019 年，由他自編自導的第一部長片《人性爆走課》（*Rom*）一舉拿下釜山影展最佳新潮流獎。此外，自學成才的導演黎寶（Le Bao）、范玉麟（Pham Ngoc Lan），也都以年輕導演之姿在國際影展大放異彩；前者獲得許多著名國外電影基金的支援，後者的紀錄片《每個人的故事》（*The Story of Ones*，2012）則參與越南最重要的短片節「YxineFF」電影派對競賽及國

外紀錄片影展。

漸漸受到矚目的年輕越南導演還有武明義（Vu Minh Nghia）和范黃明詩（Pham Hoang Minh Thy），兩人都是畢業於越南胡志明市戲劇與電影大學並獲得影評碩士學位；非電影專業出身的范天恩（Pham Thien An）則是投入拍攝藝術性短片後，在數個國際電影節獲獎名單中都可以看到他的身影。2014 年，范天恩、製片人陳文詩（Tran Van Thi）和一群對電影懷抱相同熱情的朋友，共同創立了電影製片公司 JK FILM，陸續產製許多備受矚目的短片。而住在新加坡的越南電影導演楊妙靈（Duong Dieu Linh）則對於描繪悲傷、焦慮的中年婦女深感興趣，她的短片中將古怪幽默感與現實主義巧妙結合，流露出獨特風格。

越南獨立電影圈的年輕優秀導演還有朱映月（Chu Anh Nguyet）、范光中（Pham Quang Trung）等，他們如同一塊塊瑰寶，靜待觀眾與讀者們慢慢探索、挖掘。

當代越南電影：挑戰與未來

儘管當代越南電影持續向下扎根、在國內外開枝散葉，現實中仍然存在不少結構性問題。對於獨立電影而言，資金的匱乏導致有志之士在創作路上踽踽難行。越南政府雖提供影像工作者申請補助金，但金額偏少且門檻很高，使得目前大部分越南獨立電影依然傾向仰賴國外基金援助。潘燈貽感嘆，「所有成功的越南電影作品大多受到韓國、法國和德國等扶助，很可惜的是越南政府並沒有積極給予支持。」

另一方面，缺乏專業電影製作公司以及專門放映獨立製片的影廳，也是越南獨立電影正面臨的窘境。舉例來說，很多年輕導演即便在國外學成、獲獎，返回家鄉之後，多數電影公司基於商業考量，並不願意給予年輕新秀機會。因此，他們只好先在國外尋找有意願的製作人，再與越

南電影公司聯繫製作與拍攝等相關事宜。就如同許多國家，越南獨立製片的藝術電影[3]（art film/art house film）一直被歸類為冷門藝術，再加上缺乏專門播放這類電影的場所，更為越南獨立製片的藝術電影發展帶來重重難關。

越南統一後，長期由國營與公私合營的電影產業出現了很多問題。舉例來說，製作人與發行機構效率遲緩、設施落後與技術不佳、產品與電影市場不符合觀眾的需求、侵犯著作權的情況亦比比皆是，再加上缺乏適當的管理、資源的匱乏以及並未努力培養電影人才，嚴重限制了電影產業的發展。1995 年《電影振興目標計畫》提出後，電影的多元發展方才受到重視。

在學校教育方面，除了位於河內與胡志明市的戲劇及電影大學為兩所主要培育電影人才的教育單位外，還有軍隊文化藝術大學、中央藝術師範大學、國家大學社會科學與人文大學等，作為其他次要培養電影相關人才的搖籃。這些學校替對電影懷抱熱忱的年輕人開闢更多管道，去追尋他們的夢想。出國交流的機會因而增加，也有助於拓展越南電影的國際視野。

由於胡志明市是越南娛樂市場的最大基地，據統計，當地共有約六十家從事藝術與娛樂相關的私營機構，諸如歌手或演員培訓公司、製片公司等，以及十五家私營劇院。其中「家鄉歌聲社團」、「Studio68 製片公司」、「富潤劇院」是佼佼者。2019 年初，越南創立國家電影發展支持基金。前文化、體育和旅遊部副部長王維編（Vuong Duy Bien）表示，「在文化體育旅遊部及其他機構的監督管理下，該基金作為培養上

3.　藝術電影為著重藝術性、非商業性的電影，大多為獨立製片，也有大製片廠製作。

《人肉啃得飢》*Kfc*，2017

《無聲夜未眠》*The Mute*，2018

《小畢，別怕！》*Bi, Don't Be Afraid*，2010

《Mother, Daughter, Dreams》，2018

述各方面的人才之用」。基金支持的對象包括電影製作、電影拍攝、劇本創作、人力資源培養及越南電影在國內外的推廣與發行。

越南是東南亞最有潛力的國家之一，過去三十年的發展受人矚目。自1986年以來，政治和經濟改革帶動了經濟發展，促使越南迅速從世界上最貧窮的國家之一逐漸轉變為中低收入國家。從2002年到2018年，人均GDP增長2.7倍，在2019年超過2700美元，超過四千五百萬人擺脫了貧困。貧困率從逾百分之七十大幅下降至百分之六以下。

隨著對外開放及社會經濟的發展，民眾對娛樂的需求日益增長。根據越南最大的電影發行商及平台營運業者CJ CGV Vietnam的統計，2009年越南有八十七間電影院，總產值約1300萬美元。在2016年通過的《越南文化產業發展戰略》計畫中，預估到2020年電影產業營業額將上看1.5億美元。實際上，至2019年全國一千零六十三家電影院的營業額超過1.76億美元。這十年間，越南電影院的數量增加了12倍、營業額增長了13.5倍，已超過目標的百分之二十。

在資金募集方面，越南娛樂基金（VEF）是由五個國內、外投資公司包括了有Yeah1CMG、R & D Capital Group、Surfing Holdings、MBC Studio和Green International共同成立。旨在提供越南電影資金及融資的協助。該基金的原始資金約為5000萬美元，優先適用於該基金認為有利潤的電影。

此外，外資如韓國CJ ENM、Lotte Cultureworks公司也已經投資製作並發行許多越南電影。韓國公司比較偏重由越南人翻拍韓國的經典電影作品，但對於越南電影發展仍有很大幫助。儘管越南電影相對其他先進國家仍屬較落後的狀態，但是年輕導演能夠摒除桎梏、擁有更大的空間自由發揮。

過去，越南因經濟落後、美學教育不足，欠缺多元觀看電影的管道，使得越南觀眾的電影賞析及品味非常窄化，喜好也偏向好萊塢風格與越南本土喜劇片的商業電影類型。電影是一項集體創作，需要國家、企業以及電影從業人員共同努力，創造一個良好的環境，促進第七藝術蓬勃發展。越南獨立電影已經掙扎許久，但仍處於篳路藍縷的階段；在缺乏國家支持、企業以及觀眾的通俗審美取向之下，開拓者的努力非常令人尊敬。我曾有機會參與 2017 年秋日大會工作坊，和熱情滿滿的影像工作者接觸交流後，深切感受越南獨立電影披荊斬棘的希望。

二十年前，越南曾經規劃成立電影基金會，但至今尚未實現；在這二十年間，越南電影可能錯過了很多機會，唯有鼓勵年輕人發揮才華，才能使越南電影更加茁壯。當然，即使缺少政府的支持，這些人才也可以憑藉自己的毅力和熱情匍匐前進，不過若越南政府能更加積極、主動重視年輕人才的培養，那麼就能讓越南電影煥然一新，昂然並肩地與其他國家電影爭鋒。

Sprouts in the Cracks: Emerging Vietnamese Filmmakers

文／武氏緣 Annie Vu
編校／易淳敏

國際知名導演潘燈貽（Phan Dang Di）感嘆過去越南電影院充斥著國外、好萊塢等商業鉅片，本地越南語電影又必須通過嚴苛的審查制度，更不用說那些受到政治宣傳箝制的影像作品。為了替越南獨立電影撐起一點空間，給予年輕世代扎根、萌芽的養分，導演潘燈貽和幾位電影人創立了「秋日大會」，為越南獨立電影注入新活水。

「秋日大會」是東南亞地區極具指標性的電影工作坊，自 2013 年開辦以來，積極串連亞洲地區的資源及組織，透過各國影人公開授課、獨立製片分享與影像工作坊，為年輕的影像創作者提供表現平台、交流機會和資金補助。這個重要的平台不僅改善了越南電影環境，也成為扶助獨立電影的突圍之道，並厚植新世代人才培育。除了綜覽越南獨立電影產業的發展、遭遇的困境及未來展望，本文也整理出目前活躍於越南當代電影場景的新世代群像。

1920 越南電影產業萌芽

1924 越南電影發行公司百代首度製作以傳統
民間文化為題材的劇情電影《金雲翹傳》

1937 越南本土開始產製有聲電影，
如《愛之真諦》、《勝利之歌》

1940 日治期間，電影製作停擺

1945-1975
戰爭時期

1954 越南民主共和國：國營電影，以革命宣傳為主
越南共和國：私營電影產業則題材豐富

1961 美式文化植入越南（西貢）

1970 成立越南電影協會
（Vietnam Cinema Association，VCA）

1975- 至今
南北越統一

1980 河內戲劇與電影學院成立

1986 改革開放，電影邁向市場競爭

1993 陳英雄《青木瓜的滋味》獲坎城、
奧斯卡等國際影展獎項及提名

2002 越南電影新銳協助發展中心成立

2003 出現民營電影製片公司

2009 阮純詩成立紀錄片機構 DOCLAB

2010 河內國際電影節開辦

2013 潘燈貽創辦秋日大會（Autumn Meeting）

黎平江
Le Binh Giang

畢業於胡志明市戲劇電影大學電影導演系，黎平江的現職是「電影新銳協助發展中心」授課教師。他曾在越南人才發展公司（VAA）任職演員助理、Avatar Entertainment 擔任 MV 導演，也參加過秋日大會中由陳英雄主持的導演班。

2017 年黎平江的首部長片《人肉啃得飢》（*Kfc*）榮獲美國紐約亞洲電影節（2017）最佳導演獎、波蘭第五屆五味電影節茉蒂獎等殊榮，亦入圍第四十六屆荷蘭鹿特丹國際影展（2017）「未來之光」（Bright Future）獎項提名、第十一屆印尼日惹亞洲電影節（2016）最佳電影獎提名以及亞洲新浪潮最佳電影獎（2017）提名。2019 年，他與陳光咸（Ham Tran）、潘嘉日靈（Phan Gia Nhat Linh）、阮有俊（Nguyen Huu Tuan）共同執導的《古曼童》（*Kumanthong*），在當地票房突破 560 億越南盾（約新台幣 6820 萬元），由華納公司在其他亞洲國家發行。

此外，黎平江拍攝過許多短片，包含《*No Dogs Allowed*》（2019）、《*Day By Day*》（2015）、《*Chong oi, mo cua*》（2012）、《破車輪》（*The Rip*，2011）等，而《夜裡不眨眼》(*Trong man dem khong chop mat*，2021) 是黎平江最新的作品（原訂 2021 年 5 月 2 號在越南上映，因疫情而暫停上映）。

黎平江幽默風趣且才華洋溢，以驚悚及懸疑推理片為人所知。他的作品通常故事簡單，沒有尖銳的矛盾衝突、也沒有煽情的對白，卻富含獨特的電影語言。他在《人肉啃得飢》中，透過驚悚的方式串連毛骨悚然卻

流露詩意的情節。導演阮煌蝶（Nguyen Hoang Diep）認為，對導演來說，所有最艱鉅和具挑戰性的技術都在《人肉啃得飢》中展現得淋漓盡致。「好的電影必須具備出色的電影語言，故事本身的情感或許會感動觀眾，但很快就會過去，只有電影語言才是永恆存在。」而為了傳達這點，導演往往必須精通電影語言，只有當電影語言被正確地理解時，電影才會深植觀眾心中。

陳清輝
Tran Thanh Huy

陳清輝的電影充滿個人色彩，帶有強烈、尖銳與真實的拍攝風格，且瀰漫著現代越南的生活氣息。2005 年起，他開始研究電影和短片製作。2011 年，他的畢業短片《16：30》獲得越南「金風箏獎」（Golden Kite Prize）的最佳短片獎，並於 2013 年參加坎城影展短片競賽。

2019 年，他自編自導的第一部長片《人性爆走課》（Rom）在第二十四屆釜山影展上奪得最佳新潮流獎的殊榮。這部電影也斬獲多座獎項，包括 2020 年加拿大幻想曲國際電影節的最佳首映電影獎。2020 年，《人性爆走課》在越南上映後，獲得國內外專業獎項與如雷好評，票房收入更高達 630 億美元（約新台幣 1 兆 7600 億元），名列越南電影票房榜上第六。上映第五天便創下票房歷史新高。然而，該片在越南歷經漫長艱苦的審查，當時也引起越南獨立電影界高度關注。在陳清輝的堅持下，該片僅有小部分修剪，保留了絕大部分的精華與完整，因而被視為越南獨立電影界對抗僵硬封閉之審查制度的里程碑。

黎寶
Le Bao

出生於胡志明市貧民區的黎寶是一名自學成才的導演，2017 年以年輕導演之姿在坎城影展初露頭角。二十歲時他用借來的舊相機拍攝了第一部短片，隨後陸續拍攝短片作品《潮濕的記憶》（*Scent*，2014）和《失落邊境》（*Taste*，2016）。2019 年，短片《Unconsoled》完成拍攝後，便得到許多國外著名電影基金支援，包括柏林影展的 Go fun Foundation 及法國政府的 Cinéfondation。他接著開始拍攝並發行第一部長片《失落邊境》，榮獲第七十一屆柏林影展（2021）特別評審團獎。

《失落邊境》的故事發生於他成長的胡志明市貧民區，電影敘述一名奈及利亞籍足球員 Bassley，因跌斷腿而無法謀生，他與同住的四個中年婦女決定逃離絕望的生活。他們找到一個老房子，在那裡為自己建造了獨特的世界。但是這種親密的烏托邦不可能永遠持續下去。片中，導演首先要傳達的是一種高度敏銳的生活體驗，經過深思熟慮的取景後，散發出一種奇特、濃稠卻又流暢的力量，跨越了現實主義與超現實主義之間的界線。黎寶巧妙的幻想，喚起觀眾對孤獨與生存那完整而深刻的恐懼；就猶如「當我們在小籠子遊走時，人類真的能超越那些原始的動物嗎？」

黎寶傳達了對於全球化、移民、與人類的孤獨相關議題之感。他強調，電影中的故事完全是他想像的世界，而非取材自真實生活。也許這就是為什麼他的電影呈現出一股強烈的超現實色彩。黎寶深受奧地利導演麥可・漢內克（Michael Haneke）的作品影響，這種獨特風格使他躍升成為備受矚目、前途可期的導演。

武明義 Vu Minh Nghia
范黃明詩 Pham Hoang Minh Thy

武明義畢業於越南胡志明市戲劇與電影大學並獲得影評碩士學位，第一部短片作品《Hey U》（2018）入圍 2019 年新加坡國際電影節的「亞洲視野」短片。目前他的首部長片《Bubble Era》正在拍攝。而范黃明詩的第一部短片《The Graduation of Edison》同樣入圍 2019 年新加坡國際電影節東南亞短片競賽，她與武明義共同執導的短片《雲霧壓頂不下雨》（*Live In Cloud-Cuckoo Land*）於 2020 年入圍第七十七屆威尼斯影展的短片競賽。

《雲霧壓頂不下雨》講述越南的現代卡夫卡（Kafka）的故事。全片採用新聞報導的手法，像是交通堵塞、搶劫等場景，跳躍的敘事轉變夾雜著愛情故事。一名婚紗店的女店員正找尋愛人，而街頭藝人遺失了他的擴音設備。故事中的每個角色都獨自生活著，在同個城市、不同空間裡漂流；電影中，神話是組成現實的重要元素，人能想像的一切都可能變成現實，現實的邊界因此被無限延伸，也模糊了生死界限；最終只有人類和愛存在。導演阮煌蝶認為范黃明詩和武明義展現了富有實驗色彩的個人電影風格，是越南長久以來少見的嘗試。

范天恩
Pham Thien An

范天恩並非出身於電影相關專業，大學畢業後他從事過婚紗拍攝以及紀錄片剪輯工作，才開始關注電影並嘗試拍攝短片。有段時間，他曾和全

家人移居美國德州，漸漸喜歡上歐洲藝術片。回到越南之後，他著手拍攝藝術性短片。2014 年，范天恩、製片陳文詩（Tran Van Thi）和一群對電影懷抱熱情的朋友共同創立了電影製片公司 JK FILM，並製作許多受矚目的短片，包括《無聲夜未眠》（*The Mute*，2018）、《意外不可收拾》（*Stay Awake, Be Ready*，2019）共參與了十五個國際電影節，於國內外獲得不少電影獎項。他最新的短片《意外不可收拾》在 2019 年坎城影展會外賽「導演雙週」（Quinzaine des réalisateurs）中榮獲 ILLY 短片獎，同年，也在盧卡諾國際影展放映。范天恩是目前越南年輕導演中備受矚目的新秀，許多影評人都相當期待他的長片。

阮芳英
Nguyen Phuong Anh（Ash Mayfair）

阮芳英擁有英國戲劇指導碩士學位，曾赴美國紐約大學學習電影，並取得電影製作碩士學位。《落紅》（*The Third Wife*，2018）是她相當成功的首部長片，探討了越南性別不平等的問題：傳統社會直接壓迫女性，卻也同時替男人帶來苦難。女主角 May 的經歷刻畫了過去越南女人無奈的處境。為了提高自己在家族中的地位，千方百計想要生出男嬰，最後卻生了女嬰。為了避免女兒踏上同樣的命運，May 親手結束她的生命。或許透由這部電影，導演想要叩問自古以來越南女性同時扮演加害者與受害者的角色。

早在 2015 年該片尚未拍攝時，劇本就已獲得秋日大會的好評與補助。《落紅》於全球各大小影展中共獲得三十九次提名、二十五個獎項，包含多倫多國際電影節、聖塞瓦斯蒂安國際電影節、芝加哥國際電影節、加爾各答國際電影獎的獨立精神獎等重大獎項。該部片也被推崇為越南版的《大紅燈籠高高掛》（張藝謀導，1991）。

然而，因片中十三歲小演員拍攝激情畫面，使得該片在越南受到嚴厲批評。針對這點劇組表示係在其監護人（演員的母親）的同意及全程監督下，共同參與了拍攝過程。最後，為了避免爭論，製作人要求電影公司撤回該片的上映。在越南保守且僵化的藝術品味之中，《落紅》以及許多大膽挑戰傳統尺度的獨立電影作品，目前仍難被大眾接受。《Skin of Youth》是阮芳英最新的電影作品，曾贏得東南亞劇本工作坊（Southeast Asia Fiction Film Lab，簡稱 SEAFIC）的 Sorfond 獎、 Open SEA fund Award 共同獲獎人（2019）、2019 年韓國釜山影展「亞洲創投市場」（Asian Project Market，簡稱 APM）、東京電影天才營獎項（Talents Tokyo Special Award, 2019），以及其餘八個影展的提名。

范玉麟
Pham Ngoc Lan

范玉麟是一名自學的電影導演，畢業於河內建築大學城市規劃學院。2012 年，他的紀錄片《每個人的故事》（*The Story of Ones*）參加了越南最重要短片節「YxineFF」電影派對競賽、瑞士真實影展（Visions du Réel）以及哥本哈根國際紀錄片影展（CPH-DOX）等。2016 年的短片作品《越南迷情》（*Another City*）也曾參加柏林影展短片競賽、獲得葡萄牙里斯本國際獨立電影節（IndieLisboa）短片類的特別矚目獎，及瑞典烏普薩拉國際短片電影節（Uppsala）的英格瑪‧柏格曼（Ingmar Bergman）紀念獎。另外短片《庇蔭之地》（*Blessed Land*，2019）參與了 2019 年柏林電影節的短片類別競賽，同年 6 月，該片在奧地利維也納國際短片電影節一舉拿下外國短片類別的最高殊榮。

《庇蔭之地》藉由同樣的「沙丘」，一邊化作高爾夫球場的一隅果嶺，另一側則是母子尋思父親墓碑的丘塚，透過望遠鏡的凝視與穿越，強烈

映照當前社會顯著的貧富差距。范玉麟用優雅、精心的運鏡構圖，在社會商品化過程中對城鎮和鄉間重新劃分。今年（2021）范玉麟正在拍攝的首部長片《Cu Li Never Cries》，已獲得 2020 年越南電影局的「優良電影劇本獎」。該片打破電影傳統敘事結構，轉而使敘事乍看起來像是隨機的，但這些片段的確以一種非常巧妙的方式堆疊電影的情緒。同時，他讓觀眾必須主動思考、感受電影呈現的情境，這樣的策略在越南電影界來說相當前衛。

楊妙靈
Duong Dieu Linh

定居在新加坡的越南電影導演，目前有四部短片：《A Trip to Heaven》（2020）、《Sweet, Salty》（2019）、《Mother, Daughter, Dreams》（2018）、《Adults Don't Say Sorry》（2017）。她對於描繪悲傷、焦慮的中年婦女深感興趣，短片中流露楊妙靈的獨特風格，將古怪幽默感和現實主義元素巧妙融合。她的作品曾參與許多國際電影節並獲獎：如，2016 年她在瑞士盧卡諾參加亞洲電影學院夏季學院和富川奇幻電影學校（2015），並於 2020 年參加柏林影展新銳營。目前正在拍攝第一部長片《Don't Cry, Butterflies》。

《小畢‧別怕！》 *Bi, Don't Be Afraid*，2010

阿比查邦：現實殘骸堆砌的華麗之墓 ——
似夢，是真？

《波米叔叔的前世今生》*Uncle Boonmee Who Can Recall His Past Lives*，2010
（Courtesy of Kick The Machine Films）

When Dreams are Reality: Apichatpong's Cemetery of Splendour

文／孔・李狄 Kong Rithdee [1]
譯／易淳敏

阿比查邦‧維拉塞塔古（Apichatpong Weerasethakul）是當代享譽國際的泰國導演，他的作品風格獨特、跨足藝術領域，以作品回應社會，被譽為「東方第一魔幻寫實名導」。1999 年，他創立自己的電影製作公司，投入影像創作並支持其他獨立製片和實驗電影。透過編織影像，阿比查邦不僅批判泰國政局、演繹神秘主義，電影中也流露出對家鄉不變的愛。他的首部長片《正午顯影》（*Mysterious Object at Noon*，2000），以紀錄片結合即興的敘事風格，瀰漫著超現實主義的氛圍。2002 年及 2004 年他再以兩部長片——《極樂森林》（*Blissfully*

Yours）、《熱帶幻夢》（*Tropical Malady*）分別獲得坎城影展「一種注目」（Un Certain Regard）單元最佳影片及評審團獎，逐漸在國際上嶄露頭角。2006年，劇情片《戀愛症候群》（*Syndromes and a Century*）在泰國上映之際，卻遭電檢部門以劇情出現和尚彈吉他、玩遙控飛機的鏡頭為由，要求刪剪部分畫面。對此，阿比查邦表示拒絕並取消在泰國的放映計畫。2010年，《波米叔叔的前世今生》（*Uncle Boonmee Who Can Recall His Past Lives*）讓他拿下第六十三屆坎城影展金棕櫚獎，成為首度獲獎的泰國導演。

幾年後，阿比查邦為其電影創作生涯劃下一道分水嶺：由泰國、法國、德國、英國及馬來西亞合製的電影——《華麗之墓》（*Cemetery of Splendour*，2015），內容觸及夢境與意識的領地，當中也暗喻對泰國獨裁政府的不滿。為避免不必要的紛爭，他決定不在泰國上映這部電影，甚至表明自己將帶著豐沛的創作能量告別泰國。儘管如此，觀眾仍可以透過他的作品，一窺鏡頭下自然流動的生活底蘊、社會現實的關懷以及泰國的另類樣貌。

「外國人能否理解？」 華麗陵墓下的萬丈深淵

珍吉拉‧龐帕斯（Jenjira Pongpas）[2] 在《華麗之墓》的電影中段，與美國丈夫一起至泰國雙女神神廟（Shrine of the Two Goddesses）祭拜。為了祈禱神明眷顧她的瘸腿並賜予她強壯四肢，阿珍（珍吉拉）獻上了獵豹雕像與長臂猿雕像。此外，她甚至供奉一尊老虎雕像，祈求神祇給她的「新兒子」阿義力量。阿義（班洛普‧羅瑙〔Banlop〕飾）是不

1.　譯註：本文奠基於2015年多倫多國際電影節（Toronto International Film Festival，簡稱 TIFF），筆者以導演阿比查邦的新片《華麗之墓》為專題撰文，原刊載於加拿大電影雜誌《Cinema Scope》。

2.　譯註：珍吉拉‧龐帕斯在電影《華麗之墓》中飾演在醫院擔任看護的婦人阿珍。

幸陷入沉睡不醒的士兵之一，平時由阿珍負責照顧。

面對丈夫疑惑兩人「有新兒子了？」阿珍堅定地回答：「是的，他是一個很好的人，他報效國家。親愛的，你身為一個外國人，是不會理解的。」這段對白讓坎城影展（Cannes Film Festival）德布西館（Salle Debussy）內瞬間笑聲滿溢。「外國人會不會看不懂？」親愛的，他們當然懂。毋庸置疑的！（除了坎城影展總監提耶里佛雷默（Thierry Frémaux）和「一種注目」的評審。）

關於阿比查邦這部五光十色的新片，幾乎所有坎城影展的評論都直陳其具有鄉村幽默與優雅的形式主義。用來劃分事實與虛構、夢境與現實、記憶與歷史、科幻與迷信的堡壘都無聲無息地被瓦解。電影在偏僻地區的荒廢醫院裡、在被撕裂的傷心回憶錄中，找到一股令人著迷的美。

阿比查邦的每部電影都互為投射，恣意聯想並重組了他的恐懼、迷戀、衝動、童年、幻想與希望。影像與生活、電影與真相之間的藩籬在《華麗之墓》中瓦解得如此徹底，以至於那些無知的、「大同小異」的否定，無法解釋阿比查邦如何將他的美學水準提煉到如此爐火純青的境界。然而，《華麗之墓》下還深藏另一座地下陵墓。每一幕畫面都充斥著強烈、明顯的社會緊迫感，促使這部電影得以標新立異。儘管電影設定在一個看似置於時間以外的原始領域，《華麗之墓》講述的無疑是「現在」——亦即 2015 年政變後由軍政府統治的泰國，就好像陷入被囚禁的惡夢之中，掙扎著清醒；另一方面，電影描述的所在也是一個充斥著歐威爾式（Orwellian）[3] 荒誕的地方：政治表達受到打壓，詩人遭受殺害，而藝術家面臨威脅甚至入獄。

3. 譯註：以英國左翼作家、社會評論家喬治·歐威爾（George Orwell）所描述之破壞自由開放社會福祉的做法，意即現代專制政權藉由政治宣傳、監視、否認事實和操縱歷史的政策以控制社會。

《華麗之墓》 *Cemetery of Splendour*，2015（Courtesy of Kick The Machine Films）

謎樣的記憶交錯著真實的美，《華麗之墓》是第一部回應軍事統治下的泰國所呈現整體政治、個人及歷史不確定性的泰國電影。更令人懾服的是，阿比查邦用最溫和、文明卻又清晰堅定的手法，勾勒出這個黑暗的預言。

平靜水面下的風起雲湧：耐人尋味的電影語言

確實如此，阿比查邦的電影總是在平靜表象下存在著顛覆性的張力，像是《極樂森林》中泰緬邊境的不安、《熱帶幻夢》預示的同性之愛，以及《波米叔叔的前世今生》爬梳泰國東北的共產主義歷史。他的作品在寧靜與焦慮、幸福與痛苦之間碰撞，賦予影像一種少見的美感與獨特紋理。這種張力在《華麗之墓》裡表現更為深刻，社會壓迫的氛圍為阿比查邦的夢想煉金熔岩增溫；而雙重語言、象徵主義、幽默感，以及透澈犀利的嘲諷和隱喻性則有著為當代泰國揭開預知的洞察力。《華麗之墓》的中心隱喻是透由那些被吸走靈魂、為古老國王作戰而陷入沉睡的士兵。

《極樂森林》*Blissfully Yours*，2002（Courtesy of Kick The Machine Films）

儘管女神們告訴珍吉拉的寓言故事是根據原樣，但軍方和皇室之間曾經關係微妙，也引發諸多爭論和指控。

如果說《波米叔叔的前世今生》揭開了共產主義時期在東北殘存的歷史創傷，那麼這部新片則省思了其遺留下來更深層的問題。尤其是在過去幾年裡變本加厲的國家建設宣傳：「國家、宗教和君主制度」等官方支柱在幾個教室天花板的鏡頭裡被形象化；學校變成了醫院，學習的場所淪為被遺忘的實驗室。

當珍吉拉和剛甦醒的阿義在醫院餐廳用餐，牆上掛著一幅巨大的軍事將領自畫像。這個人就是惡名昭彰的陸軍元帥沙立特・他那叻（Sarit Thanara），他如法蘭西斯科・佛朗哥（Franco-like）獨裁者[4]一般統治了 1950 年代中期，其令人反感的陰影仍隨著往後每次政變而浮現。可想而知，「老大哥[5]催生成群的兄弟，而他們都在看著我們」。珍吉

拉拿「間諜」開玩笑，而阿比查邦在阿義的日記裡巧妙穿插一件與某位政治犯相關、極具影響力的軼事。這名政治犯被指控觸犯爭議性的「冒犯君主法」（lese majeste）而入獄，2012 年慘死獄中。（兩年前，阿比查邦也在 MUBI/Lomokino[6] 的線上短片《灰燼》（Ashes）中相當隱晦地觸及該事件。）此外，阿義的日記也記錄了一些「最好不要輕易解讀」的神秘圖示。

只有在墓地中醒來，才能看見真實之光

請原諒我必須謹言慎行。「你是外國人，你不會了解的，看吧？」電影中珍吉拉的善意調侃顯得陰暗沉重，因為這也是軍政府對來自 BBC、CNN、《紐約時報》、《衛報》的各個責難，以及針對泰國軍政府的所有國際批評所一一提出的回應。某種程度上，它諷刺了猖獗的民族主義現象，每個提倡自由主義的外國人都可以跟著嘲笑；它也嘲弄了泰國保守派推動下與日俱增的例外主義（Exceptionalism）意識，就像——泰王如此獨特，以至於沒有任何非泰國人可以「理解」我們的狀況，一切批評都是無效的。對我來說，這個簡單的笑話隱含另一個痛苦層面：阿比查邦經常接收到當地的恐龍觀眾，指責他為取悅外國人而製作那些泰國人既不關心也無法理解的艱澀電影。這種譏諷是痛苦的，泰國人應當最能理解他埋藏在電影裡的深層關懷和細微差別。

4. 譯註：指西班牙歷史上 1936–1975 年由法蘭西斯科·弗朗哥（Francisco Franco）實行獨裁統治的時期。該時期西班牙的正式國號為西班牙國（Estado Español），以此比擬當時的泰國政局。

5. 譯註：英文譯為 Big Brother，是喬治·歐威爾在反烏托邦小說《一九八四》中塑造的一個領袖人物，也象徵權力。《一九八四》中，「老大哥在看著你」這句話隨處可見，指的是極權統治對公民無處不在的監控。

6. 譯註：MUBI 是隨時隨地可觀看電影的線上私人電影院。

事實上，阿比查邦的家鄉在泰國東北部，一個公認貧窮未開發的地區。他的鄉里應該要最能意會他的電影、嘲諷、神話、口音以及所有細節。我並不是在這裡打出例外主義的牌，只是很顯然《華麗之墓》是一部「心靈相通」的電影，從那片潮濕的土壤和奇異的鄉野傳說中汲取了電影的精神。這麼說是在傷口上灑鹽——但目前《華麗之墓》仍不確定是否會在泰國放映。

倘若帶著社會政治的濾鏡過度解讀這部電影，就會錯失電影本身真正的價值和創造力。《華麗之墓》的故事非常接近珍吉拉的真實生命，阿比查邦讓她寫下童年記憶，從四十年前她在村子裡看到的戰爭碉堡、近年與美國士兵的愛情故事、對於瘸腿的創傷——銀幕史上最悲慘的一隻腿——這些細節被模糊、混合並與導演的生命故事疊加。阿比查邦在出席坎城影展前對我說，「這就好像我在電影裡擁有她（珍吉拉）。」

接著迎來的，是一場潛意識深處真正的戰鬥：在電影裡眾多線索之中，最有意義的張力來自於親密關係在動盪包裹下顯露的方式。舉凡個人自由記憶、睜眼甦醒的意願、珍吉拉的痛苦以及阿比查邦的過去，這些掙扎都在對抗系統性的洗腦和國族催眠的結構性力量，像是國家、宗教、君主制的支柱、權力的象徵，以及當醫院的催眠燈管試圖消除士兵的夢魘時，背景音樂播放著的軍國主義歌曲，還有靈媒阿金（Jarinpattra Reuangram）和阿珍漫步樹林中所望見的那些釘在木板上的標語。《華麗之墓》是最溫柔的戰爭吶喊，它凝聚我們的個人意識，去對抗那些既定的、無情無感的、未經思索的教條。

最後一個鏡頭淋漓盡致地詮釋了這部電影，儘管如此，它也暗示了掙扎與對抗還未結束。當堆土機不斷挖掘過去的墳墓，珍吉拉堅持睜開雙眼直視「當下」。夢是絢麗的，只有當我們從墓地中醒來，方能在此處他方、任何一處看見真實的燦爛光芒。

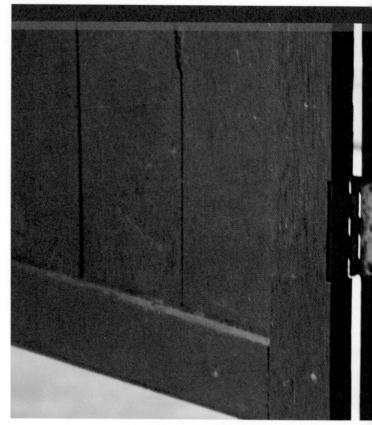

《村民收音機》*Village People Radio Show*，2007

專訪馬來西亞導演阿米爾・穆罕默德

半島上的魔幻寫實——

Magic Realism in the Malay Peninsula: An Interview with Director Amir Muhammad

文／第四屆當代敘事影展策展團隊

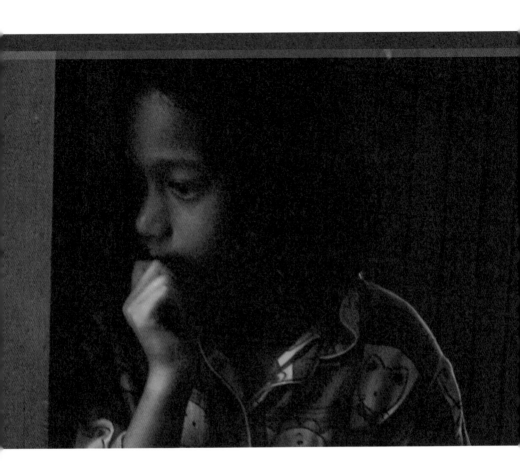

2018 年「當代敘事影展」（New Narratives Film Festival，以下稱 NNFF）導演專題，邀請馬來西亞當代最重要的紀錄片導演之一：阿米爾・穆罕默德（Amir Muhammad），帶來多部反映馬國社會現實及政治面貌的作品。為此，策展團隊於該年 7 月間到訪吉隆坡，與阿米爾進行深度訪談。阿米爾兼具電影人、作家、出版人等多重身分於一身，其人豁達風趣，看似以三言兩語輕鬆回應嚴肅問題，實則在言笑間，涵融了他對世界的細緻體會及觀察入微，正如其電影般，以詼諧魔幻，包裹多刺現實。

本文以訪談對話形式呈現，未多經編輯編纂，以原汁原味重現阿米爾的談話。（以下對談，NNFF 簡稱為「N」，阿米爾·穆罕默德簡稱為「穆」）

紀實與虛構，探看魔幻寫實的源頭

N 你的電影富含藝術性的表現，並不遵循傳統紀錄片的拍攝方式，個人風格鮮明，你是如何開始影像創作的？

穆 我從小就愛看電影，並未受過正規的電影訓練。在英國就學時雖然副修電影研究，但除了一門紀錄片課外，其它皆是非實務創作型課程；而且課程設計傾向「西方中心」，接觸到的電影以希區考克（Alfred Hitchcock）、霍華·霍克斯（Howard Hawks）等電影大師為主，甚少討論非西方的電影。

畢業後，我到美國紐約大學修習 16 釐米電影創作課程，當時非常興奮，因為我是班上唯一的非美籍學生。我第一次處在全是美國人的環境中，並察覺到自己與他們的差異。他們一有想法，就會馬上行動，「去做就對了！」記得暑期課程結束後，有兩個朋友就搭上火車往洛杉磯[1]闖蕩去了。當時還沒有社群網路，我不知道他們後來有沒有成功，希望他們現在已有所成。回到馬來西亞後，我遇到不少電影工作者，第一位就是活躍於 1990 年代的電影導演武謂[2]（U-Wei Haji Saari）。武謂現在還持續創作，他每部電影的拍攝期

1. 洛杉磯是「電影之城」，電影、電視、音樂等文化娛樂產業蓬勃發展，好萊塢、環球影城也都聚集於此，是許多人心目中的「夢想實踐地」。
2. 武謂是馬來西亞 1990 年代電影大師，1995 年作品《縱火犯》（The Arsonist）為馬來西亞第一部入選坎城影展的電影。

都很長。正是他把我引介給其他電影工作者的。

我在 2000 年完成第一部九十分鐘的劇情長片《唇對唇》（Lips to Lips）。這部片後來也在香港、夏威夷、新加坡等多個國家的影展放映。雖然我覺得拍得不夠好，但重點是我拍了，也完成了。當時我和朋友嘗試用數位錄影機拍一部「自己的電影」，我們沒有事先取得官方許可，也不知道該怎麼申請。那時候甚至沒有申請拍攝許可證的管道——因為我們的創作，不是為了在電視台或電影院放映。那個年代的電影院仍使用膠卷放映，電檢制度的審查規格並不包含微型錄像帶。我的人生格言是「我不見得做得完美，但是我完成了」。許多影像創作者受到《唇對唇》鼓舞，不是因為我拍得好，而是他們覺得可以拍得比我好！哈哈哈！所以像李添興（James Lee）、陳翠梅（Tan Chui-Mui），還有後來的劉城達（Liew Seng Tat），也因此開始創作他們的劇情長片。在此之前，影片創作還是以短片居多。我的創作生涯就那麼開始了，沒有正規訓練，跟一幫朋友一起開始的。

我拍紀錄片的主要原因，是因為我不擅長跟演員溝通。我不知道怎麼讓演員明白我所要傳達的意思。我也不太會跟小孩溝通。或許如果我能跟小孩溝通，我就能跟演員溝通了。因為演員都有某種兒童特質，需要被安撫，而我不是那種會安撫人的導演。

一開始，我對「紀錄片」的形式沒什麼興趣。在馬來西亞的成長過程中，只要提起紀錄片，就會聯想到一些無聊的東西，像是教人如何在銀行存款這類公共服務性的宣導，紀錄片給我的印象就是具教育功能的影片。後來，我讀到一些討論不同類型電影的文章，他們所描述的「紀錄片」讓我覺得很有趣。雖然我沒看過文章所提及的影片，但那些討論卻讓我想拍點什麼。我記得其中有一部電影叫作《正午顯影》（Mysterious Object at Noon，2000），是泰國的知名

導演阿比查邦（Apichatpong Weerasethakul）的作品，很多文章都
會提及這部電影，並形容為一部「紀實與虛構交織」的作品。我覺
得很有意思，「紀實和虛構的交織」到底是什麼？基於這個概念，
我拍了《大榴槤》（The Big Durian，2003），這部電影的形式就是
我所認為的「紀實和虛構的交織」。拍完《大榴槤》一年後，我才
終於看了《正午顯影》，兩部影片的結果當然很不一樣。

拍紀錄片不是我的主業，只有遇上有趣的形式與主題時，我才會以
紀錄片創作。如果只是主題有趣，或許寫一則臉書狀態就可以處
理掉了，而我也不是那種為了執行某些形式而創作的人。所以我通
常隔很長一段時間，才會有下一部作品，像在拍攝《海城遊記》
（Voyage to Terengganu，2016）之前，我有好一段時間沒有創作，
因為沒有太吸引我的形式和主題出現。我的答案好像太長了，哈哈！
如果要長話短說，就是邊走邊做，跟朋友聊聊天，想法便隨之而來。

馬來西亞教科書上缺席的人物

N 《最後的共產黨員》（The Last Communist，2006）使用了大量具
諷刺性的音樂和舞蹈，你是如何設計和思考的？

穆 早年馬來亞的紀錄片大量運用歌曲，達到寓教於樂的目的。他們會
運用組曲，有時是跟主題毫無關聯的傳統音樂，只為了讓影片更生
動，以吸引觀眾到廣場來看電影。我想要做類似的嘗試，但以不完
全一樣的方式。我們找了作詞人 Jerome Kugan，他是個擅於運用嘲
諷元素、相當風趣的人，影片中的歌曲就是這樣誕生的。

N 《最後的共產黨員》和《村民收音機》（Village People Radio
Show，2007）都以「馬來亞共產黨」為主題，能否請您談談這兩部
電影的關係？

《最後的共產黨員》*The Last Communist*，2006

穆　《最後的共產黨員》的靈感來自於 2000 年初所出版的陳平[3]傳記
　　《我方的歷史》，這本書和我在學校讀到的歷史有著截然不同的觀
　　點，後者是冷戰勝利者的觀點，共產黨被貼上「恐怖份子」的標
　　籤。書名《我方的歷史》很有意思，每個人都有自己一方的歷史，
　　沒有所謂絕對正確的歷史，在同一場戰役中，參戰雙方各持有合理
　　的說法。

　　我從沒去過陳平生長的小鎮，因此決定去看看那些地方如今變成怎
　　麼樣了，也跟當地人聊聊，但不一定聊陳平。如果你一打開攝影機
　　就問當地人：「你所知道的陳平是什麼樣的人？」反而不會得到太
　　多訊息。所以我們多半跟當地人聊聊生活，聊聊陳平也曾做過的工
　　作，例如運輸、橡膠業等。我們拍了近五十個小時的影像素材，累
　　積了足夠的剪輯素材。整個過程非常有趣，去未曾到過的地方，和

3.　陳平（Chin Peng），1939 年加入馬來亞共產黨，投身反殖民獨立運動。1945 年二戰
　　爆發，加入抗日游擊隊，1947 年出任「馬共」總書記。戰後，英女皇曾因他對馬來亞
　　的貢獻，頒授英帝國官佐勳章（OBE），後因領導馬來亞共產黨軍隊反抗英殖民，勳
　　章在 1948 年被收回。1989 年「馬共」與馬來西亞政府簽訂《合艾協定》，和平解除
　　武裝。此後陳平居住在泰南的「馬共」村落，直到逝世為止都不被允許回到馬來西亞。

不認識的人交談。

整部片追蹤陳平一生的路徑，但我卻不想讓陳平在片中出現。我想強調他的缺席，而且終其一生無法再回到馬來西亞。這部傳記刻意讓主角不在場，觀眾甚至見不到一張陳平的照片。值得慶賀的是，我們見證了不同膚色與語言的共存，那些我們盡可能捕捉到的。你也可以說這是一部具有愛國情感的紀錄片。我已無法再創作出這樣的作品了，或許因為太過自覺，無法像過去那麼直觀地創作。

那是一部低成本的製作。兩個人開一台車，在沒有電子導航系統的年代，以那本傳記《我方的歷史》為地圖，尋找符合書中描述的地點與場景。那也是最好玩的地方。影片尾聲，我們跟隨一位長者去到泰國邊界的勿洞（Betong），那是馬共解散後部分黨員定居的村落。忽然所有人都在談論共產主義和過去的騷亂，有種時空斷裂的感覺。我認為以此作為結局是合理的，一來呈現了事情的全貌，也（與影片前段）形成對比。

表象的平靜，歷史懸而未決

N　《村民收音機》中，某些場景看來像是風景畫，但這似乎並非在傳達美好事物，你也同時運用了噪音及聲音、影像藝術的抽象表現手法。這些概念與想法從何而來？

穆　這些手法是想要反映那個地方的狀態，也是受到一個西班牙影像創作者 Mercedes Alvarez 的作品《小鎮時光》（*The Sky Turns*，2004）的啟發。我在 2006 年看了那部紀錄片，片子講述一個百無聊賴的小村莊，非常迷人。全片的重點就在於那裡什麼都沒發生，最戲劇性的部分，也不過是郵差到來時，一隻狗醒了過來。電影的概念就是「村莊本身承載著村民經歷過的一切」，那是多麼美的概

念。村裡沒有任何事情發生，是因為裡頭只剩下退休的老人了，沒有年輕人，沒有人需要向任何人證明些什麼，也沒有人需要工作。

我非常喜歡那部電影，也想透過這樣的手法反映《村民收音機》裡那個村莊的狀態。片裡的村莊非常平靜、無事發生，年輕世代都到外地去工作了。然而，它並非表象看來那麼平靜，村民都曾經歷許多痛苦與創傷。片中的收音機廣播和電子雜訊意味著一種干擾，暗示村莊並非如表象那般平靜安定。

N 在《村民收音機》中，您也引用了泰文廣播劇，戲中有 King Tong、Queen Chalida、King Panu 等角色，戲劇的故事線與紀錄片主角的敘述平行交錯。穿插這齣泰國戲劇的動機是什麼？

穆 那不是泰國戲劇，是一部我們以莎士比亞《冬天的故事》為藍本改寫而成的劇本。《冬天的故事》跟其他的莎劇相比不那麼受到重視，因為戲劇性和喜劇性都不足，有點介於兩者之間，有如秋天的色調。故事講述在充斥著憎恨和復仇慾望的年代，人們如何互相磨合。

當人們必須生活在一起時，他們如何與自己、與過去的敵人和平共處。那是我想要的調性，不那麼憤怒、也不是自艾自憐。我想那裡的人不曾自艾自憐，而是做出選擇。那是一種（歷史）尚未得到解決的狀態。

N 您如何將廣播劇中的角色對應史實，譬如 Queen Chalida 是否對應著馬共？

穆 並不是所有的角色都有相應的對象，不過，主要的敘事環繞在猜疑、衝突以及被驅逐的情節上。

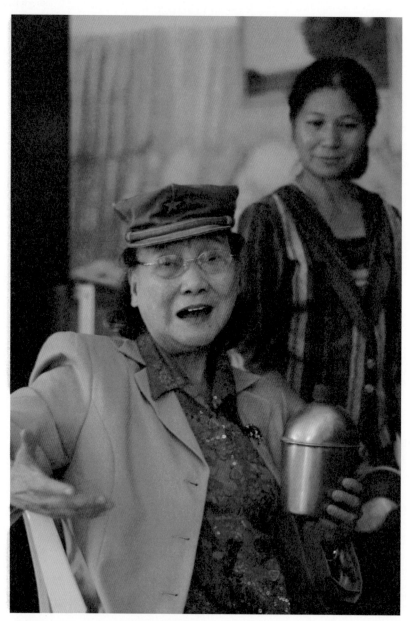

《村民收音機》 *Village People Radio Show*

N 《村民收音機》的主要敘述者是否只有一位？能否多談一些關於那位主要敘述者的故事？

穆 影片中主要的敘述都來自同一名長者，因為我覺得那位長者的故事最為動人。他說那是他第一次被採訪，過去只有領導才會被訪問。其實我們也有採訪那些領導，只是最後沒有使用任何的片段。長者名叫 Pak Kassim，我花了兩天的時間採訪他，當時他已年過八十歲，但仍能侃侃而談。

電影進入剪輯階段，我們收到長者過世的消息，大約是我們採訪他的兩三個月後。這件事深深觸動著我，如果紀錄片的意義在於將消逝前的人事物記錄下來，那麼這部片恰恰體現了這樣的價值。對於《大榴槤》，我也有同樣的感受，因為吉隆坡的變遷非常迅速，當時拍攝的地點已不復存在。《村民收音機》更是如此，如果當時沒有記錄到這位長者，他的故事就不再存在。儘管該片並非以普及的形式呈現，仍有其功能。

N 《村民收音機》描繪了一群具有共產主義政治意識、同時也秉持虔誠信仰的穆斯林，您是否嘗試處理這兩種身分之間的關係？

穆 根據不同社會學家的論述，（馬來亞）獨立前的左翼並不完全屬於馬列主義（Marxist-Leninist）的思想流派，比較是一種反對權貴的政治，雖然他們是某種意義下的左翼，抵抗當時共謀並壟斷資本的貴族階級與殖民政權，但那並不完全是教條式的共產主義。這比較是現在社會學家的看法。（馬共解體）十年後，研究馬共的人後設地以理論框架去論述他們，甚至連當事者在書寫關於自己的書時，也將自身放在馬克思主義和毛澤東思想的論述下。這對我來說很有趣，村民顯然一直信奉伊斯蘭，遵行穆斯林傳統習俗；但他們也同時謹守社會主義路線的模式，所以不是每個人的「共產主義」

都是一樣的。

N 對您而言，身為穆斯林，您的出版社 BUKU FIXI 所關注的當代議題，是否與您個人的宗教生活有所衝突？

穆 BUKU FIXI 旗下的作者大部分來自城市，有些人的作品較具煽動性，有些人會挑戰困難的題材、不同的形式與方向，我們都予以支持。有些發人深思的作品，像是《Sejadah》。「sejadah」是穆斯林的「禮拜毯」，這是一部科幻小說，故事發生在馬來西亞的另一個平行世界中，人們每次進行禱告，政府就會計分。禮拜毯上設有一種電子裝置，每使用一次就會獲得計分。唯有累積到相當分數的人，才能進入大學或者獲得工作機會，如果積分過低，就表示不夠好。這個概念如實地反映了信徒如何被評量。小說主角找到作弊的方法後，衝突也隨之而來；他成功地偽裝騙取高分，並獲得獎勵。在某個關鍵時刻，他必須抉擇繼續欺詐或說出真相，因為謊言讓他有利可圖。

我認為出版社能帶動這類議題，且以輕鬆的方式來提問。這其實很接近康德的理論：**被迫信仰的信仰還是純粹的嗎？**如果人只是因為害怕被懲罰而禱告，那還是真誠的信仰嗎？這是馬來西亞切身的問題，因為信仰被高度控制，尤其是伊斯蘭信仰。穆斯林在齋戒期間進食會被拘捕，所以信徒是因為不想被拘捕才齋戒嗎？那他們不就是偽善者？《古蘭經》對偽善的警示多於魔鬼，不是嗎？偽善更為嚴重。當宗教被政治化，就會鼓勵這種偽善。

敏感、帶刺的「大榴槤」！

N 在《大榴槤》和《村民收音機》出現的螞蟻群，有什麼特別的象徵意義嗎？

穆 那是因為正好遇到了。在《村民收音機》中,我們留意到（拍攝現場）有螞蟻群,覺得蟻群相當適合與行軍的概念作對照,因為片中人物提到行軍有多累。而在《大榴槤》中螞蟻的象徵,源於我們經常視螞蟻為群居的、具群體性的,只要其中一隻被孤立了,就會想:「那隻螞蟻怎麼了?是什麼讓它離群的?」某種程度也呼應了 Private Adam 事件[4],因為我們也將士兵視為一個高同質性的群體;一旦某人從群體中孤立出來,且決定做出異於常理的事,對於較大的群體來說,那樣的行為反映了什麼?當一個群體的同質性被破壞時,究竟會發生什麼事?

N 我們可以說《大榴槤》是首部嘗試結合虛構與非虛構元素的馬來西亞紀錄片嗎?

穆 我不太確定這是否是馬來西亞第一部。尚盧·高達說,所有的紀錄片都是虛構的,而所有的虛構都道出真實。紀錄片本來就兼具虛構與非虛構的特質。我們也清楚許多紀錄片都經過了編導。我運用了偽紀錄片的元素,意即片中演員明顯是在扮演某些角色,而觀眾也明確意識到演員在表演。在此意義下,《大榴槤》或許是第一部偽紀錄片吧。我也不是太確定。

N 你如何決定《大榴槤》中虛構與真實的角色分配?

穆 我的團隊先張貼廣告,尋找 1987 年 Private Adam 秋傑路槍擊事件[5]的目擊者,或曾聽說過此事件的人,先用影像或文字記錄了大

4. 「Private Adam」事件:1987 年 10 月,二十三歲的二等兵 Adam Jaafar 帶著突擊步槍 M-16,從怡保（Ipoh）軍營潛逃到首都吉隆坡,次日夜裡在人潮密集的秋傑路（Chow Kit Road）開槍,造成一人死亡數人負傷。

5. 當時的「秋傑路」是較多華裔會聚集的區域。

上圖、下圖：《大榴槤》*The Big Durian*，2003

約五十位受訪者的訪談內容。之後，再從中邀請部分受訪者，把他們帶到不同的地點，講述同一件事。某些受訪者則成為片中的「演員」，被分配到一些角色，講述特定的內容。我們會把原本來自女性受訪者的觀點分配給男性講述，主要混淆性別跟族群。這帶來有趣的效果，有些觀眾會以為片中人物所講述的觀點就是某種「典型的華人觀點」，但其實那些觀點卻是來自非華裔受訪者。我們是在揣摩一種「你不知道能夠信任誰」的概念，某種恐懼的偏執。

N 《大榴槤》中「弒父」的「父親形象」是馬哈迪 [6]，但諷刺的是，馬來西亞現今的政治改革卻倚賴同一位「父親」，那麼「希望」究竟是什麼？

穆 馬哈迪的回歸是非常突兀和弔詭的，但同時我們可以來看看它為什麼會發生。那是因為大部分馬來西亞人都渴望穩定，所以如果出現擾亂穩定的因素譬如安華 [7]，政權轉移將不會那麼順利。我記得選舉前後的那兩天，人民的狀態是一樣的。雖然選後（政黨輪替）群情

6. 馬哈迪（Mahathir Muhammad）：馬來西亞第四任和第七任首相。他擔任第四任首相時，在位長達二十二年。任相期間備受爭議，雖被稱為馬國「現代化之父」，但其威權和獨裁也屢受批評，他多次以「內安法令」排除異己，扣留民間運動活躍人士、非主流宗教人物，並革職當時的政治對手、副首相安華。2003 年退休後仍活躍於政壇，多次公開批評其所提拔的第五任首相阿都拉、第六任首相納吉。2016 年退出巫統，成立土著團結黨，加入安華主導的反對陣線「希望聯盟」，後被推舉為首相人選。2018年馬國首次實現政黨輪替，馬哈迪以九十二歲高齡再任首相。

7. 安華（Anwar Ibrahim）：1991 年至 1998 年為馬來西亞第七任副首相兼財政部長，1998 年遭時任首相馬哈迪以肛交、貪污等理由革職。隨後與眾支持者發動一系列示威集會，在全國各地演說，揭發馬哈迪的貪污及朋黨主義、為自己辯護，被稱為「烈火莫熄」運動，這時期他也創立「人民公正黨」。1999 年因肛交罪成入獄九年。出獄後，帶領「人民公正黨」在 2008 年大選中奪下三十一席國會議席，成為國會最大反對黨。2015 年，再因肛交罪入獄五年，失去議員資格。2017 年，安華被推選為「希望聯盟」實權領袖，意即若該聯盟贏得隔年大選，他將出任首相，但因其仍「戴罪在身」、議員資格未恢復，後決定由馬哈迪任過渡期首相。2018 年「希望聯盟」在大選中勝出，安華也在 5 月被特赦，正式加入「希望聯盟」黨主席理事會。

激動，熱烈談論選情，但沒有人在街上亂竄，也沒發生暴亂。因為人民並不希望用激烈的手段改革。

悲觀的人會認為那只是表象的改變，因為執政黨的主要政策仍以種族或宗教為基礎。目前看來的差別是內閣成員之間較有共識，以及他們較為透明地給予回應，但現在做結論還為時過早。我想更重要的是，人民不應該過度倚賴當權者。從心理層面來看，撤除馬哈迪並非真正「革命鬥士」的事實外，這是一場大規模的解放行動，馬來西亞人民證明了他們不為政治宣傳所動，悄悄把票投給另一方。我想心理層面的革命是值得關注的。我認為建制上不會全盤改變，但期許政治路線能較為進步。

N　片名《大榴槤》有什麼象徵意義？

穆　其實沒什麼特別的意思。有些人為認為它代表吉隆坡，其實不然，比較像是人們總提起那些敏感帶刺（thorny）的議題，而充滿刺的物體就是「榴槤」啊！哈哈！

N　在《大榴槤》的尾聲，敘述者提問：「你對自己的未來抱持希望嗎？」。多年以後，我們也想以同樣的問題向您提問？

穆　我的未來嗎？「希望」一直都在，哈哈！人能學會適應，也會感念「情況比我預想的好些，我還能掌握」。對我來說更重要的是，不要讓自己無聊。一旦感到無聊，就會停滯不前，那才是更大的危機。得要一直向前。

逝去與新生帶來的憂鬱

N　請你談談最新的作品《海城遊記》吧。那像是兩個不同時代的旅

人，在同一個空間的平行旅程。

穆　相較於《最後的共產黨員》，《海城遊記》比較工整、漂亮，也比較內斂。拍這部片的想法其實很簡單，或許也有些自負，因為登嘉樓是馬來西亞唯一一個我還沒去過的州屬。不是刻意不去，而是之前沒有找到去的理由。正好有個朋友來自登嘉樓，也是紀錄片導演，所以我就提議可以在旅程中做點什麼。

影片裡引用的文本是節錄自文西・阿都拉（Munshi Abdullah）[8] 寫於

8.　文西・阿都拉（1797-1854）：馬來文豪，1819-1823 年間曾任駐新加坡英國殖民官員萊佛士（Stamford Raffles）信使，1838 年出版作品《阿都拉遊記》（Kisah Pelayaran Abdullah），記錄其從新加坡出發，沿馬來半島東海岸而上到吉蘭丹的遊記。

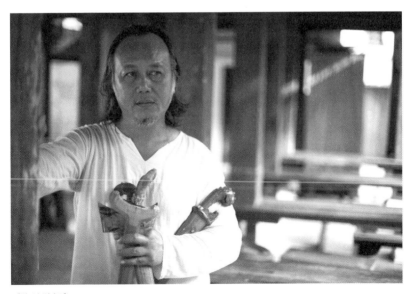

《海城遊記》*Voyage to Terengganu*，2016

1830 年代的書《阿都拉遊記》。我很久以前讀過這本書，讓我印象深刻的是其中一個關於登嘉樓的章節，全是負面的描寫，好像那裡一無是處，每個人都很骯髒，男人懶惰、暴力，還有貪污腐敗的蘇丹[9]⋯⋯，所有你能想的最糟的事，都發生在文中描寫的登嘉樓。我覺得蠻滑稽的！哈哈！因此我想以書中那些負面的描述來對照今日的登嘉樓，或許會很有趣。目的不在於討論書中的描述是否屬實，我們要如何說明什麼才是「真實」呢？

作者呈現的是刻板印象，但我們無法用訪談來反駁他的刻板印象，因此我就讓他的描述成為影片的紋理。另外，在片中只有男性的出現並非刻意安排，我們也訪問過一些女性，但在剪接時決定捨棄，因為我們發現女性在受訪時過於自覺。我們後來刻意剪掉女性訪談的畫面，讓整部片沒有女性發言，並刻意強化無論是登嘉樓或是馬來西亞，男性都被視為代言者的印象。男性武斷且大聲地提問與解答，形成一個性別二元的社會。或許有人會以完全相反的方式創作，只讓女性發聲。創作是開放的，可以用不同的方式講述同一件事。

N　您是否有意在《海城遊記》中帶出關於「馬來性」的討論或意見？

穆　或許吧⋯⋯但我還是無法準確地指出那是什麼，比較像是從各個畫面之間捕捉到某些東西吧。我並不希望片子是論證式的，也不企圖界定「就是這樣」，想保留開放詮釋的空間。我最喜歡的片段是，摩托車賽車手的與跳 Rodat[10]、唱馬來宗教歌謠的人物並置，這樣的意象並置能產生多種閱讀路徑。

9.　蘇丹（Sultan）：伊斯蘭國家世襲君主的稱號。阿拉伯語的音譯，意為「權威」。在古蘭經中原指道德或宗教權威人士，後來亦指世俗政治權力。
10.　Rodat 是一種馬來傳統舞蹈，相傳來自中東，在十九世紀初由亞齊商人傳入登嘉樓。

《海城遊記》 *Voyage to Terengganu*

你可以解讀為，年輕世代正在摧毀過去的傳統；亦可理解為每個世代都會探索屬於自我的文化。那或許也是他們逃避的方式，他們覺得無事可做，所以只能賽車。其實電影中的賽車片段，已不似平時那麼激烈，每當我們拿著攝影機出現，就大約會有將近一半的賽車手退出。那是一種舊的逝去，新的誕生的憂鬱感。相較於自然景觀永存的特質，人類只是渺小的一部分，我想要呈現是某種憂鬱，而非去評斷好壞。我想紀錄片還有個重點，就是呈現人如何被環境形塑；環境是某種狀態，人們會成為那種狀態。

誰在書寫「當代」與「現在」

N 這些年您專注於出版，成立了 BUKU FIXI。請您談一下這個出版社以及出版的方向。

穆 馬來文的出版還不夠多元，最大宗為愛情小說或宗教書籍。FIXI 出版社（BUKU FIXI）主要聚焦在其他不同類型的出版，譬如驚悚、恐怖、超自然、虛擬現實、科幻小說等等。目前為止，FIXI 已經出版了一百九十本書，有些書籍也已絕版。

FIXI 也跟電影公司合作，改編小說。我們出版的小說，書名都只取一個單字。這是跟雅絲敏・阿莫（Yasmin Ahmad）[11] 學來的，她每部電影都只取一個單字為名。雅絲敏這麼做的原因有二：首先，你得徹底掌握故事內容，才能用一個字來概括；再者，只用一個單字，設計上可以放得很大，大到從遠處就能看見。

11. 雅絲敏・阿莫（1958-2009）馬來西亞著名電影導演、編劇，作品多與跨族群、跨文化的幽默、鼓舞與愛有關，在馬國國內及國際上獲獎無數，為 2007 年金馬影展「焦點導演」。

馬來文的羅馬拼音化始於 1950 年代，此前，馬來文是借用阿拉伯文的書寫系統，但與阿拉伯文有些許差異。比較可惜的是，因為字體、詞彙及習俗的變化，現在的馬來人已無法閱讀過去的手稿，即便是近代百年內的書寫。對我來說，這也是某種文化上的自我毀滅。

FIXI 出版社也出版翻譯作品，譬如馬來西亞女作家 Felicia Yap 在倫敦出版的驚悚小說《YESTERDAY》（中文直譯《昨天》）。我們本來應該引介更多翻譯文學的，但由於製作成本高，利潤相對低，目前已暫停出版譯作了。我希望新政府可以多資助翻譯出版。

N　您十幾歲就開始寫作、投稿，現在投身出版，是否也出版自己的作品？

穆　我沒有在 FIXI 出版自己的書，因為我自己不寫小說。不過我正在寫一部非小說類型的作品，目前還未完成。這距離我上一本書的出版，已有七年之久；這段期間一直在出版別人的作品。

N　據您所知，有哪些馬來西亞華文作家的作品被翻譯成馬來文呢？

穆　就我所知，馬來西亞華文作家不怎麼寫長篇小說，較多短篇小說、詩或散文，其中許多散文是關於作者個人的回憶錄或生活史。即便是小說，也多與鄉愁有關，且場景經常不設在馬來西亞，而是在台灣。FIXI 的出版原則是聚焦「當代」與「現在」，當作者書寫「過去」，也必須著眼於「過去」與「現在」的鏈結。如果有這類的馬華作品，我們非常樂於出版。我也問過一些做華文出版的朋友，他們告訴我馬華文學書寫偏好鄉愁題材，或偏重文學、政治性。

N　在馬來西亞，書籍出版前要經過審查嗎？

穆　我就用電影審查來對照書籍審查吧。電影拍完後，我們會送去電影

導演阿米爾‧穆罕默德（左）

審查委員。但書籍沒有審查委員會，可自由印刷、販售，完全合法。但如果有人去檢舉某本書，有關當局則可介入調查。因此，書籍在出版後仍有被禁的風險，不過審查不會發生在書籍的編輯階段。

N　書籍被禁後，出版人會遭受什麼罰則嗎？

穆　我覺得應該沒有什麼罰則，只是被禁以後，那些書籍就不能再販售或流通。這是一個模糊地帶，假設將禁書內容上傳到網路，又不算違法，因為網路流通不算出版品。也有些案例，禁書的出版人反訴政府並勝訴，雖然過程非常耗時，但有時候出版人為了讓書籍受到關注，也會選擇這麼做。

曾有一本關於穆斯林女性主義的書被政府查禁，多年後這本書解禁，但由於內容較偏學術性，讀者仍屬於小眾，勝訴比較像是為該書提

高知名度。我們必須持續鞭策政府，不過，我們還是無法預知新政府有多開明，他們也可能只是跟前朝一樣。

N 在我們訪談的過程中，您兩次提及新政府，以及希望他們能帶來改變。您對此樂觀嗎？您期待怎麼樣的改變？

穆 不管怎麼樣，我都是保持樂觀的，哈哈！我想對於人民來說，心理層面上最大的改變就是，人們開始意識到「國家」和「政府」是兩個不同的概念。在此之前，多數人、包括政府機構裡的人都很難分辨這兩者。此外，我也期望部長們能有更進步的思想，像通訊與多媒體部長哥賓星（Gobind Singh），他本身是名律師，他父親卡巴星（Karpal Singh）也是馬來西亞著名的人權律師。通訊與多媒體部是審查網路與電視節目內容的機構，目前還無法想像哥賓星會跟前朝政府一樣。但新政府上任也才兩個月，現在說什麼都還為時過早。

Chapter II

VIEWS
FROM
THE BORDER

民主與自由還在未來的路上。
青年世代導演，帶我們從邊界看見。

A spotlight on young directors documenting the quest for freedom
and democracy across the region.

在邊界看見

早安，寮國電影

鐵道撿風景，也撿回泰國當代的波瀾與抗爭

青春的速度與凝止：東南亞城市影像的政治寓意

印尼導演約瑟·安基·紐安的午後 nongkrong

側寫新世代東南亞女性電影人

早安，寮國電影

《嘟嘟車的第五類接觸》*Tuk Tuk of the Fifth Kind*，2018

Good Morning, Laotian Cinema!

文／鍾適芳

小時候的家，牆上掛了一幅立體的世界地圖，我和姊姊喜歡用手在地圖上滑動，從台灣啟程，向南越過海洋，穿過內陸，停駐在微微突起的山城，然後模仿大人口中的音節——「隆巴拉幫」（龍帛邦，Luang Prabang）。

那裡住著說故事哄我入睡，發明小人國遊戲，帶我跟姊姊游泳看電影吃聖代的大哥哥。教我說第一句英式英語的伯母。小學暑假，看我無所事事，拿出英文打字機，傳授正確指法的伯父。偷採鄰居家伸出牆頭的青

木瓜，涼拌成菜的大姊姊。那些等待他們返鄉再抵達的日子，他們打開行李箱，散發的奇異氣味與顏色。摻入陌生香料的辣肉乾及酸肉香腸、長毛的荔枝（紅毛丹）、配色豔彩的沙龍。那是個什麼都可以塞進行李箱的年代。

離開童年很久很久以後，終於一個人踏上往龍帛邦的旅路。像一條回家的路，沒有地址。「龍巴拉邦」的音節磁吸著記憶，領我在街巷間漫無目的，又想要找到什麼，以確證童年聲響與氣味的存在。

夜降臨山城，奶油白的殖民建築，在黯淡的夜路上，線條分明。戶外庭院錯落著竹火把，木琴清亮的樂音引我走近。草地盡頭張起的螢幕，正映著黑白默片《象》（*Chang*，1927），庫柏（Merian Caldwell Cooper）及薛薩克（Ernest Beaumont Schoedsack）在構思出超級巨獸「金剛」前，扛著笨重的攝影器材，進入泰寮邊境森林，拍攝的劇情紀錄片（docu-drama）。影像留存了寮族狩獵、自耕與畜牧的原始生態，部落社會的性別和年齡分工，還有讓人震撼，今日已不復見的自然景觀。

泰寮邊界，倚河流山林而居的族裔，自古與大自然平衡共生。母親般的湄公河，孕養出豐富多元的語言文化，但是戰爭與發展建設，卻讓湄公河與其支流傷痕累累。近年，中寮合作的水力發電建壩計畫，阻截了南烏支流（Nam Ou），傳統部落村莊被淹沒，村民頓失賴以維生的自然資源。世居南烏河的「冬」[1]，記寫了克木族婦女的口述回憶：「我真希望這一切只是一場惡夢。我昨天才在南烏河邊洗衣服，今早起床後，走去河邊洗小孩的尿片，我不敢相信自己的眼睛，河不見了！河床乾了！河流死了！」

1. Namthipkesone Bouttasing，小名 Dorn，一位自學的寮國影像創作者，致力於克木族社區語言及文化保存，以及寮國偏鄉部落女性賦權計畫。

Sabaidee！龍帛邦早安！

河流死了，公路來了。13 號公路，從中寮邊境直落龍帛邦，載來一車車遊客。此起彼落的華語，競聲喊價。街角靛藍色咖啡館，吊扇吹揚起鄰桌背包客無意收斂的美語。導遊的指令在對街擴散，背包客再度拉高嗓門，鼓譟著子音。湄公河畔，寮語的音量竟如此微弱。《早安，龍帛邦》（*Sabaidee Luang Prabang*，2008）那沉睡中優雅甦醒的清幽山城，我還未遇上。

《早》片是寮共執政後，首部在寮國拍攝的商業電影。男主角找來泰國知名演員阿南達·艾華靈漢（Ananda Everingham）[2]，搭配寮國演員康莉·琶拉逢（Khamly Philavong），兩人分別飾演泰國攝影師與寮國導遊，劇情套入巧遇、隔閡、誤解到相戀的愛情公式。

泰國與寮國，傍山水而居的鄰人，像是素未謀面的陌生人。透過泰國／外國攝影師觀景窗看見的寮國，是泰國的懷舊鏡像，還是寮國的自我影像？一部泰寮合製、泰國戀上寮國的愛情喜劇裡，地緣政治的紛擾，冷戰的極化，以鮮血對立的過往，淡化成一幅潑墨山水的遠景。歷史作為名勝的背板，也無關寮國至今還未復原的戰爭傷創。

然而，《早安，龍帛邦》的商業程式是奏效的。寮國的風土人情，包裝在愛情故事裡的真善美，也是寮國政府電檢標尺下，允許被國際看見的形象。對寮國觀眾而言，大銀幕上投映著家鄉地景，主角說著跟自己一樣的語言，就算電影中的愛情與歷史同樣虛幻，仍值得歡慶。

2. 阿南達·艾華靈漢的母親來自寮國，父親是澳洲人。他父母在冷戰背景下一段具傳奇性的愛情故事，被改編為電影《歸來》（*Comeback*）。因此電影《早安，龍帛邦》也將阿南達的寮國血緣編寫進劇本，設計了一趟尋根之旅。

長路，時間的迴旋

相較於龍帛邦，永珍的舊城區更合適散步。時代在不同建築風格中流暢更迭，偶爾，日頭酷曬的恍惚間，似遊歷在法屬舊時，又彷彿看見父親的背影，鑽進掛著中文招牌的齒科，然後，穿過大廟，在湄公河上，漂向疆界不明的碼頭。 民宿的小庭院鑲在三座建築的牆面之間，院子頂著一方天空。脫了鞋才准登上木梯，一條長廊劃開兩列房門。夜裡，有人走過，木造地板牽動著樓層，吱嘎作響。睡夢中，總有腳步走近，模糊意識間，無法確知時間停在過去或現在。

或許那無法清晰的「之間」，人界與靈界難以辨識的地帶，正是寮國導演麥蒂鐸（Mattie Do）想要透過影像傳遞的。她的作品《靈界迴路》（*The Long Walk*，2019），角色穿越並交會在不同時空，誰也離不開「之間」的迴圈。記憶、幻象與真實，在一個相信靈無所不在的國度，可以錯置可以並存。

麥蒂鐸的三部作品《蕾塔莉》（*Chanthaly*，2012）、《親愛的妹妹》（*Dear Sister*，2016）與《靈界迴路》，靈異情節不只為製造驚悚，「phi」（鬼）作為代理者，也揭露了隱匿的社會現實。《親愛的妹妹》找不到《早安，龍帛邦》那些謹守禮教、良善正直的人物。靈異作為寫實的另類途徑，戲中人不分貧貴，共享人性的弱點，貪念、私慾、妒恨。麥蒂鐸的父母在寮共贏得內戰後逃往美國，以難民身分居留。生長在美國的她，因緣際會回到父母的故鄉定居。當寮國獨立電影還處於荒原，她作為非官方敘事電影的開創者，擁有許多「寮國第一」的冠冕——第一位女導演、第一位恐怖片導演，第一位進入國際影展的寮國導演……。當然，關於她的傳奇，不只停留在拓荒的角色。芭雷舞者出身的她，從未受過正統影像製作訓練，沒有傳統電影語彙的綑綁，但她揮灑想像，說當代寮國的故事。

紅色，鐮刀與槌

永珍的觀光夜市，很難錯過印在紅色 T 恤上的鐮刀與鎚。西方遊客比劃著尺寸，我也湊近買下一件。父親若還在世，看到我穿上寮共黨徽，不知會怎麼說。

1975 年的一夜，父母守候著永珍捎來的消息。我聽見他們反覆著「淪陷」、「寮共」、「逃難」，聲音中的焦急與驚惶，至今仍清晰。清晨，終於盼到登上永珍機場末班機的伯父母。他們不似過去穿戴整齊、風度翩翩地抵達，皮箱裡也沒有帶來禮物。媽媽騰出房間，他們自此住下，再也沒有回去。

家裡開始出現假日無處可去的寮國學生，飯桌上有魚露，也有醬油，攪拌著國語、寮語、粵語、海南話。餐桌上有四面八方的口味跟語言，但歷史卻只牽連著家族記憶的一方，逃亡後的驚魂未定。家族「逃難」故事把我餵養大，好萊塢電影建構的敵我、英雄與正義，也刻印了少年時期對東南亞冷戰前線的映像。直到聽見篷車樂隊（Caravan）[3] 的民歌，在主唱「芽」（Nga）的歌聲引領下，我重訪冷戰意識形態對決下的泰寮邊境，聽見另外的聲音：

唱一首死亡之歌　人性已死
富人吞噬勞工　農民陷入債務陷阱
然後他們叫我們野蠻人
我們要摧毀這吃人的制度 [4]

3. 篷車樂隊（คาราวาน），也有譯作「卡拉萬」，在泰國 1970 年代反獨裁的學運背景下成軍。他們的歌為底層勞動者發聲、針砭時政，開創了泰國流行樂中重要的民謠歌系「為生活而歌」（Phleng phuea chiwit）。
4. 歌詞出自泰國篷車樂隊的經典〈人與水牛〉（Khon kap khwai），收錄在樂團於 1975 年出版的同名錄音專輯中。

彼方的歷史

1975 年，寮國內戰進入勝負關頭，名叫紅蓮的女孩，愛上村裡英挺的男孩。男孩被寮國皇家軍追緝，因此逃離村莊加入「巴特寮」寮共[5]。紅蓮被繼父逼迫嫁給有錢人，她抵死不從，直到男孩領著寮共軍反擊皇家軍，一對戀人得以團聚。這是寮國政府奉為經典電影的《紅蓮》（Red Lotus，1988）的劇情，黑白 35 釐米的長片，攝於蘇聯解體之際。主角紅蓮有著堅毅不撓的女性形象，紅色也標記著革命年代支持共產主義理想的青年。

在捷克學成的宋歐·蘇提波（Som Ock Southiphonh），用五千美元的低預算，加上蘇聯淘汰自二戰的攝影機，完成了《紅蓮》。雖是一部拍攝條件拮据的寮共政治宣傳片，仍可看出導演宋歐在場面調度的企圖，以及蘇聯電影美學的經營。《紅蓮》的片頭也留下了 1980 年代永珍片場的工作實況。影片從片場的聲景揭序，隨即轉進兩頭牛的特寫，牛鈴與牛車轉輪響動。自永珍片場，觀眾被直接推進歷史的倒敘——1970 年代的寮國村莊。

1970 年代，冷戰天空下，美國以暴雨狂飆的速度，連續九年，向二十三萬平方公尺的寮國，投下兩百多萬噸的炸彈。一隻大象重四噸，兩百萬噸就是五十萬隻大象的總重量。

數十年後，美國總統歐巴馬訪問永珍。他雲淡風輕地說：「體認那場戰爭加諸於各方的痛苦和犧牲。」歷史的鏡頭被拉遠、再拉遠，然後 zoom out，消失於無聲。

推波寮國電影新浪潮

我跟阿尼塞·奇歐拉（Anysay Keola）在漢口街來回，為了找一款攝影

機充電池。比了比價格，他決定下回經過曼谷再買。

在電影產業尚未成形的寮國，器材多淘汰自泰國劇組，也無專業器材的租借服務。沒有資金、器材不足，我們看來難以啟動創作的困境，對於阿尼塞來說，說故事的渴望永遠大於一切。

那年，他又帶來一部新作，十五分鐘的極短篇《嘟嘟車的第五類接觸》（*Tuk Tuk of the Fifth Kind*）。延續一貫社會寫實、暴力、驚悚並行的類型片風格外，這回還添入科幻元素。良善的嘟嘟車司機與外星人的接觸，追求一個未知卻嚮往的世界。我好奇這短片的隱喻，阿尼塞笑而不答。模糊的時代場景，不明確的政治寓意，把想像空間推給觀眾，對於寮國創作者來說，是讓作品能被持續看見的護身符。

即便如此，阿尼塞還是逃不過審查。他以驚悚或幽默，揭露寮國社會暗面。貧富階級的懸異、地下社會、家庭暴力、無法出櫃的同性愛，少數民族及社會邊緣人面對的歧視，都是寮國電影審查制度容不下的寫實。為了通過審查，他會刻意淡化寮國背景，讓故事看來可以發生在世上的任何地方。

阿尼塞的第一部長片《地平線際》（*At the Horizon*，2011），成功地讓寮國觀眾擺脫對寮國電影的偏見——政策宣傳片或品質低劣的肥皂劇。觀眾也以實際行動支持，走進電影院看一部好看的寮國電影。

說自己故事的強烈企圖，讓阿尼塞結識了一群志同道合、各有專攻的寮國電影人。他們以集創且不支薪的模式合作，完成多部作品。因為期許

5. Pathet Laos（ປະເທດລາວ），意為「寮人民之國」。1950 到 1975 年間，活動於寮國的共產主義武裝陣線，也泛指寮國共產主義運動。1975 年，巴特寮取得政權，建立了今日的寮人民民主共和國（Lao People's Democratic Republic）。

《不速之客》*The Cabin*・2019

《地平線際》 At the Horizon，2011

能推波出寮國電影的新浪潮，他們將平台命名為「寮國新浪潮電影製作」（Lao New Wave Cinema Productions，簡稱 LNWC）。以接廣告、NGO 影像案維生，奠基創作資源，也透過影展工作坊與短片競賽，培力新世代創作者。

病毒、治理與預言

在阿尼塞的大力推介下，我認識了新銳導演利・蓬薩旺（Lee Phongsavanh）。利以兩天時間、零預算的條件，完成首部劇情短片《不速之客》（The Cabin，2019）；他傳給我的 YouTube 連結下方特別標註：「本片被寮國政府禁映，只提供私下觀賞，勿任意分享。」雖是零預算，《不速之客》的敘事格局卻不小。父親帶著幼齡女兒離開原生部落，在荒野外遺世獨居，為躲避部落治理不良的權力惡奪，以及具傳染性的病毒。片裡刻意模糊了時代與部族圖騰，然而部落政治及治理問題、具傳染力的病毒侵犯、部族之間的互不信任，其隱喻與意見再清楚不過了。疫情下回頭看這部作品，導演以具象的形體變異及人性扭曲，呈現病毒的感染徵狀；人離群劃下邊界以隔離病毒；氏族內的爭鬥恐慌，以及部落間的猜忌，也似預言了今日的人際關係與國際政治。

告別，回家的路

疫情不止，講故事的大哥哥無法遠行。身體越屨弱，夢中回家的路就越清晰。他還念著那條曾上下百回的顛簸山路，帶他回到龍帛邦老宅前的簷廊，對著向晚的湄公河，吃一碗牛皮乾與辛香果實枝葉熬煮的 O-lam。台北怎麼都找不到寮國菜，當然更沒有 O-lam，我只好帶給他最近的味道，泰國東北的酸肉腸。Sai Krok 飽滿濃郁的辛香酸辣，讓他滿足地微笑。我湊近他半聾的左耳，說了阿尼塞・奇歐拉電影裡的故事。在氣味的記憶路上，他緩緩抬起頭，看著我：「寮國也有電影了？」

鐵道撿風景，

也撿回泰國當代的波瀾與抗爭

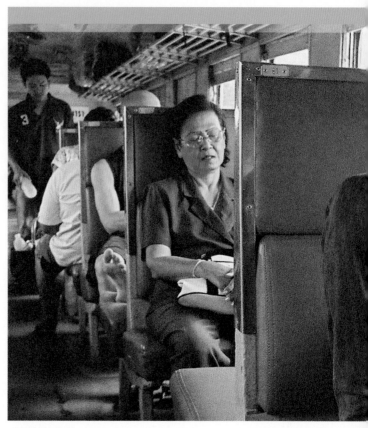

《鐵道撿風景》*Railway Sleepers*，2016（Photo Credit: Phim Umari）

Railway Sleepers:
An Interview with Thai Director
Sompot Chidgasornpongse

文／黃令華

全球疫情趨緩，但另一波熱潮正在泰國掀起。

泰國中學生在升旗典禮舉起三指，響應民主抗爭，越來越多人走上街頭，圍坐民主紀念碑。高舉的三指代表著人民對政府的三點訴求：解散國會、起草屬於人民的新憲法與停止打壓政治異議人士。

2020 年 8 月 16 日，綽號 Boat 的泰國獨立導演薩波·齊嘉索潘（Sompot Chidgasornpongse）在臉書上寫下這樣一則貼文：「與人民一起為我們

的民主抗爭！」他貼上幾張運動現場的照片，有天光、有高舉三指的民眾、有飛揚的彩虹旗，也有手機手電筒點綴出的落地星海。在午後的線上視訊訪談中，他告訴我，這些貼文他無法讓父母看到，他得鎖權限。他說，嘗試了好多次跨世代對話，但最後他放棄了。無論如何，看到這些年輕人走上街頭，他還是非常非常動容。與自己在政治立場上意見相左的父母，曾在他的童年為他建造了童話世界。每個週末，Boat 的父母都帶著他到電影院一部部地看，而對他來說，最吸引人的無非是迪士尼系列的動畫。他曾就著錄影卡帶四、五十次地播，甚至會停在其中幾格畫面，反覆又反覆地看，然後拿起畫筆依樣地勾勒。他不是一個習慣在自然裡蹦跳的人，總是窩在家畫畫、看書，電影對他而言一直都不陌生。

凝視影像的雙眼：非科班出身的獨特創作視角

「我一直不是一個擅長文字的人，影像對我來說是更直覺的事情。一直到現在我都還是會隨手拿起筆畫點東西，雖然我曾經夢想成為動畫師，卻沒有真正成為動畫師（笑），但這些圖片都活在我的隨手筆記裡。」Boat 笑著對我這麼說。

沉靜和煦——這是認識 Boat 感受到他最多的一面，總是暖暖地笑，直直回看你的雙眼聽完你的每句話，再緩緩地回應。你會先驚訝於他是個情緒起伏不大的人，才想起他一直是國際知名導演阿比查邦・維拉塞塔古（Apichatpong Weerasethakul）身邊的得力助手；不僅擔任導演助理一職，也協助規劃、執行在世界各地的當代藝術展覽。Boat 從朱拉隆功大學建築學院畢業之後，便進入阿比查邦的拍攝劇組，工作四年後，他申請加州藝術學院（California Institute of the Arts，簡稱 CalArts）到美國攻讀電影（Film/Video）。但三年半的美式生活並沒有將他留下，他毅然決然地回到泰國，繼續與阿比查邦團隊共同創作的生活。「最初，我並不是科班出身的。關於怎麼拍電影、甚至什麼是藝術電影我都不太知道。雖然阿比查邦曾告訴過我幾個實驗電影導演的名字，我也寫了下來，但從

沒有找過他們的電影來看，不知道實驗電影是怎麼回事。」

聊起他的第一個創作短片《飛越邊界之外》（*To Infinity and Beyond*，2004），他馬上笑了出來，說這個故事其實命運多舛。大學時期，爸爸買了一臺 DV 給他作為拍攝戲劇排練的筆記工具，一次阿比查邦劇組裡的道具師朋友回老家，就拿著這臺 DV 四處亂拍，希望 Boat 能幫他剪成一支短片。翻覽素材的過程中，Boat 看到朋友拍下的這場有趣的祈雨儀式中，有一幕人們抬頭往天空深處望的畫面，這促使他決定要用另一部分的素材再做一支短片以作為與朋友的勞務交換——這也是他的剪輯處女秀。後來這兩部短片都入圍了鹿特丹影展，有了國際放映的機會。

提到這次入圍經驗，Boat 說：「那是因為我的朋友有很好的眼睛。」

從聲音設計：浮盪在靜而無語的故事

回看 Boat 過往的創作軌跡，能感受到純粹且直接、亟欲說出故事的單純慾望。特別是因紀念性活動而受邀製作的兩部短片《曼谷魔幻時刻》（*Bangkok in the Evening*，2005）與《當海浪平息之後》（*Andaman*，2005），都是在四海好友的協助之下，大家一人扛一機，搶著傍晚 6 點拍下各地泰國人民原地立正向國歌致敬的四十秒畫面，又或是到南亞海

《飛越邊界之外》*To Infinity and Beyond*，2004

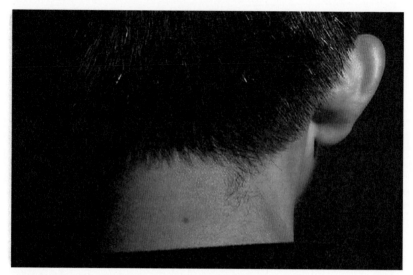

《百年故疾》*Diseases and a Hundred Year Period*，2008

嘯餘續殘存的普吉島拍攝，搜羅觀光客的訪語、船上乘客凝重的神情。儘管創作經費不多，這些創作的朋友們總是在身邊兩肋插刀。

這兩部短片中，聲音的設計都起了決定性作用。在《曼谷魔幻時刻》裡，民眾日復一日為了國歌原地站定，於是 Boat 便決定拿掉影像中關鍵的國歌、換上另一首聽起來永無止盡地重複的歌，鋪滿整部短片，製造出人們沉浸在其中的錯覺。而《當海浪平息之後》中，拍攝完當地觀光客的訪談之後，Boat 意識到話語的內容本身已經不再重要，更重要的是在陰雨綿綿的觀光勝地，當地居民與觀光客不約而同的不沿街派對，而是在蕭穆的氛圍裡撫慰災難後的創傷，緬懷逝者。他說，「每次看著那些拍攝回來的畫面，我都在想該怎麼把自己當下的感覺傳達出來。或許對我而言，目的不在於告訴大家災難後發生了什麼事情，而是更想把整個灰濛濛、靜而無語的感受再現出來。所以最後決定拿掉說話的內容，讓人物獨自漫遊，耳邊迴盪著如同我當時感受到的、滿滿滿滿的海浪聲。」

《鐵道撿風景》*Railway Sleepers*（Photo Credit: Phim Umari）

導演薩波‧齊嘉索潘 Sompot Chidgasornpongse（Photo Credit: Phim Umari）

從個人的旅途到社會的風景

「旅途」一直是 Boat 重要的創作題材。他談到在曼谷唸書那段時期，每日光從隔壁省份進入曼谷市中心的車程單程便需兩小時。當時還沒有高架捷運或地鐵，只能搭著開窗通風的公車，擠站在車內窄仄的走道上。每當回憶起旅行與移動，這段時期裡每日四小時的通勤時光就像烙印進身體記憶裡一樣。「有時候我也不聽音樂、不看書，就只是看著車裡的人們，細細觀察他們，什麼也不想。曼谷的交通讓人變得很耐心，慢慢地度過這段漫長的時間。」Boat 說。

《鐵道撿風景》（*Railway Sleepers*，2016）以長達八年的時間記錄了搭乘火車在泰國鐵路移動所見的窗景與人聲片段，自 2008 到 2016 年，Boat 與搭車的人們一同擠在橄欖綠的膠皮坐墊，駢肩擦踵，架穩腳架的鏡頭彷彿只是他眼睛的延伸，捕捉旅途間的微光。

拍片的這八年間，Boat 開始接觸到更多泰國歷史。訪談中他難得帶著忿忿不平提到：「泰國歷史課本只教給你部分的東西，太多重要的片段不能說。在泰國人們並沒有言論自由，學校的老師甚至開始自我審查。知道越多泰國的歷史，我就越了解到為什麼在這個已經發展到有高速鐵路的時代，我們卻只能搭這樣緩慢的火車，為什麼泰國到今天仍是這個模樣。」在紀錄片中，他並不出聲，只是靜靜地看著虛實交錯的風景：有時窗外掠過的浮影與小販叫賣的聲音彷彿來自遠處。在重重寫實影像交疊的敘事裡，他在電影中設計了一個人物，娓娓說出一本日記的內容。他直覺要讓泰國火車的身世承載泰國歷史的負累，來隱隱回應當下的政治現況。

他從不規避政治議題，而是找到自己的方式回應。「有時候我想拍很個人的東西。阿比查邦的電影《戀愛症候群》（*Syndromes and a Century*，2006）在泰國遭到審查時，我人還在加州。這部電影我參與了第二導助的工作，聽到被審查的消息而且審查掉的內容還這麼荒謬，

讓我非常生氣。」Boat 說起來卻不慍不火，「當時我在 CalArts 修了一堂課叫做『政治與電影』，於是便決定要拍一部短片回應這次審查事件，以及隨之而來的解放泰國電影運動。」而這部片就是《百年故疾》（*Diseases and a Hundred Year Period*，2008）。電影裡沒有激昂的口號、也沒有說教式的討伐，Boat 讓自己現身鏡頭前平緩地說，再用陳述事實的文字內容反諷泰國政府審查的手段。

從記憶出發，家庭故事的嶄新旅途

「我沒有不談政治，只是會希望這些內容不被我的父母看到。不過從我進入建築學院到開始拍電影至今，或許他們已經接受了。」Boat 蕭起笑容，回答我，「我們從小就被教導要尊敬長者，甚至要以身體向他們表示敬意；若不這麼做，就是沒有積功德（merit），會帶來不好的業。但事實不是這樣，邏輯上也不是。對我們這代來說，這種擔怕的感覺或許已經是深入骨髓，對現在的年輕人來說，因為得以接觸到更多資訊，因此更知道不是只有盲目尊敬，而是要彼此尊重。」總是自嘲不諳文字的 Boat 告訴我，他開始寫他的首部劇情長片劇本。「這是關於我小時候的記憶，在泰國的佛教信仰裡，走訪九個廟宇是積功德、求善報的重要儀式。我的劇本更關於一個家庭，在這個急忙的過程中發生的故事。」

有些生活裡的故事，無法像《飛越邊界之外》，在人們的神情裡看見活在他們眼中的神話；無法像《曼谷魔幻時刻》裡，化每日重複為了鞏固政治集權的蕭立成一首搖籃曲；也無法像《鐵道撿風景》遙指歷史的過往在鐵軌上擺盪前進。那些緊挨著自己的跨世代課題，沒有辦法用鏡頭凝視如《當海浪平息之後》悲劇後的面容，沒有辦法站在鏡頭前替自己的憤怒發聲，於是 Boat 決定嘗試創作長片劇本，用自己的聲音說一個家庭故事——就像極了他那隨機獲得的綽號「Boat」，載著他駛向新的旅途。

青春的速度與凝止：東南亞城市影像的政治寓意

《曼谷青春紀事》#BKKY，2016

The Speed and Stillness of Youth: Political Metaphor in Films of Urban Southeast Asia

文／鍾適芳

泰國青年導演南塔瓦・努班查邦（Nontawat Numbenchapol）於 2016
年完成了他的第三部長片《曼谷青春紀事》（#BKKY，2016）。出生、
成長在人口稠密的曼谷都會中心，南塔瓦的前兩部作品《河》（By the
River，2013）及《邊界》（Boundary，2013）抽離曼谷中心的視角與
心態，大膽提問泰國邊界的國族認同與階級議題。

以 2007 年泰柬邊界之爭為背幕，導演以安靜的姿勢，匍匐前行於泰柬
邊界的日常與備戰，又從高處鳥瞰泰國國境內的政治與宗教衝突，以宏

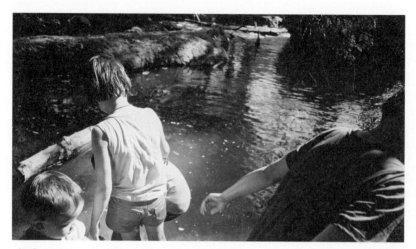

《河》*By the River*，2013

觀的視角探查歷史及現在，暗示「泰國性」（Thai-ness）的操弄與不包容。中產階級家庭出身的南塔瓦，以鏡頭冷靜旁觀，對峙當時以泰國中產階級為主力的「黃衫軍」在曼谷鼓動的群眾運動。政客利用「愛泰」言論煽風點火，挑釁泰柬關係，當兩國仇恨擴張為邊界戰火之際，導演同時訪談邊界兩岸的市井小民，原本平和往來的邊界居民無端被捲入愛國主義的煙硝。

《邊界》拍攝期間，泰柬兩國交惡，南塔瓦無法跨越邊界記錄，便與柬裔法籍導演周戴維（Davy Chou）合作，分別在爭議之界的柏威夏神廟（Preah Vihear Temple）的兩端記錄、訪談居民與駐軍。兩位青年世代的泰柬導演，以電影藝術作為共同的信仰及真理，不為國族主義擾動，完成了一部有溫度的、關於人的「邊界」故事。

學美術的南塔瓦，曾擔任阿比查邦・維拉塞塔古（Apichatpong Weerasethakul）《波米叔叔的前世今生》（*Uncle Boonmee Who Can*

Recall His Past Lives，2010）的劇照師，選擇電影創作之路，也是受到阿比查邦的啟發。影像風格與節奏感一直是南塔瓦敘事的特色，幾近虛構的故事張力，自由流動在訪談、自述、長鏡頭、緩慢凝止的生活，與明快的剪輯節奏中。多軌的敘事與多元的影像美學交疊，在其前兩部紀錄片中已很鮮明，2016 年完成的《曼谷青春紀事》更將影像與敘事的跳躍流動放大到極致。

《曼谷青春紀事》以兩位即將升大學的曼谷女孩 Jojo 與 Q 為原型，她們之間若有似無的戀情貫穿全片，在挑逗、欲望、渴求、清純、未知的愛戀關係間，穿插了導演對一百名十七至二十歲的曼谷青少年所做的訪談。青春與愛情，在真實人生與虛構角色間流暢且緊密地織錦，因而更見寫實。導演在情節發展至緊要關頭，以指令、打板、演員笑場，介入觀眾與演員之間。戲裡戲外的權力干預，模糊真實與遊戲之界，使得每位受訪的青少年心聲如鳴鐘般，不再是少年煩惱之輕；他們被壓制在權力構成的社會價值體系下，無法反身。

同為青年世代的南塔瓦，正如他影片中擅長的穿越與流動——真實生活中，他也跨越國家政權與殖民者畫下的疆界，與多位深耕柬埔寨當代社會題材的青年導演串連[1]。帝國與冷戰割裂的中南半島，獨裁與資本主義扭曲下的和鳴，在歷史與政治的宿命下，這群青年導演以電影突圍。像是對歷史與國家權力的否定，他們相互交工、支持彼此的拍攝計畫。生活也如影片的青春角色，在速度中滑板、舞蹈，也以不同的速度探尋影像的意義。

1. 四位以柬埔寨當代社會議題為創作題材的青年導演，結盟為 Anti-Archive，作為創作、推廣的相互支援系統。成員包括柬裔法籍的周戴維、台裔美籍的陳史文（Steve Chen）、柬埔寨的寧卡維（Neang Kavich），以及韓裔美籍的道格拉斯·碩（Douglas Seok）。

《曼谷青春紀事》#BKKY

《曼谷青春紀事》當中一幕，場景落在曼谷市中心的公園，女主角 Jojo
與 Q 凝結在兩人依偎的世界，對於傍晚 6 點全國響起的國歌無動於衷。
傍晚 6 點的曼谷公園，散步、慢跑、健身操，一切有聲、動態與活力，
在國歌響起的一瞬間嘎然而止。所有人以立正之姿回應「捍衛國土」的
上揚歌聲，南塔瓦導演的角色卻沒有起身，她們繼續依靠著彼此的肩膀。

2014 年 5 月的軍事政變後，現任總理巴育（Prayut Chan-o-cha）建立
的軍人政權，不斷透過宣傳歌曲及媒體演說，在泰國人的每日，灌輸國
族與道德意識。巴育親自填詞的兩首歌曲《把快樂還給人民》、《因為
你是泰國》，以網絡、電視、電台、街頭演唱各種媒介強力放送。

《曼谷青春紀事》的一百位年輕受訪者追尋的「快樂」，與巴育總理的

《曼谷青春紀事》#BKKY

「快樂」，有如永不交會的兩個星球。曼谷青少年的渴求，在另一個平行於國家的時空，可以速度、可以凝止，他們夢想沒有權力壓制、沒有性別桎梏，情慾自由流動在當下的觸動，以達到快樂的無限。他們的愛戀沒有未來、沒有禁忌、沒有宗教、沒有國族、沒有貞操。他們的看似「無所謂」，是對家國意識的潛意識對抗。

南塔瓦的好友道格拉斯・碩（Douglas Seok）在同一年完成了以柬埔寨首都金邊為背景的《思念曼波》（*Turn Left, Turn Right*，2016）。《思念曼波》以演出主角的柬埔寨女孩 Kanitha 為原型，塑造了一個貼近她本人個性的角色，並以她在金邊的生活樣貌為藍本。雖說是劇情片，其實更像是一部以 Kanitha 為主角的紀錄片。影片以水、水波、水波晃動作為時間、速度、方向的象徵。在金邊這座被赤柬歷史截斷，失去記

憶，又突然高樓華廈四起的城市，正值青春的女孩往哪去？

戲裡戲外的 Kanitha 都喜歡跳舞，不論場合，身體經常不自主地隨節奏擺動。她喜歡水波上搖晃的半夢半醒，搖擺之間，自由進出屬於自己的世界，暫離舊社會的、新資本的價值規範。金邊是一個失衡漂浮的城市，赤柬傷痕壟斷了記憶，NGO、外資、聯合國、帝國、宗教、政客協商的各方勢力，目標一致地論述歷史與城市榮景。Kanitha 的舞蹈、夢境與回憶，不在這個城市的新建記憶與追逐未來的軌道上。

2017 年的柬埔寨國際電影節（Cambodia International Film Festival）首先選映了南塔瓦的《曼谷青春紀事》。泰語發音、英語字幕的曼谷青少年愛情紀事，並沒有引發金邊觀眾的迴響；東協包裝下「東南亞」一體的神話，考驗著城市與城市間日常與心理的距離。但同時間，一干金邊的導演朋友，放映後真誠地為南塔瓦喝彩。無需大張旗幟的結盟，共享節奏與視角的東南亞青年世代導演，以電影重建當代敘事的語言，在獨特的風格與美學下，隱藏安靜的政治寓意。

南塔瓦・努班查邦 Nontawat Numbenchapol

《曼谷青春紀事》#BKKY

印尼導演約瑟・安基・紐安的午後 nongkrong

《奇異旅程與其他戀愛症候群》Peculiar Vacation and Other Illnesses，2012

An Afternoon with Indonesian Director Yosep Anggi Noen

文／黃淑珺

新冠肺炎（Covid-19）蔓延全球，各國紛紛封鎖邊界以阻擋疫情擴散，無數生命就此停滯某處難以動彈。人們不再能輕易地跨越地域，並築起一道道圍牆劃分「我族」與「他者」的邊界，疫情使得自由移動仿若一場遙不可及的昨日夢境。

在邊界之間，我與印尼導演約瑟・安基・紐安（Yosep Anggi Noen）相約一場雲端 nongkrong[1] 的時光。這是 2020 年 11 月的某日午後，約瑟出現在窄小螢幕裡，身著單色 T-shirt 坐在藤椅，神情閒適親和。耳機

裡傳來鄰近孩童玩鬧的聲音，畫面是他在陽光明媚的峇里島家門口；而我在相隔一條馬六甲海峽的馬來西亞港口城市巴生。這是我們的初次會面，以「Selamat Siang」（午安）開啟第一次對話。

以電影之名，我們展開一場探尋生命個體與國家、社會以及歷史幽靈的漫長旅行。

迷失在國族歷史敘事的人

「我覺得自己是迷失在印尼歷史敘事的其中一人。因此，當我有機會說故事，就想去了解 1965 年和 1998 年所發生的事件，甚至是現在正發生的事情。」

約瑟生於 1983 年，年少時經歷蘇哈托獨裁政權末期，印尼社會處於高度政治控制和思想箝制的年代。當時約瑟和家人生活在日惹郊外斯萊曼區[2]，終日在田埂之間玩耍。無論是 1965 年蘇哈托建立新秩序政權[3]，或 1998 年發生夾雜著族群情緒的暴動事件[4]；對當時的他來說，這些與生活全然不相關。在他的記憶裡，家族當中既未親歷巨大歷史創傷，不曾有人參與抗爭運動，也不是享有優勢的特權階級。或許因此，他開始關懷社會現實，並對歷史敘事產生疑惑，更加深刻地反思國家／當權如何建構敘事進行政治宣傳並洗腦群眾。

1. nongkrong 來自爪哇語，意思是相聚閒聊，與他人分享當下與共度時光。
2. 斯萊曼區（Kabupaten Sleman）位於日惹特區首府（Daerah Istimewa Yogyakarta）的北部，介於日惹與馬格朗特區（Magelang，屬於中爪哇省）。
3. 「新秩序」意指印尼第二任總統蘇哈托 1965 年發動軍事政變後，從 1966 年到 1998 年執政長達三十餘年的獨裁政權。
4. 黑色五月暴動事件是從 1998 年 5 月 13 日至 16 日發生在印尼棉蘭、雅加達、梭羅等城市發生系列針對華裔社群持續約三天之暴動事件。

「當你的群眾非常享受說故事、並且相信口述傳統，那就是國家政治宣傳的完美組合。如果你想成為一個政治宣傳家／鼓吹者，對這個族群而言是非常容易的，或許現在也是這樣。我們喜歡消費謠言／傳聞，也是謠言／傳聞的消費者。」這也許是為何歷史幽靈經常隱現於約瑟的作品當中，並與「我」——不生長於那片土地的他者，也稱不上瞭解印尼語言和文化的觀者——產生強烈的共感與連結。作為一國之民，我們同樣籠罩在某種極為相似的國族敘事框架當中，深感失落和疏離。

國家、神話與旅行者

2018 年長篇電影《喋聲漫步》（*The Science of Fictions*）[5]，約瑟以一種近乎遊戲的姿態，穿梭謊言與真實的邊界。「這是一部嘈雜混亂（chaotic）的電影」，他以「chaotic」表現這部作品的創作理念，核心不在於故事，而是承載著感受——「人們該發現我們正活在一個嘈雜混亂的時代」。主角西滿（Siman）因目睹登月謊言的真實如何被製造出來，遭割舌而終生失語，這樣的遭遇充滿既視感，猶如印尼的歷史縮影。蘇哈托統治時期政府以對抗共產主義的名義大肆逮捕和屠殺，人人自危，謊言與真相難辨。是以虛構與現實的界線不再清晰。

在爪哇傳統中，口述故事是文化的一部分，在文字記載和印刷出版之前，人們就以說故事的方式記錄生命。約瑟追溯這個傳統，認為口述故事也意味著他人會重述故事；在敘事的過程裡，敘事者會刪減或增添不同卻動人心弦的詞彙、語言。在發想作品時，他就以口述傳統的概念，

5. 《喋聲漫步》為導演約瑟・安基・紐安的第三部長篇電影作品，於 2020 年 8 月盧卡諾影展上映。這部電影描述農夫西滿（Siman）無意間撞見假造登陸月球影片的拍攝現場，當場被抓住並割掉舌頭，此後終生以太空漫步的狀態行走，穿著自製太空衣，在森林製造太空船。村民都認為他瘋了，然而這是被迫喋聲的他，以身體展示表達的方式。

上圖、下圖：《嘖聲漫步》 *The Science of Fictions*，2018

特意選擇日惹南部海岸帕蘭崔提斯海灘[6]與帕蘭庫蘇莫沙丘[7]一帶為「月球登陸」的拍攝地，也為這充滿無數故事與傳聞的地方再添一筆神秘。

談話中，約瑟敘述了流傳著有關南部海岸的傳說——南海女神 Nyai Roro Kidul[8] 的故事：爪哇傳統信仰裡，人們相信祖先來自南海，是屬於女神的海域。在特殊的日子，人們會聚集舉行海之女神的祭典。而這個地點如今已演變為紅燈區；當妓女與祭祀相遇，搭上皮影戲演出，雜揉成嘈雜混亂的景況，性產業與祭典在這個區域彷彿融為一體。在距離該處兩百公尺外，是看似沙漠的一片沙丘地，那裡亦是人潮匯聚的旅遊觀光、婚紗攝影、網紅拍攝等熱點。約瑟是說故事的人也是引路者，不僅用鏡頭帶觀眾看遍熱鬧景況，自己也興致盎然地參與其中。

「我散播了登陸月球的拍攝地就在日惹南部地區的傳聞，因為這個消息可能會引起人們談論並到該地旅行。」約瑟面帶笑意地說，而這具有實驗性質的傳聞顯然效果十足，我就是聞風前去的旅行者。地理空間形塑了電影的多重文本。電影裡虛構的國家神話與現實流傳著的爪哇傳說微妙對應「印度尼西亞人（Indonesian）」以爪哇為中心的國族建構（Nation-building）。我想，這就是電影的微妙之處。

「月球登陸」或許就發生在印尼日惹南部海岸的沙丘地，是偉大的印度尼西亞國家神話；傳說裡的南海女神會上岸帶走靈魂，人們聚集在海岸進行祭祀、祈禱，浪濤拍打海風吹起，喧鬧的祭典現場不只有皮影戲、

6. 帕蘭崔提斯海灘（Pantai Parangtritis）又稱黑沙灘，位於日惹南部面朝印度洋的海灘，由默拉比火山（Gunung Merapi）流下的砂石堆積形成的長灘。

7. 帕蘭庫蘇莫沙丘（Parangkusumo）是距離海灘附近的沙丘地，日惹目前受歡迎的旅遊景點。

8. 南海女神傳說是爪哇社會各階層的信仰，不僅在南海岸附近，幾乎爪哇群島都相信其存在。根據日惹爪哇人的信仰，南海女神與中爪哇印度教的馬打蘭王國曾達成協議，維護其人民的安全；女神與國王相約在帕蘭庫蘇莫沙丘附近海灘會面。

傳統舞蹈、太空人，還有禁忌與肉慾。如今正是這樣的時代，洞穴裡的人們忙於消費各種謠言、傳說、故事，不亦樂乎。究竟誰在洞穴之外書寫故事？電影結束了，人們是否走出洞穴？

撿拾歷史碎片的探尋者

「那個故事來自他的想像斜槓也是關於我們民族、印尼歷史的真實故事，以及世界歷史的登陸月球、狂熱的 1960 年代與冷戰等故事。」

緩慢、失重的動作，讓周遭的空氣流動都慢下來，主角西滿就像太空人在月球漫步；約瑟形容：「那是西滿在跳舞。」電影的大部分時間裡，西滿都呈現慢步的狀態，似在無聲抵抗外在世界的快速變化和善忘；偶爾他也會因氣憤而倏忽快步行走，西滿與外在世界的時空差異驟然消逝。「我們都有創傷，創傷的表現經常在於身體姿勢。」約瑟相信身體會記憶傷痛，在不經意的瞬間，大腦會浮現創傷場景或經由身體再現。而在電影裡，西滿是有意識地運用身體在敘事，那是關於被遺忘的集體記憶。

飾演西滿的古納萬・馬里揚托（Gunawan Maryanto）[9] 是經驗豐富的舞者，也是劇場導演。他以細膩、專注的肢體動作，編出一段舞詮釋西滿承載著一代人記憶與創傷的身體表現。這並非古納萬與約瑟初次合作，《詩人的漫長返鄉》（Solo, Solitude）[10] 中他飾演印尼詩人維吉・圖庫爾[11]（Wiji Thukul）。古納萬對詩人因政治迫害四處流亡、不安多疑狀態的詮釋使人印象深刻。在這部電影裡，維吉圖庫爾不是抗爭運動裡

9. 古納萬・馬里揚托，是印尼著名劇場導演、表演者、劇作家，在日惹跨領域藝術團體 Garasi Teater/Garasi Performance Institute 擔任劇場導演。

10. 《詩人的漫長返鄉》是導演約瑟・安基・紐安的第二部長篇電影作品，於 2016 年製作。

《詩人的漫長返鄉》*Solo, Solitude*，2016

「英雄式」犧牲的社會運動家，也不是影響當代印尼文學的偉人；而是一個「人」，因不安定的生活而脆弱，因牽掛家人而擔憂，也因長時間逃亡而變得偏執多疑。

「人們經常忽略的是，每個人參與一場重大的抗爭運動都會感到脆弱（無助）；也許社會運動家會隱藏起脆弱的一面，希望自己看起來是一個強者。這就是為何觀眾希望看到維吉·圖庫爾是一位英雄式的社運份子，那是人們的自我投射。」約瑟說。綜觀近年印尼主流電影產業，製作了許多歷史題材的電影，諸如《青年哈比比》（*Rudy Habibie*，2016）[12]、《卡媞妮》（*Kartini*）[13]以及改編印尼作家普拉姆迪亞（Pram）[14]的

11. 印尼詩人維吉·圖庫爾（1963.8.26-1998.5失蹤）是印尼社會運動家、反抗蘇哈托（Suharto，1921-2008）軍事獨裁政權的政治異議份子，也是在印尼具影響力的詩人之一。

12. 《青年哈比比》，2016年6月底上映，由哈農·布拉曼蒂約（Hanung Bramantyo）執導。這部電影講述印尼第三任總統優素福·哈比比（B. J. Habibie）早年經歷的困境與勝利，這位印尼總統引領國家大幅轉型。

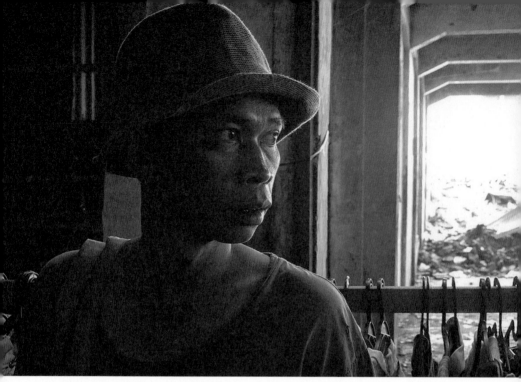

《詩人的漫長返鄉》Solo, Solitude

小說《人世間》（*This Earth of Mankind*）[15] 等大製作。「這是某種民族主義的烏托邦。」約瑟點出，目前許多主流電影產業製作的印尼歷史相關題材，會過度暴露鬥爭中的民族主義論述，因此在電影裡看不到「人」的存在。我們不難發現這些電影裡浮現了愛國主義、民族主義的幽靈，還有印尼語彙中的「英雄」形象；就如部分印尼觀眾期待看見維吉‧圖庫

13. 《卡媞妮》，2017 年 4 月上映，由哈農‧布拉曼蒂約執導。這部電影講述 1900 年代早期，出身貴族家庭的卡媞妮與父權制度鬥爭，為印度尼西亞女性爭取教育機會。

14. 普拉姆迪亞‧阿南達‧杜爾（爪哇名；Pramoedya Ananta Toer；1925.2.6-2006.4.30）；印尼重要作家，創作生涯橫跨荷屬東印度、二戰被日本佔領、獨立後的蘇卡諾與蘇哈托時期；其作品忠實反映社會狀況和歷史。

15. 《人世間》，2019 年 8 月上映，由哈農‧布拉曼蒂約執導。電影改編自小說家普拉姆迪亞‧阿南達的同名作品。

《奇異旅程與其他戀愛症候群》*Peculiar Vacation and Other Illnesses*

爾站在數百人的抗議集會發言,最終為民族、國家抗爭而犧牲的悲劇英雄形象。「我採取的是恰恰完全相反的方式,或許是一種反英雄主義(anti-hero)的心情。」對於部分印尼觀眾的負面評價,約瑟也顯得相當淡然,於他而言,他更願意深刻思考電影如何反映敘事與權力之間的關係。

「試想像若我以社會運動為敘事主軸,這部電影很有可能與其他民族主義烏托邦電影一樣。」作為創作者,約瑟後退一步反思自身的敘事意圖——當導演擁有絕對的話語權與敘事權,該訴說些什麼?「我想要呈現故事裡的人性面。」於是有了《詩人的漫長返鄉》裡塑造的維吉・圖庫爾,展現出較為複雜的人性面,而不是神格化或英雄化的歷史人物。約瑟無意將維吉・圖庫爾完全攤開在陽光底下,或執著於拼湊出「一

個」完整的歷史事實;而是捕捉詩人的精神面貌,連結歷史現實和當代社會。

電影敘事與現實殘響

「我相信,藝術家或導演是獨立自主的,並具備說故事的能力。在創作之前,導演應該敏銳地觀察和感知當代社會,不需要糾結於達到所謂平衡。」

在約瑟的電影世界裡,歷史並非過去式,其遺緒與當代社會存在著某種關係。關於這一切,導演/創作者必須對社會現實高度關懷並敏銳觀察。無論是長篇或短篇電影,約瑟所塑造的角色皆映照出印尼的底層階級樣貌,舉凡移工、農夫、貧困者、為生存而分離的戀人、為活著而掙扎的愛人;他們會產生曖昧情愫與無法言說的慾望,也為了生活在社會夾縫之中掙扎。

他於 2012 年創作第一部長篇電影《奇異旅程與其他戀愛症候群》(*Peculiar Vacation and Other Illnesses*)[16],有別於後來的兩部長篇電影,電影氛圍和影像語言顯得更私人、更粗獷直接。「故事的細節來自日常生活。」約瑟的故事以姑媽為原型,描繪對生活一成不變感到厭煩的女性角色 Ning,離開了沉悶的成衣店和丈夫 Jarot 後,所展開的新旅程(也是新生活)所帶來的悸動以及不能挑明的慾望。

約瑟擅長運用日常細節建構角色,反映社會底層階級的生活處境。觀眾

16. 《奇異旅程與其他戀愛症候群》是導演約瑟·安基·紐安第一部長篇電影;也是首部從前置作業起,完全由日惹創作團隊製作的作品,某種意義上而言是日惹獨立電影場景的第一部長篇電影。

隨著鏡頭緊貼 Ning 捕捉其情感與意識流動，如 Ning 在貨車裡昏昏欲睡下產生夢境的狀態，映照人物的心理變化。平行對照另一個空間，等待她歸來的丈夫 Jarot——貧窮、孤獨與沉默。Jarot 站在大馬路旁販售一罐罐分裝好的汽油；在雜貨店掏出一堆零錢只購買一包印尼泡麵 Indomie；Jarot 沉迷於老式電視播放的相親節目，中產階級無聊消費的愛情遊戲。而 Ning 進入新工作展開一段旅途，意味著她與 Jarot 選擇了不同的生活道路，同時也體現了社會階層的差異。

同一時期，約瑟的另一部十五分鐘的短篇電影《一桿入洞》（*A Lady Caddy Who Never Saw a Hole in One*，2013），是關於一對戀人思念著對方，卻因人生道路的選擇不同而分開。他想要傳達的是戀人雖深愛對方，但無法在一起的理由。男人是農夫而女人則是高爾夫球服務員（球僮），女人嘗試說服男人接受她的職業。約瑟談到，女性高爾夫球服務

《一桿入洞》*A Lady Caddy Who Never Saw a Hole in One*，2013

員（球僮）在印尼社會帶有伴遊小姐的負面標籤形象，更是隱喻性服務的職業。戀人談論著他們的愛情故事，同時也反映了女性在社會裡為了生存必須努力謀生的處境。

「我想要展現人們拒絕（反抗）為了地方發展及資本主義，而改變現況，摧毀土地。」約瑟在短篇作品中所表現出對社會關懷和批判是更尖銳且有力道的。如《一桿入洞》短片創作啟發於一戶農民拒絕為了開發高爾夫球場而售出農地，堅持抵抗地方政府開放土地的決策。1990 年代，印尼詩人 Darmanto Jatman 出版的詩集《為人民的高爾夫》[17]，諷刺印尼當權和富人為開發高爾夫球場，摧毀了人民生計的稻田和農地。十幾年後約瑟述說著同樣的故事，最終電影裡的男人手持一把鐮刀往怪手車衝去，殺死那些來摧毀稻田的劊子手——發展主義者和資本家。

這是出於憤怒嗎？我問。約瑟微笑回答，「與其說憤怒，只是呈現了更為硬核（hardcore）的狀況。」我想，或許憤怒的是我——現實總是更加荒謬且殘酷的。

關於貧窮的另一個故事，以及窮人無法脫離貧困的處境，在約瑟近年的短篇作品《鮮血民謠與兩個白桶》（*Ballad of Blood and Two White Buckets*）[18] 中，能看到將人們面對生活困境推向更極端的情景。片中人物 Ning 和 Mur 每日販賣牛血賴以維生，染上疾病將他們推入更加窘困的生活情景，為了溫飽他們得在豬舍以剩餘牛血換取食物。那無法抑止的咳嗽，就如他們身陷貧窮無法逃脫。是疾病將他們推向貧困嗎？電

17. Darmanto Jatman（1942.8.16-2018.1.13），印尼詩人和作家，關注人權與哲學。1994 年出版詩集《為人民的高爾夫》（原名：Golf untuk Rakyat）收錄同名詩作，諷刺印尼於 1983 年舉辦第一屆高爾夫球世界錦標賽，當權者為了開發高爾夫球場無視農夫、人民的土地權利。
18. 《鮮血民謠與兩個白桶》是導演約瑟·安基·紐安於 2018 年創作的 15 分鐘短篇電影。

導演約瑟・安基・紐安 Yosep Anggi Noen（左）

影從來不會提供單一解答，唯有留下白桶裡的一滴鮮血，還有令人難耐也無法忘懷的咳嗽聲。

拍自己的電影

「短片創作是一種解放，釋放我的靈魂。」（I free my mind, it's kinda for relaxation.）

對約瑟來說，拍電影不是一份職業，導演不只是重複機械性地生產影像。他不拘泥於形式和風格，堅持「拍自己的電影」，對他而言，拍電影是自身思想和心靈發展的一部分，也是賦權（to be empowered）和主體意識的實踐過程。「這就是一個理想。」約瑟認為，他作為創作者，在反思自身擁有的敘事權與話語權同時，也應該保有其理想性；

透過說故事的方式，他希望觸及那些不關心社會現實、被官方建構歷史敘事和政治宣傳洗腦的群眾——如同曾經的自己，提醒他：「現在可以提問。」

回溯自身的創作歷程和理念，約瑟表示與印尼後改革時期（post-reformasi）的社會氛圍息息相關。約瑟畢業於日惹加查馬達大學社科院的傳播科系（Yogyakarta's Gadjah Mada University, Communication at Faculty of Social Political Science），並未受過電影專業訓練。拍電影對他來說，不僅是對於影像純粹的熱愛，更是自我表達的語彙。隨著蘇哈托獨裁政權倒台，印尼社會在歷經三十二年獨裁統治後，迎來一場民主的狂歡（euphoria）。同時，影像科技邁入數位化，攝影機不再侷限於少數人手中，影像創作成為人們自我表達、賦予主體性的表現方法。那是意識高漲、眾聲喧嘩的狂歡年代。

「能親身經歷當時的日惹，是幸運的。」約瑟形容在那個年代裡，每個人都渴望表達，爭先恐後的參與這場民主狂歡。當時日惹開始出現許多團體，各自以獨特的形式表現，諸如舞蹈、表演藝術、藝術創作、及文化研究等；他們談論著改革、民主、藝術和一切所及的主題。在如此開放的社會氛圍中，2001 年約瑟與朋友們共同創辦了一個電影組織——「五六電影」（Limaenam Film）[19]，聚集一群來自不同領域的電影愛好者，包括藝術表演、哲學、文化研究以及社會政治等多元面向討論電影，也開啟了短片創作的旅程。

約瑟如是說：自己作為一位導演和藝術家的成長過程是很幸運的，因為在日惹，而得以跨領域（cross-discipline）探問無盡的知識和真理，吸收不同領域的能量。無論是源於學院的知識體系、實驗性的藝術形式，或是沉浸於不同領域的社團經驗，都是形塑一位導演、藝術家的重要養分。

留在洞穴裡的人

「嘈雜混亂的時代正是剝削的產物。」職是之故，約瑟並未沉溺於機械性地產製影像，經常自覺地後退一步，反身思考影像之於個人、社會與權力之間的關係。他敏銳地洞察社會現況：在攝影科技普遍發達的資本主義社會，人手一台攝影機，以自身的視角紀錄時間片段；這樣的現象也讓人更傾向於利用影像剝削彼此而不自覺，一如社群網站上每日數以萬計動態或靜態影像。

「人類無可救藥地留在柏拉圖的洞穴裡，老習慣未改，依然在並非真實本身而僅是真實的影像中陶醉。」[20] 與約瑟漫長旅行的最後，我想起蘇珊・桑塔格〈在柏拉圖的洞穴裡〉裡的這一段文字，正是人類如今的寫照。現代生活裡影像幾乎無處不在，人們不再質疑影像的存在，也不再感到驚嚇，而越發無法自拔地沉溺其中。影像產製儼然是資本主義機器的產物，藉著網路媒介與社群軟體，如浪潮般不斷餵養和麻痺人們的視覺感官，我們無可救藥地留在柏拉圖的洞穴裡。

19. 五六電影是 2001 在日惹成立的獨立電影製作組織，關注文化與社會議題，開拓電影與紀錄片製作。
20. 節錄自蘇珊・桑塔格（Susan Sontag）的文章〈在柏拉圖的洞穴裡〉；收錄在《論攝影》，黃燦然譯，2010，臺北：麥田出版社。

《A Million Years》, 2018

New Generation
Women Filmmakers
of Southeast Asia

文／郭敏容

側寫新生代東南亞女性電影人

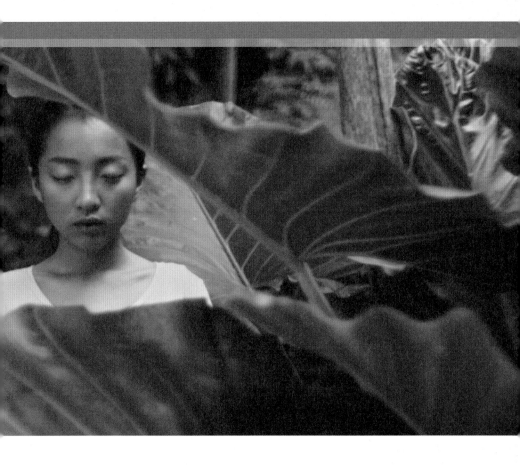

當我收到邀請撰文介紹東南亞女性導演時，進入我腦海的是我在各個影展、工作坊和企劃案裡遇見或讀到的年輕面孔，她們正在構思的故事以及她們的短片裡透露令人印象深刻的片段。這些面孔不限導演，這篇文章將主要集中在導演和製片這兩個角色，但不少女性電影人身兼數職或有其他專業，如攝影師、選片人也是支持脈絡裡的一環。有些活躍的女性製片不只經手女性夥伴的影片，也不侷限於非商業體系的獨立製作。在機會不多的背景下，人人都得找到生存方式並學習各種技能。另外，文中提到的部分電影人尚未拍出她們的第一部劇情長片，以台灣重輩份、

講求資歷年齡的電影環境來說，為這些年輕影人寫上一筆或許嫌早（這也可能是東南亞年輕影人的幸運），但我相信東南亞正蓄勢待發的新一代創作者們正在為自身的存在、認同和記憶奮力留下一筆。藉由描述她們的樣貌、將她們的工作模式置於東南亞產製背景下進行描述，我希望提供文本分析外的另一個觀察角度，並藉此提供台灣電影另一種發展模式參照。

近期東南亞獨立電影發展與國際支援體系的脈絡

由於政治變動與各種考量的審查，東南亞的非純粹商業取向影片很難倚賴各影片主要出品國不固定、不明確或根本不存在的國家補助。相較之下，以歐洲為主長年舉辦的創投市場、資金補助或培訓工作坊雖然競爭激烈，這些機制的運作邏輯與選擇標準相對清楚，也能連年累積可依循的經驗脈絡。另外，或出於政治正確、或出於對殖民歷史的補償，歐洲為主的資源分配也會對國家文化補助不完整的區域（如東南亞）提供資金進用以外的顧問或諮詢等主動協助。在這背景下接觸過、或觀察乃至於進入歐洲電影循環體系的年輕一輩東南亞電影人也會了解這套體系的迷人之處。在這套系統裡，國際影展有各自的學院系統，能提供仍在創作短片時期的電影人了解、甚至連接影展運作的入門課，讓他們接下來較為成熟的短片能有機會入選國際影展並得到曝光，製片或導演也會在與這些影展的接觸中，逐漸意識到依靠影展的國際獨立製作的支持體系，並在思索自己職涯發展、短片或長片的籌備時，也能針對影片及創作者不同階段的補助、工作坊培訓及創投市場進行提案等等。

在這機制下的年輕電影人，和新創產業的創業者其實本質類似：才華當然佔一定份量，但對溝通語言的掌握也十分關鍵——這裡的語言不單指可溝通的英文能力，也包含對當代世界電影資訊、素養及觸及國際文化敏感度的語境脈絡。在這個類似新創產業的機制下，電影人必須積極取得訊息、持續擴展及維持人脈、根據創投會議或顧問諮詢裡所得到的反饋修正劇本或計畫案，塑造個人及團隊形象，並在一個電影案的保鮮

期內盡可能爭取各種曝光場合，在被賦予的機會裡取捨最有利的參與場合，研究或追求可能合作的對象，並審慎評估及決定長期合作夥伴。最理想的情況是，一個案子裡的導演和製片能一起參與人才培育和企劃案開發的各個重要場合，努力執行；最終若影片尚算滿意地完成，就沒有意外的會在主要影展首映。像這樣成功案例的曝光機會將會為導演和製片累積部分信任成本，邁向依舊困難的下一部影片計畫。

過去數年，東南亞也有幾個機構依據這套歐洲體系建立對區域間影片、影人和電影活動的支持體系，希望能藉由專注對東南亞獨立電影的培訓和資金補助，對東協國的作品先推一把，繼而將人才銜接上歐洲為主的重要工作坊、資金、創投市場及影展體系。值得注意的是，像這樣的支持體系是以東南亞全區為對象，而非僅限該組織或機構的發起國。在政府機構層次的組織包含新加坡電影委員會（Singapore Film Commission）的 Southeast Asia Co-Production Grant 及位於菲律賓（Film Development Council of the Philippines）的 ASEAN Co-production Fund，均是針對東南亞合製電影案的資金補助。

在泰國，也有幾個民間私人機構扮演了重要的角色：Purin Pictures 是由同為導演的艾狄雅・阿薩拉（Aditya Assarat）及阿諾查・蘇維查康彭（Anocha Suwichakornpong）共同主持，為私人基金會 Purin Foundation 的子項目，該資金每年針對東南亞獨立製作的劇情及紀錄長片開放兩次徵件，可申請製作及後製補助，選案委員不對外公開，成立以來已支持如印尼影片《瑪莉娜之殺人四幕》（*Marlina the Murderer in Four Acts*，2017）、柬埔寨《一切堅固的終將煙消雲散》（*Last Night I Saw You Smiling*，2019）及菲律賓紀錄片《毒裁夢魘》（*Aswang*，2019）。Purin Foundation 的另外一個項目為十分成功的劇本及製片工作坊 Southeast Asian Fiction Film Lab（簡稱 SEAFIC），每年精選五部發展中東南亞劇情長片，對導演及製片進行長達九個月的三階段訓練，即使成立四年來影片尚未問世，但每部影片在國際資金籌措及創投市場

均有穩健及正面的評價。這兩個機構，再加上以可負擔價格為眾多東南亞獨立電影提供專業後製服務的 White Light Post 提供實質的資源、人才培訓及推動影片製作，讓在這些機構裡工作的年輕一代電影人們也開始嘗試透過彼此支持合作，將東南亞的觀點與故事帶到全球。

東南亞獨立女性電影人們的跨域合作關係

在這成為獨立創作電影人爭取資金的主流運作體系下，創作者通常需要組成導演和製片團隊。雖然導演一人身兼製片的企劃案仍然存在，但這類單打獨鬥型的企劃案通常很難在大量投件裡走到審查最後一關；當故事逐漸發展出雛型，導演也知道得開始找能獨立計畫、籌備和爭取資源的製片。同時間，積極的製片也必須隨時觀察哪些初露頭角的導演有發展潛力，志趣相投的年輕製片和導演可能會從短片開始合作，並一起討論長片計畫。新一代的東南亞電影人不只知道找夥伴的必要性，嗅覺敏銳、對自身所處環境與身分認同具敏感性的電影人在合作、創作、找機會的過程中，也會有意識的突顯對性別的思考，我們在這過程中明確的看到女性電影人或以女性為主組成的創作團隊身影。

在這個脈絡下，以下將介紹當下活躍、即將跳上舞台的東南亞女性影人們。國家往往是他們的出發點，但跨區域、跨國合作的例子也頻繁出現[1]。

馬來西亞的余修善（Amanda Nell Eu）正在籌備的首部長片《Tiger Stripes》結合了她前兩部短片《少女宵夜不吃素》（*It's Easier to Raise Cattle*，2017）和《產房奇浴夜》（*Vinegar Baths*，2018）的元素：女性如何面對身體變化，並在東南亞神怪傳說中找到女性連結。在她影片裡，性別不只是智識的、生理的不適，各種出自身體又被視為穢物的觸

1.　本文以下提及的女性電影人，皆不以女製片、女導演稱之，特別註明。

《少女宵夜不吃素》*It's Easier to Raise Cattle*，2017

《產房奇浴夜》*Vinegar Baths*，2018

覺與心理作用，都是她透過影片希望處理的主題。

《Tiger Stripes》將是一部馬來西亞、新加坡、印尼、德國及法國合製影片，導演和影片企劃案也已經參與盧卡諾影展、坎城影展等重要創投及工作坊，並獲得鹿特丹影展的資金。製片是一樣來自馬來西亞的

傅慧齡（Foo Fei Ling），她長年跟著馬來西亞新浪潮主要成員練功，在陳翠梅（Tan Chui-Mui）及胡明進鏡頭前演出，也是阿米爾·穆罕默德（Amir Muhammad）及 Badrul Hisham Ismail 合導紀錄片《海城遊記》（2016）的製片。《Tiger Stripes》是傅慧齡首次製作的劇情長片。另外，參與合製的印尼製片 Yulia Evran Bhara 也是一個當代印尼電影不容忽視的要角，出於政治行動者的背景，她所成立的 KawanKawan Media 專注於製作與印尼近代政治歷史相關的短片、紀錄片及長片，包括短片《恐懼錄音室》（On the Origin of Fear，2016）及長片《詩人的漫長返鄉》（Solo, Solitude，2016）和《噤聲漫步》（The Science of Fictions，2019）。

定居新加坡的越南導演楊妙靈（Duong Dieu Linh）正在籌備首部劇情長片《Don't Cry Butterflies》，這部長片還在劇本開發階段，故事及視覺元素同樣延續她近期的三部短片處理的主題：母女關係、中年女性的樣貌及女性身體。相較於同輩新導演的感性詩意以及大多數帶著從都市汲取的中產氣質，楊妙靈的影片特別喜歡歐巴桑，她的影片將這群聒噪卻不被注意、充滿韌性卻只能當丑角的女性放在中心，探索她們的求生慾望與身體。與余修善的威脅、困惑與恐懼稍微不同，楊妙靈的影片有著悲喜劇的調性，這兩位新一代導演的發展都非常令人期待。

Pom Bunsermvicha 首部執導的短片《Lemongrass Girl》在阿諾查·蘇維查康彭拍片現場取材，Pom 長期協助阿諾查創作，並曾於 SEAFIC 任職。目前她與她短片中女主角 Primrin Puarat 均在 Purin Pictures 任職，兩人也曾搭檔籌劃關於環境議題的記錄長片。Pom 目前投入製作 Jirassaya Wongsutin 所導演的首部劇情長片《Flat Girls》，而其共同製片 Noorahaya Lahtee 則是在 White Light Post 任職。透過這樣的網絡可見文章前端所提到幾個重要的泰國民間機構如何有機地孕育出下一代影人的合作。《Flat Girls》是一部女性成長故事，導演 Wongsutin 過往短片作品中即帶有清楚的女性視角。在這幾項部分細節尚未公開的籌備企劃案

裡，可以看到幾位主要成員有意識的組成東南亞區域間跨國全女性團隊，並將故事置於女性於家庭和社會的角色的脈絡來突顯影片的重要性。

近年在柬埔寨有幾部年輕女性執導的短片，雖然不是由女性團隊製作，但後面的故事也值得分享。柬埔寨最活躍的年輕製作集體 Anti-Archive 成員來自各國，定居金邊；成員不僅有來自法籍柬裔、美國、韓國、美籍台裔的創作人，也有逐漸培養出來的柬埔寨原生新一代電影人。2017 年，Anti-Archive 在國際募資平台上推出名為 Echoes From Tomorrow 的短片計畫，該計畫希望能為長期作為幕後團隊或演員的三位女性工作人員 Danesh San、Sreylin Meas 以及 Kanitha Tith 籌募資金，以拍攝她們的第一部短片。該項募資計畫在短期內獲得超過原訂一萬五千美金拍攝三部短片的目標，Danesh San 的《A Million Years》（2018）及 Sreylin Meas 的《加州夢遊》（*California Dreaming*，2019）已經製作完成並於國際間參展。其中，Danesh San 在完成首部短片後已接力拍出第二部短片《Sunrise in My Mind》（2020），經過這兩部影片的能量累積，也讓人期待她接下來的發展。

Echoes From Tomorrow 雖然是一次性的募資案，但我們也從這例子看到東南亞的年輕電影人對如女性發聲為題的熱烈回應、作法的彈性，以及用有限資源（原訂計畫為一部短片 5 千美金預算）培養新導演的可能性。

除了以上提到的組合，菲律賓製片 Bianca Balbuena 是東南亞近年來最活躍的電影人之一，與導演潘燈貽（Phan Dang Di）共同籌辦越南年輕電影人工作坊秋日大會的製片陳氏碧玉（Tran Thi Bich Ngoc）也是培育新一代越南電影人的重要力量。新加坡年輕電影人陳思恩（Tan Si En）及 Kris Ong 組成的電影公司在選擇電影案時也將女性要素列為主要考量，緬甸的杜篤嫻（Thu Thu Shein）透過瓦堂電影節（Wathann Film Festival）及製作公司持續支持下一代的新導演，寮國的 Vannaphone Sitthirath 堅毅地找資源讓電影人拍出寮國的故事，還

有更多本文未能提及的導演、製片、攝影師、以機構推動培育及能見度的選片人或組織者。

綜觀而言，東南亞在非純商業產製的領域，在歐洲文化體系或移植該系統的產製及選擇脈絡下，女性電影人在獨立製片領域往往扮演相當重要的角色，尤其在製片一職；年輕一輩的電影人對性別認同也有相當的敏感度。然而，這樣的樂觀仍需要放在更大的脈絡下思考：許多在國際工作坊、創投市場或影展備受矚目的電影，在各自國家裡可能完全沒發行機會，或只有極少數的觀眾。學習如何進入國際獨立影片培訓、資金申請及映演脈絡和進入跨國合製，所需要的不只是語言能力（所有企劃案、劇本及會議均以英文進行），還需要具備了解該文化邏輯的敏感度——對性別認同的敏感度自然也在基本能力裡頭。女性電影人的參與和作品多大程度確實挑戰性別常模與思考，需要更長時間觀察及更仔細的梳理。

不過，與台灣目前自給自足的產製消費模式、決定權及發行相比，因本地資源匱乏而積極接受歐洲文化產製體系與邏輯的東南亞年輕電影人，

《Lemongrass Girl》，2021

在極小的空間裡少了家父長式的輩份傳統，反而在創意上更彈性及擁有更活躍的能動性，這可能是仍然以為自己資源匱乏而處處受限的台灣電影環境需要謹慎思考的。

Chapter III

THE CAMERA LENS

AS

SCRIBE

當鏡頭更為輕巧地移動，隱匿的也被挖掘。
年歲尚淺的東南亞紀錄片，在壓制下茁發，
長出風格的隱喻；
在佝僂中賣力伸張，以誌爭抗。

The deftly-used camera reveals what hides even in the darkest
depths. Here we focus on an emerging documentary film scene in
Southeast Asia, where state repression has inspired a new language
of metaphor and resistance.

以鏡頭為誌

沙漠裡開花：泰國當代紀錄片的境遇

《邊界》*Boundary*，2013

Blossoming in the Desert: The Situation of Contemporary Documentary Filmmaking in Thailand

文／查亞寧‧田比雅功 Chayanin Tiangpitayagorn
譯／鍾適芳

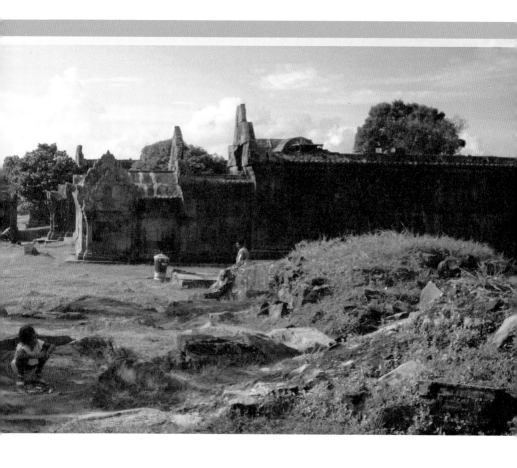

　　泰國紀錄片史難以一言蔽之。從家庭（包括皇室的）電影、新聞影片、冷戰時期的宣傳片，到被當作家庭娛興的電視紀錄片，這些類型的紀錄片限制了泰國觀眾對「紀錄片」的想像及可能性。過去，紀錄片在泰國被視為新聞報導的一種，提供所謂的「中立觀點」或「事實」。從國家的角度來説，紀錄片是為意識形態服務，或提供「真相」的宣傳工具。而泰國一般大眾對紀錄片的認識，多限於電視台製播的非劇情類敘事的影片，題材涉及文化、自然生態、觀光，或揭露某些發人深省的事件。

另一個影響泰國紀錄片發展原因，是來自壓抑文化所形成的審查制度，以及創作者的自我審查。泰國於 2006 年引進電視分級制度，2009 年開始實施電影分級，與此同時，官方的審片、刪剪與禁演並未因分級而鬆綁；加上泰國傳統社會所遭留的壓抑文化，強調義務先於權益的法則，讓泰國人視批判為一種禁忌，因此在泰國，會看見強暴情節在銀幕上被正當化、但抽菸喝酒的畫面卻不能出現的奇特現象。這使得創作者習慣於自我審查，避免和權威或特定群體產生衝突。因此，前段敘述的紀錄片類型，在內容上是絕對能安全過關的。

1990 年代以前，泰國曾短暫出現過幾部傑出的紀錄片，這些影片包括《哈拉工廠的工人抗爭》（*Hara Factory Workers Struggle*，dir. Jon Ungpakorn，1975）、蘇拉蓬・毗尼卡（Surapong Pinitkha）導演的實驗紀錄片《!》（1976）、《中國城蒙太奇》（*Chinatown Montage*，1985）；還有兩部為貧困底層發聲的紀錄劇情片《桐潘》（*Tongpan*，dir. Paijong Laisakul、Surachai Jantimatorn、Euthana Mookdasanit、Rassamee Paolueangtong，1975）以及《在社會的邊緣》（*On the Fringe of the Society*，dir. Manop Udomdei，1981），但這兩部影片因為提及貧困與正義，在泰國政府反共時期被禁演。

《哈拉工廠的工人抗爭》*Hara Factory Workers Struggle*，1975

《桐潘》 *Tongpan*，1975

除了這些重要的經典之作外，紀錄片與電影在那時代仍被視作兩個互不相干的媒介，彷彿只有電視才是紀錄片的歸宿。同時期，電視頻道的「全景紀錄」（Panorama Documentary）系列以高水準製作呈現文化題材；家喻戶曉的外來頻道「發現頻道」及「國家地理頻道」則以自然生態題材取勝。這些電視頻道出版的紀錄片，高居泰國 DVD 銷售榜。ITV 頻道（1996–2007）則以多部大膽的深度調查式紀錄片，翻轉了紀錄片的內容。TV Burabha 製作的《發現人物》（*Kon Kon Kon*），則屬勵志型紀錄片，每週以悲情、賺人熱淚的故事，成功打響節目聲量。頻道紀錄片的湧現帶來收視群眾，卻不足以讓泰國紀錄片登上銀幕，泰國的電影觀眾對紀錄片仍抱持著負面的印象——單調、乏味，缺乏大銀幕的「娛樂效果」。

在「獨立電影」的觀念還未建立起來的時代，無論是泰國電影觀眾，或是泰國影人，都難以想像《哭泣的老虎》（*Crying Tigers*，dir. Sanit Taepanich，2005）跟《最後的得分》（*Final Score*，dir. Soraya Nakasuwan，2007）這兩部紀錄片能經由主流通路在全國發行——即使在今天看來，也都還是件難事。不過，這兩部影片刻意迴避了紀錄片的標籤，自稱實境電影（reality film）。比這兩部電影更早受到國內外

注目的是真人實境秀的電視紀錄片《拳霸》（*Ong-Bak*，dir. Prachya Pinkaew，2003），標記「不吊鋼絲、不找替身」、「沒腳本，沒演員」，以強化「真實」情境成功吸引了大眾。

泰國獨立電影萌芽、苗壯之際，泰國紀錄片仍在踽踽獨行。同一時期鄰近的國家如緬甸、柬埔寨，早在 2000 年便致力於質量均佳的紀錄片製作。特殊的歷史、政治及經濟情勢，或許是導致泰國紀錄片發展遲緩的原因，但另一個我個人認為不容忽視的因素則是，泰國電影工業雖逢 1990 年代末的經濟危機而走下坡，卻從未盪至谷底，因此沒有另覓電影新路的必要。多數泰國導演仍沿用電影工業慣有的模式，在沒有進步的情況下，加上壓抑的文化氛圍、觀眾仍抱持對紀錄片的刻板印象、資源的缺乏，在在讓泰國紀錄片的發展停滯不前。

雖然如此，過去十年，泰國當代紀錄片仍經歷了三個重大的變化，為泰國紀錄片帶來新的展望。

(1)「公爵獎」（Duke Award）與「薩拉亞紀錄片節」（Salaya Doc）

1997 年創辦的「泰國短片與錄像藝術節」（Thai Short Film and Video Festival，簡稱 TSFVF），是泰國影史上最老牌的影展（2016 年辦理第二十屆），也是所有影片類型的導演最重要的發表平台，參展者背景多元，從學生到未成名的導演，其中不少人以紀錄、劇情或實驗短片入圍或得獎。隨著參展紀錄片水準與片量的節節升高，影展於是決定在 2006 年為紀錄片設立專門獎項「公爵獎」。這項對紀錄片成就的肯定，史無前例地讓泰國紀錄片獲得「官方認可」。五年後的 2011 年，因為該影展與釜山影展、山形影展結盟，TSFVF 團隊又為泰國紀錄片拓展了全新的映演平台——「薩拉亞紀錄片節」。此紀錄片節除免費放映國際紀錄片外，也開闢東協（ASEAN）導演競賽單元，並為亞洲導演與電影

泰國短片與錄像藝術節　　　　　薩拉亞紀錄片節

學者組織研討會及工作坊。影展辦理至第六屆，泰國自製的紀錄長片終於得以在自己的國家做首映，影展也意外培養出新的觀眾群。

然而，這些決策並非從天而降。除了紀錄片影展的土壤外，另兩場重要的行動與事件不能不提。首先是泰文電影雜誌《Bioscope》發起的「鄰居的紀錄影像」（Sarakadee Kaang Baan）計畫，從 2003 年始至 2013 年，共執行了五屆。這個計畫補助紀錄片導演，獲選者可得到包括專業工作坊、器材以及資金的支持。有些因為這個計畫而孕生的作品，相繼在泰國與國際影展受到肯定。另一個重要的事件是 2005 年的「天真無邪」現象，《天真無邪》（Innocence，dir. Areeya Chumsai & Nisa Kongsri，2005）是一部以泰北山區少數民族學生為題材的低成本製作，在釜山影展首映後，連續在泰國院線放映五週。這部動人之作，吸引了獨立電影社群以外的觀眾，為泰國獨立電影立下另一個成功範例。《天真無邪》在票房上的成功，也證明了泰國觀眾中「另類社群」的成長，這些觀眾更為泰國紀錄片打開了新的通道。

(2) 紀錄片俱樂部（Documentary Club）

由媞妲・帕莉蓬甘屏（Thida Plitpholkarnpim）一手創立的「紀錄片俱樂部」，可說是讓泰國紀錄片登上大銀幕的夢幻計畫。創辦之初，媞妲身兼電影雜誌 Bioscopes 的共同創辦人及編輯之職。2014 年中，她提出以群眾募資方式募集一百萬泰銖（相當於一百萬台幣）的計畫，目標里程是為紀錄片做有限上映（limited release）的發行模式至少一年。沒想到眾籌反應熱烈，不到數月便募集了 40 萬泰銖的資金，她決定提前發車，於同年十一月發行《尋秘街拍客》（*Finding Vivian Maier*，dir. John Maloof & Charlie Siskel，2013），獲熱烈迴響。第一部紀錄片的成功發行，讓紀錄片俱樂部獲利不小，財務穩定後，募資計畫也隨之停止，並在兩年間展開了全面的紀錄片上映計畫，包括《第四公民》（*Citizenfour*，dir. Laura Poitras，2014）、《艾美懷絲》（*Amy*，dir. Asif Kapadia，2015）、《風華再現：阿姆斯特丹國家博物館》（*The New Rijksmuseum*，dir. Oeke Hoogendijk，2014）、《狼子不回頭》（*The Wolfpack*，dir. Crystal Moselle，2015）、《時尚天后的繽紛人生》（*Iris*，dir. Albert Maysles，2014）、《致我們終將逝去的實體唱片：淘兒唱片興衰史》（*All Things Must Pass*，dir. Colin Hanks，2015）以及《插旗攻城市》（*Where to Invade Next*，dir. Michael Moore，2015），以及具挑戰性的約書亞・歐本海默（Joshua Oppenheimer）的《殺人一舉》（*The Act of Killing*，2012）及《沉默一瞬》（*The Look of Silence*，2014）。

「紀錄片俱樂部」市場策略精準、選片多元，且擅於社群經營，培養出一批不同於死忠影癡的觀影群眾。過去，受限於市場規模，獨立電影大多只能在曼谷放映，但「紀錄片俱樂部」卻點燃了泰國各省的另類電影需求。曼谷以外的影迷群起要求地方院線開放時段給非主流作品，同時「紀錄片俱樂部」的票房保證也為非商業電影帶來收益。除了院線放映、DVD 發行、隨選視訊外，「紀錄片俱樂部」也和咖啡店、酒吧、藝

術空間、社團等合作，拓展放映空間；經典紀錄片跟主題較硬的作品會被包裝成主題系列，設計相關社會與文化議題的延伸討論。類似這樣的操作，大都很成功。雖然泰國導演並不直接參與「紀錄片俱樂部」的計畫，卻因為觀眾群的拓展而獲益，多扇大門與通路被相繼開啟。

(3) 年度紀錄片獎（Annual Award for Documentary）

多元的紀錄片題材與美學，讓泰國紀錄片相較於院線主流的劇情片，更見出色。因為製作精良，好幾部泰國紀錄片入圍或榮獲「年度泰國電影獎」，包括最佳影片獎、最佳導演獎等重要獎項。獲得肯定的紀錄片有《哭泣的老虎》，講述五個泰國東北人在曼谷的掙扎人生；記錄四名花費一整年時間準備入學考試的學生的《最後的得分》；2006年軍人政變前被指控誹謗時任總理的新聞記者事件《真相》（*The Truth Be Told*，dir. Pimpaka Towira，2007）；泰國南部諸省暴動中女教師被殘殺的爭議事件《公民朱玲》（*Citizen Juling*，dir. Ing K、Manit Sriwanichapoom、Kraisak Choonhavan，2008）；女性佛教徒嫁給穆斯林丈夫後展開的全新生活《嫁入穆斯林》（*The Convert*，dir. Panu Aree、Kong Rithdee、Kaweenipon Ketprasit，2008）；交織泰國農人生活與泰國政治的《農業烏托邦》（*Agrarian Utopia*，dir. Uruphong Raksasad，2009）；《阿拉伯寶貝》（*Baby Arabia*，dir. Panu Aree、Kong Rithdee、Kaveenipol Ketprasit，2011）講述同名泰國穆斯林樂團的故事；《盧比尼》呈現兒童泰拳手光環的背面（*Lumpinee*，dir. Chira Vichaisuthikul，2011）；《祝我們好運》（*Wish Us Luck*，dir. Wanweaw Hongwiwat & Weawwan Hongwiwat，2013）記錄一趟從英國啟程，沿著西伯利亞鐵路旅行的回家之路；《瘋狂的悖論》（*Paradoxocracy*，dir. Pen-ek Ratanaruang & Pasakorn Pramoolwong，2013）以頭部特寫式訪談討論 2014 年政變前泰式民主；而《邊界》（*Boundary*，dir. Nontawat Numbenchapol，2013）則從不同的視角探見泰柬邊界柏威夏古寺之爭，以及《卡拉 OK 女郎》

《河》By the River，2013

《音樂共和國》Y/Our Music，2015

（*Karaoke Girl*，dir. Visra Vichit-Vadakan，2013），以半紀錄半虛構的形式呈現卡拉 OK 女郎的真實人生，交集她朗讀以她為角色參照之劇本的畫面。

泰國最重要的三大電影獎，「Starpics 泰國電影獎」、「曼谷影評協會獎」（Bangkok Critics Assembly Awards），以及「金天鵝獎」（Suphannahong），也分別於 2015 年設立了紀錄片獎項；其重要意義在於這些肯定是來自泰國電影產業，而非只是獨立電影圈。紀錄片漸露頭角，卻仍因院線壟斷式的經營，不願承擔票房風險，導致只有極少數的泰國紀錄片能在院線放映。即便如此，院線放映紀錄片的數量仍在逐年增加，2013 年至 2016 年，三年之間有十八部紀錄片或類紀錄片上院線。相較於 2005 年至 2012 年，七年之間卻只有十五部，已有成長。2014 年間，更多獲得國際肯定、精彩的紀錄片在戲院上映，這些影片包括了《母親》（*Mother*，dir. Vorakorn Ruetaivanichkul，2012）、《河》（*By the River*，dir. Nontawat Numbenchapol，2013）、《大師》

（*The Master*，dir. Nawapol Thamrongrattanarit，2014）、《稻米之歌》
（*The Songs of Rice*，dir. Uruphong Raksasad，2014）、《音樂共和
國》（*Y/Our Music*，dir. Waraluck Every & David Reeve，2015）等。
其中，《北方故事》（*Stories from the North*，dir. Uruphong Raksasad，
2005），在完成十一年後，才終於能在院線上映並大獲全勝。另外，值
得一提的是同時期幾部輕鬆的電視紀錄片，如《唐氏》（*The Down*，
dir. Pisuth Mahapun，2015）、《九州》（*Kyushu*，dir. SanQ Band，
2015），也都走出電視頻道在戲院上映。這兩部片也翻轉了我們對主流
電視台所製作的紀錄片的固定印象。

一般熟知的幾位泰國紀錄片導演，包括精於攝影的烏如彭·剌莎薩
（Uruphong Raksasad），他擅長勾勒農村生活；帕努·艾黎（Panu
Aree，以及跟他共同導演的朋友們）能細緻地處理的穆斯林文化；新人
南塔瓦·努班查邦（Nontawat Numbenchapol）結合社會議題與青年世
代的窺探（最新作品 #BKKY，2016），開拓了非傳統紀錄片的敘事風
格。難以定類的敦斯卡·彭西迪佛拉高（Thunska Pansittivorakul），
其紀錄片作品則包括《巫毒女孩》（*Voodoo Girls*，2002）、《快
樂莓》（*Happy Berry*，2004）、《隔離區域》（*This Area Is Under
Quarantine*，2008）、《恐怖份子》（*The Terrorists*，2011）。彭西迪
佛拉高後期的作品因為片中大膽的政治宣言以及男體裸露的畫面，幾乎
都無法通過泰國電檢。

前述這些變化與現象，並不意味著泰國紀錄片已有樂觀的前景，因為多
數紀錄片導演仍得兼拍劇情片存活，有些則已離開紀錄片崗位；在當今
軍人政權的控制下，言論自由緊縮，肅殺之氣瀰漫，許多具批判議題的
紀錄片也轉向地下。但是，曾經不可預見的可能，也因為紀錄片作為強
有力的敘事媒介而浮現，因此我們仍抱著希望，在影像工作者與觀眾的
共同努力下，泰國紀錄片史上能添加更多新的名字。

延伸觀賞：值得關注的精采泰國短片

《螢火蟲之死》 *Death of the Firefly*，2016

Further Viewing: Thai Short Documentaries That Deserve Our Attention

文／查亞寧‧田比雅功 Chayanin Tiangpitayagorn
譯／劉業馨

經歷 2016 一整年的寂寞空窗期，泰國的電影愛好者總算又可以在電影院看到至少三部本土拍攝的全新劇情紀錄片，包括薩波・齊嘉索潘甫上映便大受好評的《鐵道撿風景》（*Railway Sleepers*，2016）；南塔瓦・努班查邦（Nontawat Numbenchapol）成功打入全國各地電影市場的《曼谷青春紀事》（*#BKKY*，2016）；還有瓦塔那蓬・萊蘇旺猜（Wattanapume Laisuwanchai）即將在八月中上映的《當光影不再》（*Phantom of Illumination*，2017）。然而，除了這些受到影展肯定的紀錄片外，泰國每年雖然產出相當多的紀錄短片，但比起鄰近亞州國家

的電影作品，卻基於種種因素鮮少有機會登上國際檯面。

因此，我想分享泰國近年來一些內容豐富且電影手法成熟的傑出紀錄短片。如果將來您有機會在影展與它們巧遇，或在網路上找到搭配英文字幕的版本，請千萬別錯過這些精采作品。

麥可的故事 *Michael's*

導演｜昆那武・彭瑞（Kunnawut Boonreak）
創作年份｜2014　　片長｜48 分鐘

《麥可的故事》*Michael's*，2014

全片拍攝雖然採取直接訪談、跟拍受訪者生活的傳統路數，但導演彭瑞在片中展現的淵博知識和全心投入卻讓人不得不肅然起敬。《麥可的故事》理所當然地以兩個同名為「麥可」的羅興亞流亡者為主角：麥可・

萊特和亞敏．麥可．穆罕默德。其中一個麥可已取得美國公民籍並正在為家人申辦入籍，另一個則住在美索鎮的難民營。環境雖將兩人帶往不同的命運，但他們為了在泰國生存卻同樣經歷掙扎。本片細膩地帶領觀眾感受兩個麥可的生活、心中懷抱的渴望與無奈，以及對未來的無限夢想。全片毫不濫情造作，卻讓人泫然欲泣。透過彭瑞兼具同理心與正義感的鏡頭，我們看到的不是無名無姓的流亡者，而是充滿人性尊嚴的血肉之軀。他的電影有別於在人權會議上曇花一現的硬冷紀錄片，堅定地為全世界失根流亡的無國籍人士發出勇敢的吶喊。

導演昆那武．彭瑞：
畢業於清邁大學民族研究與發展中心，碩士論文研究以「泰緬邊境的羅興亞人遷徙」為主題。《麥可的故事》在 2015 泰國短片與錄像藝術節上獲得泰國紀錄片競賽次獎，該年度的首獎「公爵獎」則是由《辛瑪琳的人生》（Sinmalin，dir. Chaweng Chaiyawan，2015）奪下。彭瑞目前任職於泰國人權與調查報導中心。

《辛瑪琳的人生》Sinmalin，2015

《麥可的故事》Michael's

Michael's

Anecdote of Distinctive Rohingya Diasporas

A film by
Kunnawut Boonreak

Executive Producer *On The Loose Studio* **Director** *Kunnawut Boonreak*
Dir. of Cinematography *Dechathorn Bamrungmuang* **Editor** *Kunnawut Boonreak , Thanawate Sunyanuchit*
Production Manager *Wasutha Thongnual* **Production Team Advisor** *Unaloam Chanrungmaneekul*
Cinematographer *Thanawate Sunyanuchit, Kroekkrai Thongnual, Sebastien Chatelier, Narasit Kesaprasit*
Contributors *Jiraporn Phocam, Abdulloh-The Gray, Project Sam/Flux Without Pause, Rohingya Brothers in Mae Sot*
Developed with the support of *RCSD (Chiang Mai University), and SEATIDE*

甜蜜家庭 *The House of Love*

導演｜寶撒朋・里安童（Tossaphon Riantong）
創作年份｜2015　片長｜23 分鐘

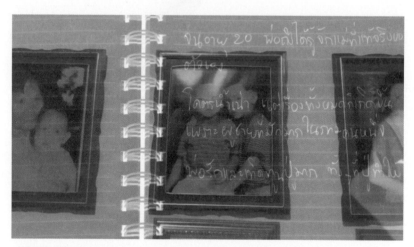

《甜蜜家庭》*The House of Love*，2015

在泰國，許多學生和業餘電影工作者以自己的家庭為拍攝主題。這類紀錄片的氣氛不一，可能輕鬆、好笑、懷舊、甜蜜、感傷或迷人，但沒有任何一部能像《甜蜜家庭》讓觀眾看得目瞪口呆。本片娓娓道出私密的家族故事，看似平靜的口吻暗藏著滿腔的怨懟。導演里安童誠實呈現全家人的日常生活，一層層揭開充滿欺騙與不忠的黑歷史。故事從出軌的父親上溯至娶妻八房的爺爺，里安童從兒子的角度毫不掩飾地攤開往事和蒐證畫面（父親小三的臉書帳號完整入鏡），劇情奇異又令人熟悉。這個「甜蜜家庭」鮮明地刻畫出泰國家庭的形象：里安童的父母目前仍然同住一個屋簷下，甚至會在茶餘飯後拿父親的出軌行為開玩笑，但背後複雜的真實情緒卻是無人能曉。本片鋒利直率的確頗具道德爭議，但也不可否認它成功地撼動人心，讓觀眾留下難以抹滅的深刻印象。

導演竇撒朋・里安童：

從高中開始拍攝詼諧有趣的低成本短片，充分嶄露出攝影天分。他在就讀電影學校期間便創作了一系列精心設計的劇情片、極富挑戰的實驗性電影，及主題私密的紀錄片。《甜蜜家庭》曾入圍 2015 泰國短片與錄像藝術節決賽。身為一個專業的編劇，里安童的作品包含《遊魂惹鬼》（*The Swimmers*，dir. Sopon Sukdapisit，2014）、《把哥哥退貨可以嗎》（*Brother of The Year*，dir. Witthaya Thongyooyong，2018）、電視影集《兄弟情濃於血》（*In Family We Trust*，dir. Songyos Sukmakanan，2018）及《猛鬼實驗室》（*Ghost Lab*，dir. Paween Purijitpanya，2021），並且以泰劇《以你的心詮釋我的愛》（*I Promised You the Moon*，2021）的導演身分首次登台亮相。里安童目前在泰國知名電影片廠 GDH599[1]（Gross Domestic Happiness）擔任劇作家，最新的得獎劇作包括《遊魂惹鬼》（*The Swimmers / Sopon Sakdapisit*，2014）。

1. 也作 GDH559，其前身是泰國知名製作公司 GTH，GTH 由 GMM Grammy、Tai Entertainment 和 Hub Ho Hin Bangkok 三家公司合資，曾出品《鬼影》《下一站說愛你》和《凄厲人妻》等片。2015 年，GTH 因股東理念不合而解散。

螢火蟲之死 *Death of the Firefly*

導演｜吉拉提卡・普拉松丘 & 帕希・潭達查努拉（Jirattikal Prasonchoom & Pasit Tandaechanurat）

創作年份｜2016　　片長｜21 分鐘

導演普拉松丘有心智障礙的哥哥是鄰坊間出了名的人物。這不僅是因為他異於常人的外表，更由於他一心向佛的態度。哥哥想要出家，然而特定殘障人士（包括心智障礙者）卻被禁止受戒。社會上惱人的議論是一回事，但當所謂「兼蓄包容」的宗教也公開表態，又是另一回事了。隨

著兩位導演深入探討，這個議題就愈發複雜。哥哥雖然帶有殘疾，但仍溝通無礙，甚至從知名的佛教大學順利取得學位，並能對宗教議題發表深入的見解（比如：片中有一幕當老住持拒絕替哥哥行受戒禮，卻支吾其詞說不清教義上的道理，居然是由哥哥替他接話解圍）。《螢火蟲之死》這部片點出了泰國對於佛教似是而非的文化矛盾。被拒絕的哥哥並非不幸的少數，而是系統性歧視排外的犧牲品之一。如今儘管泰國寺廟樂於拋開成見為女尼（比丘尼）受戒，但面對身心障礙者卻始終不曾展現同等的支持與包容心。

導演吉拉提卡・普拉松丘 & 帕希・潭達查努拉：
兩人在叻甲挽先皇技術學院建築系學習電影時，就開始合作拍片以及獨立製作。《螢火蟲之死》在 2016 泰國短片與錄像藝術節上獲得泰國紀錄片競賽次獎。他們更早的合力作品《山谷迴聲》（*Echoes from the Hill*，2014）曾入圍 2015 薩拉雅國際紀錄片電影節。2018 年，普拉松丘獨自執導了另一部紀錄短片，而潭達查努拉自從加入《十年泰國》（*Ten Years Thailand*，2018）的拍攝團隊後，也開始以新銳電影攝影師之名獲得外界認可。

《螢火蟲之死》*Death of the Firefly*

「零」先生 *Mr. Zero*

導演｜努查‧潭堤維亞皮塔克（Nutcha Tantivitayapitak）
創作年份｜2016　片長｜42 分鐘

《「零」先生》*Mr. Zero*，2016

泰國的政治亂象已長達十年之久，卻仍不見休止的跡象。在情勢最危急之際，「冒犯君主罪」（Lèse-majesté，在泰國通稱「第 112 條」）遭到大量濫用，光是在 2014 政變後就有八十二人以此罪名被起訴，這條法律成為讓人民閉嘴的蠻橫政治工具。違反第 112 條的被告不僅會受到強烈指責，並通常遭私下審判定罪，連重現被指控的文字或行為也都算是犯罪，最多可能惹上十五年的牢獄之災。在這樣的時空背景下，極少有人膽敢多言，軍政府內部更是噤若寒蟬。本片以作家兼譯者邦迪‧阿尼亞（Bundit Aneeya）主題，年屆七旬、仗義執言的阿尼亞曾三度被控違反「冒犯君主罪」。導演潭堤維亞皮塔克細膩地描繪出阿尼亞的坎坷一生：家庭暴力、進出精神病院的過往創傷、屢屢惹禍上身的政治傾向、身體病痛、與人權律師之間的互動關係，以及受到作家和激

進份子圈排擠的邊緣掙扎。片中所有故事和搭建場景都伴隨著阿尼亞朗讀其著作中的字句；阿尼亞在這本自費出版、親筆所寫卻謊稱為譯作的小說中，描寫了馬克‧大衛‧查普曼（Mark David Chapman）假想自己是約翰藍儂的幻覺。導演巧妙地揉合紀實與虛構的元素，以實驗性的拍攝手法打破電影分類的界線。《「零」先生》公正地審視阿尼亞的政治觀點，並透露他的悲傷往事，讓人們除了知曉他的審案及精神狀況（比如，法庭曾一度以精神失常為由而將他無罪釋放，但他卻始終否認這個標籤），亦得以看到此人更完整的形象。在現今的政治環境下，本片不僅勇敢地觸及敏感議題，更進一步談論法律的原始本質及不公之處，以人道關懷的力量促使我們正視受害者的存在。

導演努查‧潭堤維亞皮塔克：
本片導演努查‧潭堤維亞皮塔克和合作導演查旺萊‧倫薩查羅堤（Chawanrat Rungsaengcharoenthip），兩人就讀於法政大學新聞與大眾傳播系的畢業製作。《「零」先生》在 2016 泰國短片與錄像藝術節奪下首獎「公爵獎」，並得到在日韓兩國上映的機會。潭堤維亞皮塔克曾被 Bioscope Awards 2016 提名為年度新銳導演，目前為 Prachatai 新媒體的記者。在那裡，她因創作更多的政治性紀錄短片而享譽。

駕崩之日 *Sawankhalai*

導演｜阿比充‧拉塔納巴勇（Abhichon Rattanabhayon）
創作年份｜ 2017　片長｜ 15 分鐘

《駕崩之日》一片的誕生純屬巧合，但絕對是一部充滿力量、難得一見的紀錄片。在 2016 年 10 月中旬，泰國社群網路上瘋傳前任泰皇蒲美蓬健康惡化的謠言，許多人因此湧入蒲美蓬病臥多年的西里拉醫院，其中也包括帶著攝影機的拉塔納巴勇。無巧不成書，拉塔納巴勇在 10 月 13 日來到醫院，而泰皇恰巧就在這天駕崩。他的攝影機捕捉到身著黃衫或

《駕崩之日》*Sawankhalai*，2017

粉衫的百姓大聲唱頌國王並為龍體祈福的畫面，以及數小時後，噩耗傳出時現場群眾絕望的悲泣淚水。相對於其他著重實況報導的媒體，拉塔納巴勇帶領觀眾透過他的視角關注各個細節，一同重新審視所有畫面。在短短數分鐘內，他銳利的眼光掃過現場群眾的舉止和性格，包括號召群眾唱頌祈禱的集體行為、面對自拍及臉書直播立刻變臉的瞬間，還有跟著父母前來，看著周遭大人同聲落淚而一頭霧水的幼童。這部紀錄片不只簡潔有力地捕捉到泰國歷史上（也是世界僅有）的重要時刻，更透過層層剖析泰國人民集體的悲傷，展現了其潛藏的危險性。

導演阿比充・拉塔納巴勇：

阿比充・拉塔納巴勇自從推出記錄暹羅革命的《六個原則》（*The Six Principles*，2010）後，才氣便受到大眾矚目。而他為電視紀錄片系列所製作的各類小品，也多次入圍泰國短片與錄像藝術節的泰國紀錄片競賽（並曾於 2016 年獲獎）。他經常與泰國獨立電影工作者合作，包括最近在南塔瓦・努班查邦的得獎作品《曼谷青春紀事》（*#BKKY*，2016）擔任首席攝影師。

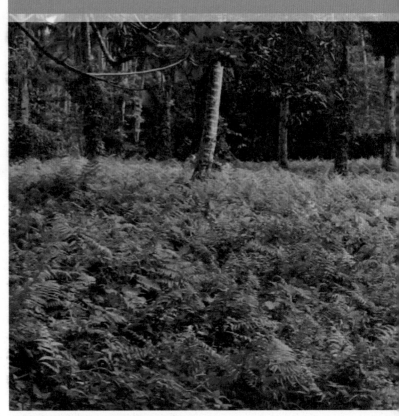

《戰爭是件溫柔事》 *War is a Tender Thing*，2013

Documentary Filmmaking in the Philippines: A Quick Primer

文／阿嘉妮・阿盧帕克 Adjani Arumpac
譯／劉業馨

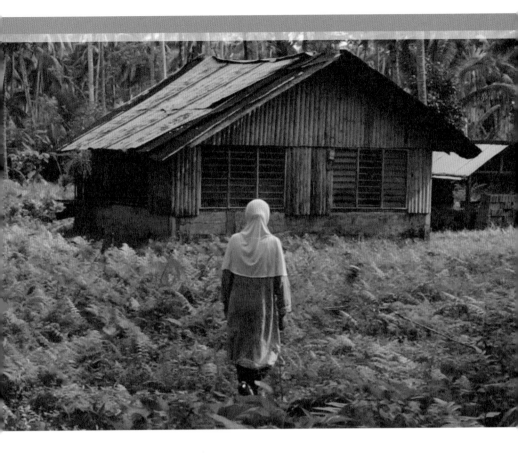

紀錄片：另類電影

1919 年，導演荷西·內普莫西諾（Jose Nepumoceno）拍攝了菲律賓第一部本土製作的劇情片《鄉下姑娘》（*Dalagang Bukid*），並同時創辦了第一家菲律賓電影公司「馬拉揚電影」（Malayan Movies），被後世公認為菲律賓電影之父。不過內普莫西諾在菲律賓紀錄片界也是一名重要的先鋒。1921 至 1922 年間，他和兄弟黑素斯·內普莫西諾（Jesus Nepumoceno）曾受美國政府委託拍攝許多新聞影片、旅遊紀實片和紀

錄片，用以展現殖民國的經濟潛力。菲律賓電影導演兼歷史學者尼克·
迪奧坎波（Nick Deocampo）認為，內普莫西諾兄弟的紀錄片獨立於商
業片廠體系之外，堪稱是菲律賓另類電影的開山始祖 [1]。然而我們也不
難看出其中的諷刺及弔詭之處——雖然內普莫西諾的紀錄片未受片廠資
助，實際上卻坐擁更大的金援靠山，那就是一手操控好萊塢運作、影響
全球最大商業電影產業的美國殖民政府。

直到 1945 年菲律賓獨立，紀錄片仍被美國新聞處（USIS）重用，持續
監督菲律賓戰後的風吹草動。在美國政府的資助下，菲律賓國軍和國家
新聞中心（國營的大眾傳播網）先後雇用電影界的知名導演，拍攝紀錄
片宣傳「科技、社會福利與農業的大躍進」[2]，協助加速國家重建的腳
步。因此，菲律賓紀錄片之父貝尼迪克托·平加（Benedicto Pinga）同
時官拜上校，就不令人意外了。平加上校在 1950 年代曾於紐約學習電
影，回到祖國後成立了電影學院及社團，進一步奠定了菲律賓最初的電
影賞析論調。

紀錄片與第三類電影 [3]
（Documentary and the Third Cinema）

1970 年代，菲律賓的紀錄片發展總算邁入一個新的里程碑。1972 年 9
月 23 日，費迪南德·馬可仕總統宣布戒嚴，企圖平息因經濟惡化導致
的動亂情事。馬可仕在位的二十年間，從菲律賓國庫竊取上百億美金，

1.　Deocampo, Nick. (1985). *Short Film: Emergence of a new Philippine cinema*. Old Sta. Mesa: Communication Foundation for Asia.

2.　Ibid.

3.　譯註：泛指由第三世界電影工作者所製作的反帝國主義、反殖民、反種族歧視、反剝削壓迫等為主題的電影。

打壓數以千計的反對派人士，並且採取嚴峻的媒體封鎖及審查制度。

當時在政府從事大眾傳播的利托・提歐森（Lito Tiongson）、喬・庫瑞斯馬（Joe Cuaresma）和丹尼・宮蘇米多（Danny Consumido）對於法西斯統治心灰意冷，進而於 1982 年組了帶有政治色彩的電影團隊「亞洲視野」（Asia Visions），拍片揭發馬可仕政權暴行。作品包括《傲慢權力》（Arrogance of Power，1983）、《不及落淚》（No Time for Crying，1986）、《鐵獄之外》（Beyond the Walls of Prison，1987）、《門蒂歐拉大屠殺》（Mendiola Massacre，1987），以及《彈丸之地》（Isang Munting Lupa，1989）[4]。在這些紀錄片中，導演們跳脫了紀錄片最初的殖民宣教用途，創新融入「第三電影」的意識形態，批判新自由主義政府以及資本主義體系。

在此期間，個人電影工作者也透過紀錄片捕捉時代的動盪。其中最出色的要屬尼克・迪奧坎波的《奧利佛》（Oliver，1983）和《革命之歌唱不休》（Revolutions Happen Like Refrains in a Song，1987），以及奇拉・塔西米克（Kidlat Tahimik）的《灑了香水的惡夢》（Perfumed Nightmare，1977）和《土倫巴》（Turumba，1981）。迪奧坎波師出Mowelfund 電影學院；這間獨立於傳統學術框架之外的電影學院，乃是電影工作者福利基金會（Movie Workers Welfare Foundation，簡稱Inc./MOWELFUND）於 1974 年成立的教育部門，目的在於協助菲律賓電影從業人員。而奇拉・塔西米克的電影之路則是較為曲折。留美學商的塔西米克在歐洲工作期間結識了一群藝術家，並邂逅了未來的妻子，這段際遇讓他帶著熱忱回到菲律賓追尋電影夢。他們在片中雖未直接碰

4. Roque, Rosemarie. "AsiaVisions at Sineng Bayan: Ang pagsibol." 發表於 2012 年 8 月 4 日馬尼拉聖百尼德學院舉辦之第三屆 Filipino as a Global Language 國際會議。

撞獨裁政權，卻以嶄新的方式呈現了菲律賓人民的掙扎困窘。

1986 年，第一次的人民力量革命推翻了馬可仕政權。爾後至 1990 年代末，紀錄片的發展便出現斷層，又回歸到從前大眾傳播的老路子。電視將紀錄片挪用為訊息傳播工具，仰賴名人或主持人穿插旁白對畫面補充說明。這樣的紀錄片形式大受全國喜愛，直到今日依然極受歡迎。家喻戶曉的紀錄片導演迪特希・卡洛琳諾（Ditsi Carolino）便是從電視起家，一開始在 ABS-CBN 頻道擔任《調查團隊》（*The Probe Team*）的節目製作助理。該節目自 1987 年開播，算是菲律賓最早的電視新聞雜誌。卡洛琳諾在英國學習電影之後達到創作高峰，與攝影師娜娜・普哈尼（Nana Buxani）合作黑白電影《無暇遊戲》（*No Time For Play*，1996）和《少年》（*The Youngest*，2005），以直接電影（Direct Cinema）[5] 的手法側錄三名青少年在拘留所衝突環境下的生活。

紀錄片與菲律賓電影的第二黃金時代

二十一世紀初被認定為「菲律賓電影的第二黃金時代」，紀錄片產業也在此時趨向成熟。這段時期的蓬勃發展主要歸功於遍及全國的數位革命，不僅讓胸懷大志的電影工作者能在有限的資源和預算內自由揮灑創意，也成功地重啟政治片的風潮。回想當年「亞洲視野」為本土紀錄片奠定「第三電影」美學，一晃眼已近三十載了。在眾多政治片中，最出色的要屬「南塔加洛揭秘」（Southern Tagalong Exposure）的《槍聲震天》（*The Din of Guns*，2003）和《血紅史詩》（*Red Saga*，2004），以實驗性的呈現手法描繪在劍拔弩張的南塔加洛地區，長期僵持的人民戰爭與人權迫害；「杜德拉製片公司」（Tudla Productions）的《以利為名》（*In the Name of Profit*，2005），記錄了哈辛達・路易西塔蔗園（Hacienda Luisita）屠殺抗議農工的血腥事件；以及「科島製片公司」（Kodao Productions）的《貧困之翼》（*Mother Mameng*，2013），講述年屆八旬的都會群眾領袖貧窮卻勇敢的一生。

在大學裡，數位技術的普及化也賦予學生更大的拍片自由，無需再負擔製作團隊所帶來龐大又昂貴的費用。隨之而來的視覺及敘事呈現得到爆炸性的發展，震撼不亞於 1970 至 1980 年代尼克·迪奧坎波的真實電影（Cinéma Vérité）[6] 及奇拉·塔西米克自傳式的「第三電影」作品。在馬尼拉亞典耀大學，約翰·托瑞斯（John Torres）拍了電影式的日記三部曲《Todo Todo Teros》（2006）。在亞太大學，傑特·雷伊可（Jet Leyco）的實驗片《巡警生涯》（Ex Press，2011）則是改編自一位菲律賓國鐵警察的生平，以半紀錄半敘事手法塑造出的反英雄故事。

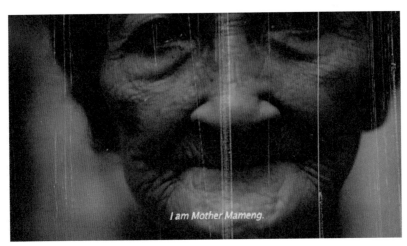

《貧困之翼》Mother Mameng，2013

5. 以真實人物及事件為素材、寫實主義電影風格拍攝，且避免旁白敘事的紀錄片。固定由導演、攝影師與錄音師三人完成。直接電影視攝影機為安靜的紀錄者，以不干擾或刺激被攝體為原則。

6. 譯註：始於 1950 年代末，以直接記錄手法為特徵的電影創作風潮。真實電影的事件更完整、單一，具有劇情片的情節。製作方法以直接拍攝現實生活，不事先撰寫劇本、不用職業演員，並由導演、攝影師與錄音師三人完成。

在學術圈之外，紀錄片的宣導力量也開始受到各界關注。菲律賓歌德學院和駐菲法國大使館共同推行紀錄片拍攝計畫，由德、法兩國的紀錄片專家提供指導，在 2010 至 2014 年間一共催生了二十部作品，包括：珠兒・馬拉南（Jewel Maranan）的《摯愛的湯都》（*Tondo, Beloved*，2011），以綿延緩慢的節奏忠實呈現菲律賓最大貧民區的生活百態；伊蘭伊蘭・奇哈諾（Ilang-Ilang Quijano）的《市中心》（*Heart of the City*，2012），側錄馬尼拉都會區貧窮居民面對家園遭到強拆的生存處境；勞倫・賽維亞・佛士蒂諾（Lauren Sevilla Faustino）的《背後的女人》（*Ang Babae sa Likod ng Mambabatok*，2012），揭開年逾九旬的刺青藝術家芳歐德（Fang Od）的傳奇生涯；梅・烏爾塔・卡拉德（Mae Urtal Caralde）的《雅南》（*Yanan*，2013），由主角的子女來講述母親參與革命，在一場軍事衝突中犧牲的生平故事；阿嘉妮・阿盧帕克的《戰爭是件溫柔事》（*War is a Tender Thing*，2013），藉由導演的家族記憶回溯民答那峨島的戰火；貝比茹絲・維拉拉瑪（Babyruth Villarama）的《愛情爵士》（*Jazz in Love*，2013），刻劃一名菲律賓少男與德國年長男人之間的曖昧情愫；基瑞・達蕾娜（Kiri Dalena）的《Tungkung Langit》（2013），描述在颱風中失去家人的倖存孩童走出心理陰影的過程；以及路易・波戈斯（J. Luis T. Burgos）的《蚊子報特寫》（*Portraits of the Mosquito Press*，2014），回憶自家報社如何在戒嚴期間飽受騷擾及審查干涉。

同時，各大影展也紛紛趕上紀錄片潮流。成立於 2005 年的菲律賓獨立影展 Cinemalaya 在 2009 年首次加入紀錄片單元。參展片單中最令當地觀眾注目的，莫過於美菲混血的導演拉蒙娜・迪亞茲（Ramona Diaz）以菲律賓獨裁者揮霍無度的妻子伊美黛・馬可仕（Imelda Marcos）為題的《伊美黛》（*Imelda*，2003）；以及馬堤・希胡柯（Marty Syjuco）的《永不放棄》（*Give Up Tomorrow*，2011），藉由惡名昭彰的帕可・拉蘭加（Paco Larranga）審判事件批判菲律賓的司法系統。

《蚊子報特寫》 *Portraits of the Mosquito Press*，2014

2013 年，Cinemalaya 破天荒選用紀錄片開幕，播放了維拉拉瑪與歌德學院合作的《愛情爵士》。維拉拉瑪另一部獲得廣大迴響的作品是由外資贊助的《週日來選美》（*Sunday Beauty Queen*，2016）；該片記錄了菲律賓幫傭在香港打工、週末兼差選美的辛酸點滴，成為史無前例唯一入選 2016 年馬尼拉大都會影展（Metro Manila Film Festival）的紀錄片。

其他影展也不遑多讓。2014 年，第一屆的 QCinema 電影節（QCinema International Film Festival）將最佳影片頒給了維娜‧桑切斯（Wena Sanchez）和查雷娜‧埃斯卡拉（Charena Escala）的《尼克與查伊》（*Nick & Chai*，2014），片中講述了一對夫妻在海燕颱風中失去了四個孩子的哀痛故事。隔年 QCinema 則是將後製補助金發給數個紀錄片計畫，包括艾薇‧宇宙‧巴多薩（Ivy Universe Baldoza）的《綿延之音》（*Audio Perpetua*，2015），講述在菲律賓興盛的業務外包產業中，盲人聽寫員如何找到一席之地；威爾‧菲多（Will Fredo）的《Traslacion》（2015），探討 LGBT 在保守天主教當道的菲律賓社會中所遇到的

問題；以及謝倫・戴克（Sheron Dayoc）的《新月初升》（*Crescent Rising*，2015），記錄了在飽經戰火蹂躪的民答那峨島上，掙扎求生存的弱勢族群。

2016 年，CinemaOne 提供了一百萬披索的紀錄片計畫補助金。補助的作品包括古堤埃爾茲・曼甘薩坎（Gutierrez Mangansakan）的《禁忌回憶》（*Forbidden Memory*，2016），記錄了 1974 年發生在民答那峨島的馬利斯朋（Malisbong）血腥屠殺；以及約翰・托瑞斯的《人民、權力、炸彈》（*People Power Bombshell*，2016），嘗試透過賽爾索・艾德・卡斯蒂略（Celso Ad Castillo）生前未完成的電影作品素材，解構並重建一代菲律賓電影怪傑的不凡視野。

來到電視螢光幕前，ANC[7] 和 GMA[8] 新聞公眾頻道各自推出創意十足的直接電影秀《說故事》（*Storyline*）和《紀錄片搶先看》（*Frontrow Documentaries*）。兩個節目不約而同摒棄了由電視主持人貫穿故事架構的老套，讓紀錄片節目更加受到觀眾青睞。《說故事》由記者派翠西亞・伊凡傑利斯塔（Patricia Evangelista）和師出 Mowelfund 電影學院的導演保羅・維拉陸納（Paolo Villaluna）共同製作。《紀錄片搶先看》的製作人則是紐約大學新聞碩士出身，專攻新聞與紀錄片的約瑟夫・伊斯海爾・拉班（Joseph Israel Laban）。2014 年，拉班還曾與 GMA 電視網合辦全國獨一無二的紀錄片專展「Cine Totoo」，也是第一屆的菲律賓國際紀錄片影展。影展催生了許多值得關注的好片，包括了卡拉・莎曼莎・歐坎波（Carla Samantha Ocampo）和萊斯克・法耶（Lester Valle）的《幸福天堂》（*Bontok, Rapeless*，2014），根據菲律賓北部

7. ANC 新聞頻道（ABS-CBN News Channel）為菲律賓規模最大電視台之一的 ABS-CBN 電視台二十四小時播放頻道。

8. GMA 新聞頻道為菲律賓最大商業電視網絡 GMA Network 旗下的頻道。

《返鄉包裹 #1 過度發展的回憶》*Balikbayan #1 Memories of Overdevelopment Redux III* 導演 Kidlat Tahimik（左）（Photo Credit: Kidlat de Guia）

的 Bonto 族文化深入探討「零性侵」社會的概念；艾薇・宇宙・巴多薩的論文式電影《馬西亞諾》（*Marciano*，2014），藉由導演在海外打工的同性戀叔叔的故事論述人與人之間的疏離；以及 JT・潘迪（JT Pandy）的《喬伊想回家》（*Joy Wants To Go Home*，2014），講述一名菲律賓女傭在英國求生的感人故事。

撇開影展補助金及電視播放管道，還有不少透過私人贊助拍攝的出色紀錄片，包括基瑞與撒莉・達蕾娜（Sari Dalena）的《遊擊詩人》（*The Guerilla is A Poet*，2013），記錄菲律賓共產黨創辦人荷西・馬利亞・西松（Jose Maria Sison）生平的紀錄電影；維克多・塔加羅（Victor Tagaro）的《屈服》（*Yield*，2015），以蒙太奇式的直接電影手法串起九名孩童生活在第三世界惡劣環境的處境；瑪莎・阿堤彥沙（Martha Atienza）的《心沉大海》（*My Heart Was Drowned in the Sea*，2014），以三螢幕影像裝置呈現人為破壞導致的環境惡化。而奇拉・塔西米克重拾三十年前未竟的第四部劇情片《過度發展的回憶》（*Memories of Overdevelopment*），並以非線性剪輯手法為集結多年的

素材賦予新生命，創作出《返鄉包裹 #1 過度發展的回憶》（*Balikbayan #1 Memories of Overdevelopment Redux III*，2015），恰為塔西米克四十年來投入並倡導藝術的最佳回顧。

紀錄片與國家

菲律賓紀錄片的蓬勃發展，背後有很多重要推手，包括政府、非政府組織和國際獎助單位建立的補助機制；全國各地舉辦的影展養成大眾觀賞並支持紀錄片的習慣，讓新一代電影愛好者及工作者的人數大增；菲律賓電影工作者在國際影展中獲獎所帶來的鼓舞；電視紀錄片節目的創新架構吸引了更多元的觀眾群；大學和學院裡，身兼紀錄片工作的電影學家提供一對一紮實的紀錄片教學；以及科技的普及讓拍片的門檻大幅降低等。

眾多紀錄片精彩紛呈，當前的挑戰已不再是製片本身，而是如何推廣。在菲律賓一場討論紀錄片的公開論壇 [9] 上，迪奧坎波曾提出「拓展宣傳市場」的解決辦法。為了維持紀錄片產業的細水長流，應該特別在學校及各類學習環境裡提供教育機會，讓觀影者能透過課程了解紀錄片所呈現的多元社會現況。此外，網路平台也是一個吸引更多觀眾的有效管道。如今線上充斥著各種另類媒體，在菲律賓延續著「第三電影」的精神，拍攝短片揭發人權問題並上傳至網路公開傳播。的確，時代在變。正如貝托爾特・布萊希特所言：「為了有效表達，表達的方式必須與時俱進。」

紀錄片形式之所以美，在於它的認同感仰賴現實的精準體現；然而現實

9. 2015 年 4 月，於菲律賓大學 Chopshots Traveling Documentary Film Festival 的映後座談討論。

是相對的，端賴詮釋者如何解譯。紀錄片強大的延展性讓它總能依照創作者的世界觀塑形，而這也正是它最大的優點、也是致命傷。紀錄片不僅曾分別作為統治者和反抗者（自由鬥士）的宣傳工具，也自由地涵納寬廣的格式題材。如今菲律賓正邁入總統羅德里戈·杜特蒂執政的第二年，杜特蒂政權不僅下令掃毒，法外處決奪去了超過一萬兩千條生命，同時在民答那峨島宣布戒嚴。此刻紛亂的菲律賓國家現況正亟需解譯及梳理。我們引頸盼望紀錄片和新媒體的湧現，藉由體現時代，交織混合多元認同與形態，為我們重新定義「國家」這個難以捉摸的概念。

超越重大時刻：二十一世紀印尼紀錄片

《霧罩大地》*The Land Beneath the Fog*，2012

Beyond Big Dramatic Moments: Indonesian Documentary Films in the 21st Century

文／布迪・伊萬托 Budi Irawanto
譯／國立師範大學翻譯研究所

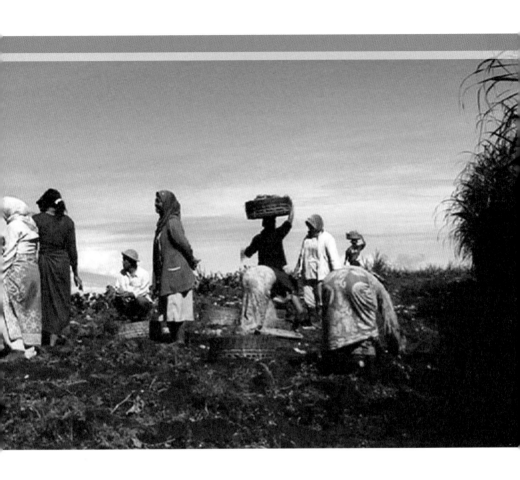

當印尼紀錄片導演的成就開始獲得國際認可，屢有亮眼佳績，印尼國內
對自家的紀錄片卻沒有等同的欣賞與肯定。我曾在 2011 年出席政府主
辦的印尼電影節（Indonesian Film Festival，簡稱 FFI），彼時，影展
官方電視台的轉播完全跳過了紀錄片獎項的頒獎過程。與會者認為，對
主辦單位和電視台而言，因為紀錄片沒有「名氣」，也沒有「光鮮亮
麗」的藝人加持，只能被晾在一邊。

早在 1900 年 12 月荷屬東印度群島時期，印尼已從國外引進第一部新

聞短片形式的紀錄片，但紀錄片在印尼仍長期處於邊緣地位，其他國家也不乏類似處境。不過，紀錄片遭到冷落的原因之一，多半是因為過去紀錄片不外乎是政治宣傳片，了無新意。到了 1998 年，印尼改革時期（Reformasi）[1] 解放了民主空間與言論自由，但大眾對紀錄片的觀感卻沒有太大改變。儘管如此，印尼的紀錄片導演們仍然致力於創作更多有趣的作品。

印尼紀錄片最早可追溯到荷屬東印度群島時期，當時荷蘭政府製作紀錄片的目的，是為了讓遠方的荷蘭國民透過影片了解殖民地的景況，以及殖民地本土文化，拍攝方式大多是遠景鏡頭，與拍攝對象沒有什麼情感連繫。根據記載，1939 年一位名叫 R.M. 蘇塔托（R. M. Soetarto）的導演，製作了一部專門給荷蘭人觀賞的紀錄片。然而，當時不少紀錄片是專為印尼觀眾打造，通常稱為「瘟疫片」，目的是為了宣傳衛教觀念、打擊橫行的流行疾病。除此之外，紀錄片也是政府鼓吹當地人民支持殖民政策的工具，例如馬努斯・范肯（Magnus Fanken）導演所拍攝的《橫越大地》（*The Land Across*，1939）。這部紀錄片主要目的是遊說爪哇島的農民遷居到新開墾的蘇門答臘。

政治宣傳片：從二戰到獨立

在日本佔領時期（1942-1945），紀錄片成為日方的戰爭宣傳工具，用來動員印尼人民支持日本在亞太地區的戰事及「大東亞共榮圈」計畫。當時，日本強制關閉了許多荷商經營的電影製片廠，唯一獲准拍攝的類型只有紀錄片。當時的日本映畫社在日軍宣傳部掌控下，製作了許多紀錄片（主要為新聞影片），以及日本戰爭宣傳的劇情片。此外，他們也開發出了可攜式放映設備和銀幕，可以在各個村落播放影片。此時

1.　始於1998年後印尼蘇哈托政權結束，就政治、經濟等各面向進行了多項重大改革。

期的影片不出兩類，那就是宣導片和教學影片，例如：《太陽旗下》（*Under the Nippon Flag*，1942）、《工作》（*Work*，1943）、《守護戰士》（*The Guardian Soldiers*，1944）以及《新蘇門答臘之役》（*The Struggle in New Sumatra*，1945）。

1945 年印尼獨立後，當時的紀錄片多由國營電影公司製作，用來記錄政府建設活動，以及——特別是印尼首任總統蘇卡諾的活動。當時政府利用紀錄片作為政治與社會動員的工具。1945 年 10 月 6 日，日本映畫社的製片廠移交印尼人管理，更名為印尼電影新聞（Berita Film Indonesia，簡稱 BFI），由印尼共和國資訊部長阿米爾・謝里夫丁（Amir Syarifuddin）負責管轄；BFI 在其任內第一年內就產出十八部新聞影片及紀錄片，包括《印尼萬歲》（*Greater Indonesia*）、《學習之道》（*Learn of Some's Lesson*）、《印尼爭自由》（*Indonesia Fights for Freedom*）等。其中相當著名的影片《尼赫魯參訪印尼行》（*Pandit Nehru Visits Indonesia*），記錄了印度總理尼赫魯於 1950 年 6 月具有重大歷史意義的訪問，影片中，他在印尼總理蘇卡諾陪同下參訪了爪哇和峇里島各地。

新秩序時期紀實美學：觀光紀錄片與獨立電影

到了蘇哈托總統的「新秩序」時期，紀錄片被用來廣泛宣傳開發政策，以鞏固開發派及集權統治的合法性。這些紀錄片大多由內閣部會資助拍攝，內容時常對該部會（例如農業部）提出的發展措施歌功頌德，並鼓吹民眾（以鄉下村民為對象）全力支持。通常，部會首長就是紀錄片的主角。當時唯一的電視頻道印尼共和國電視台（Televisi Republik Indonesia，簡稱 TVRI）是由政府出資，透過天線向全國放送。國家電影公司以《開發的脈動》（*The Dynamics of Development*）為名，拍攝了幾部紀錄短片，在一般戲院正片放映前播放。「新秩序」時期，紀錄片的主要特色是大量使用權威式的旁白，傳遞教育性的訊息，同時運用

地圖和俯瞰鏡頭呈現印尼特定地區，缺乏與拍攝對象的互動，也欠缺拍攝對象個人獨特的經驗敘事。

值得一提的是，有部民族誌紀錄片描繪了一支鮮為人知的少數民族（內陸部落 suku pedalaman）。片中呈現族群的儀式與藝術活動，將內陸部落刻畫成與現代印尼脫節、尚未接收國家家長制政治管理的落後地帶。

另外一種類型的紀錄片，則以促進印尼觀光業發展為目的。這類的紀錄片拍攝全國各地充滿異國情調的風景，體現印尼文化認同的原真性。這類紀錄片中，印尼被刻畫成充滿田園風光、懷舊情調所在，偏遠地區成了突顯鄉村「他者」文化差異的最佳證明，文化需要被記錄保存、加以重視，和諧地整合到國家文化之中。1980 至 1990 年，印尼電影節（Indonesian Film Festival，簡稱 FFI）提名了幾部觀光紀錄片作為最佳非劇情影片獎，例如：《峇里舞者》（*Balinese Dancer*，dir. Dea Sudarman，1983）、《邦波島》（*Pompo Island*，dir. Des Alwi，1986）、《帕里昂縣的馬拉普教》（*Pariang Marapu*，dir. Dudit Widodo，1990）。

新秩序時期，「觀光客」觀點（在某些遊記中特別明顯）及「異國情調化」的風格一直是紀錄片的製作準則，在過去的殖民時期即十分顯著，在「新秩序」的紀實美學中更獲得進一步發展，這或許並不令人意外，特別是影片內容牽涉原住民時更為明顯。當然，這些紀錄片本質上幾乎與政治毫無關係，因為他們往往將印尼文化當作是奇觀或是表演來呈現，以供觀光客消費，並將當地人刻畫成千古不變的社群。此外，政府透過國營電影公司，以及遍布全國的官方電視頻道，完全壟斷了紀錄片的製作和拍攝。因此，印尼的紀錄片無論在主題或是敘事風格，如果不是千篇一律，也大多缺乏變化。

在國家及政府體制之外，被邊緣化的紀錄片生產，多半來自當地電影

學校雅加達藝術學院（Jakarta Arts institute，簡稱 IKJ）學生的畢業作品。不同於國家出資贊助的觀光型紀錄片，電影學校的學生所拍攝出來的作品，不僅有絕佳的美學品質，亦充滿了實驗精神及獨特的個人觀點。嘎林·努戈羅和（Garin Nugroho）這位 IKJ 的傑出校友可說是打擊「新秩序紀實美學」的先驅，在《隆米與水的故事》（Water and Romi，1991）這部片中，努戈羅和以主角的口白當作全片的主要素材，講述了雅加達當地一位負責清潔河川污染工人的故事。可惜的是，這些由 IKJ 學生所拍攝的紀錄片作品，對印尼的本地觀眾來說依舊相對陌生，畢竟這些都是學生畢製作品，只在國際影展上流通。

改革時期（Reformasi）之後

儘管印尼獨立紀錄片的發展相當緩慢，但是專業電影人仍然充滿熱情想拍出好作品。縱使沒有任何限制，還是有一些電影工作者堅持拍攝紀錄片。自 1998 改革時期後，政治解禁，紀錄片再無禁忌與限制，但是資金來源仍然是一大挑戰。有些紀錄片導演向政府組織、私人企業、本地或國際非政府組織等尋求贊助，但試圖保持他們在創作上的自主性，拒絕成為贊助者的傳聲筒。例如導演艾佑·丹奴希利（Aryo Danusiri）所拍攝的《村民的羊挨了揍》（Village Goat Takes the Beating，1999），是由民間人權倡議組織 ELSAM 贊助拍攝。片中揭露了亞齊省獨立運動的軍事鎮壓行動，印尼政府軍打擊亞齊自由運動（The Free Aceh Movement）違反人權的惡行。

同時，為了解決資金問題，許多影像工作者透過共同製作的方式，集體完成一部紀錄片。舉例來說，《危急關頭》（At Stake，2008）這部集體創作電影就是由 Kalyana Shira 基金會製作、美容品牌美體小舖（Body Shop）贊助的紀錄片。這部紀錄片是「改變計畫」的一部分，此計畫為大師授課的電影工作坊，專門探討當代女性議題。《危急關頭》包含了四個故事，由 Ani Ema Susanti、Iwan Setiawan、M

Ichsan、Lucky Kuswandy，以及 Ucu Agustin 五位印尼的導演製作；裡頭描述不同社會背景的印尼女性的生活，聚焦女性移民勞工、賣淫、社會保健，以及女性割禮等諸多議題。這部集體創作從新的觀點，探討印尼女性面臨不同問題時──尤其是與女性身體相關的議題──所展現的主體性。

「共同製作」的方式鼓勵紀錄片導演共同探討單一議題，不過也有導演獲得當地非政府組織的支持，獨立拍攝單支紀錄片。丹尼爾·魯迪·哈揚托（Daniel Rudi Haryanto）的《囚獄天堂》（*Prison and Paradise*，2010）便是其中一個例子。這部紀錄片由銘記電影公司（Prasasti）與國際和平建設研究所（Yayasan Prasasti Perdamaian）贊助，旨在幫助峇里島爆炸案的受害人及犯案人家庭治癒創傷，同時不帶成見地呈現出當代印尼激進伊斯蘭教不一樣的形象。哈揚托表示：「我希望展現出聖戰者及其家庭產生的問題，並探討關於恐怖主義、聖戰、伊斯蘭政治運動、反恐戰爭議題的論述，檢視這樣的論述如何影響犯案人及受害人子女的未來。」

《囚獄天堂》：峇里島恐怖攻擊之後

《囚獄天堂》的製作歷時將近七年（2003-2010），哈揚托在七年內持續記錄犯案人及受害人家庭的日常生活，以及爆炸案的主謀，並錄下長達十四小時的驚人訪談，主謀者 Ali Imron、Amrozi Nurhasyim、Ali Gufron 及 Imam Samudra 目前被關押在中爪哇省努薩安邦島，等待死刑執行。哈揚托成功地獲得這些拍攝對象的信任，訪問了爆炸案主謀者、受害者及犯案人的家庭成員，這是一項驚人的成就，是必須付出更多耐心、理解與協商才能完成的艱困任務。

影片開頭，是 Aidi 與 Qonita 分別朗誦古蘭經的畫面，Aidi 是已定罪的爆炸案犯案人 Mubarok 之子，Qonita 則是爆炸案受害人 Imawan

Sardjono 之女，以此強調峇里島爆炸案的受害者、犯案人家庭，皆來自相同的伊斯蘭背景。影片巧妙穿插了爆炸案主謀的自白、受害人及犯案人家庭所受到的巨大衝擊。爆炸之後，不管是來自犯案者或受害者家庭，有許多孩子成了孤兒。但有趣的是，多年之後，雙方家庭逐漸建立起一段溫暖的情誼，達成和解。這部片主要關注的，是峇里島爆炸案的內在人性，而非解釋、釐清爆炸案的恐怖主義根源。哈揚托在訪談中提到：「雙方家庭都一樣痛苦。案件之後，犯案人的孩子因為朋友與社會的疏遠，都有內向、壓抑的傾向，背負的污名與恥辱也讓他們必須時常

《囚獄天堂》 *Prison and Paradise*，2010

搬家，導致受教育的過程也受到阻礙。至於受害人的兒女，不論是教育上或道德上，成長過程中都需要更大的支持。」

拍攝團隊十分精簡，事實上只有哈揚托一個人拍攝和錄音，由先前擔任記者的 Noorhuda Ismail 擔任影片旁白與主要發問人，讓拍攝對象與他對話，建構敘事，傾訴想法與情感。因此，這部作品提供了這起源自宗教的暴力事件一種新的個人觀點。影片中，哈揚托穿插峇里島爆炸案的電視畫面，讓對該事件一無所知的觀眾大致了解背景，當哈揚托拍攝爆炸案一名受害人的女兒時，他把另一台攝影機借給了這個女孩，讓她想拍什麼就拍什麼。這或許也反映了導演與拍攝對象之間的互信與親近，以及拍攝中的靈活應變。

《霧罩大地》：另一種真實

另一方面，Shalahuddin Siregar 的《霧罩大地》（*The Land Beneath the Fog*，2012）記錄了爪哇島默巴布火山（Merbabu Mountain）山坡上的甘尼坎村（Genikan），並透過這個偏遠山村隱而未顯的變化，探討村民受教育的機會、傳統農耕系統、氣候變遷及其他劇變等諸多議題。表面上看來，甘尼坎村並沒有翻天覆地的變化，但是利用拍攝對象的個人敘事以及細緻入微的觀察，Siregar 精準地刻畫出村子裡所發生細微、卻非比尋常的改變。氣候變遷不是什麼精英論述，它對村子裡確實產生了影響，因為村子內的大小事都環環相扣。正如 Siregar 所說：「在拍攝期間，我並不期待捕捉高潮迭起的劇情或者催人淚下的場景，我的初衷是從簡單的場景中，呈現出意味深長的敘事。每一個場景都著重描繪錯綜複雜的『感受』與『情緒』，而不是事實和訊息。我個人比較喜歡使用靜態畫面，因為我想保留農村裡日常生活緩慢、周而復始的節奏。」在這部紀錄片中，Siregar 展現了他與村民建立緊密關係的過程，而不是僅僅只拍攝外在環境。

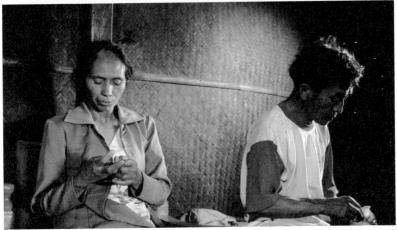

《霧罩大地》 *The Land Beneath the Fog*

《霧罩大地》記錄了 Muryati 與 Sudardi 兩個農家的生活，他們向來依照傳統曆法區分季節。但如今因氣候變遷，季節變得難以預測，導致作物歉收，再加上農作物的價格在市場上持續低迷，對農家營生更加不利，農民生活也愈益困難。與此同時，其中一個農民的兒子 Arifin 小學畢業，卻因家庭無法承擔中學學費而前途飄搖。

這部影片有趣的地方在於，隨著故事展開，觀眾漸漸融入影片，對片中角色產生親近感。觀眾關注的不是事件，而是片中的人物。讓片中角色與觀眾盡可能地貼近，恰恰是本片導演的初衷。Siregar 曾在訪談中提到，印尼紀錄片的一個缺點正是缺乏人物形象。由於多數的印尼紀錄片導演和紀錄片都把注意力放在議題的闡述上，關注在討論或提出他們的觀點，往往忽略了人的樣貌。Siregar 運用了大量長鏡頭（幾乎是一鏡到底），真實呈現了事件的原貌，記錄了這些拍攝對象最自然的一面。另外，導演在片中幾乎沒有插入任何採訪的片段和旁白，片中的角色以自己的方式溝通交流，因而出現了一些意外而有趣的對話。

當代印尼紀錄片

從宣傳片的報導手法，到觀察者的視角，印尼的紀錄片經歷了漫長而顯著的轉變。長鏡頭拍攝、自然光、現場錄音、最少的旁白／訪談，不使用重演的手法，以及最小程度的介入，成為當代印尼紀錄片的主要特色。不過，與西方當代紀錄片不同的是，反思式紀錄片在印尼紀錄片潮流中仍屬少見；作為質問影像再現形式的問題意識，反思式紀錄片強調導演與觀眾，而非導演與拍攝對象關係。這或許是因為印尼嚴重的社會問題，讓紀錄片導演覺得負有道德責任，必須在政治上和美學上回應。紀錄片在印尼的邊緣化地位，也使得導演們責無旁貸，必須回應他們對當前政治社會議題的「批判」觀點。

印尼當代紀錄片在不同主題上，都呼應了當前的社會情況，譬如少數族群的性別認同、衛生及教育資源分配、恐怖主義的衝擊、氣候變遷的影響，以及年輕人面對嚴酷的社會政治變遷之際，對未來的希望。紀錄片導演沒有選擇以戲劇化方式，探索及呈現這些重大議題，而是選擇透過經驗的、個人的角度去刻畫這些拍攝對象的日常生活，從內在反映這些問題。這樣的作法使得當代印尼紀錄片較不帶有說教意味，而是鮮明地突顯拍攝對象，並從個人角度揭示了社會議題的多重面向。

同時，為了降低拍攝成本，讓拍攝過程有更多空間，當代紀錄片絕大部分是以數位格式而非膠卷（無論是 35 釐米或 18 釐米）拍攝。此外，由於紀錄片導演的拍片資金來源向來是個難題，印尼的紀錄片有各種不同的生產模式。有些紀錄片導演選擇單打獨鬥（同時身兼導演及編劇），依靠非政府組織的贊助拍片；有些則偏好集體合作，共同製作發行。另外一種生產模式則是和當地社群合作，作為媒體教育計畫或社會／政治賦權計畫的一部分。由於拍攝紀錄片受到許多因素影響，如政治前景的藍圖、視聽科技的革命性發展，以及年輕影像工作者嘗試以電影媒介改造社會的熱情，因此，此刻要描繪出印尼紀錄片的未來，我們還需要更多時間。

《獨白》Monologue，2015

Discarding the Exploitative Gaze, Returning to Reality: Cambodia in Film, from "Dogora" to "Where I Go"

從《多古拉之歌》到《何處是我柬埔寨的家》

揚棄剝削，回到現實——

文／郭力昕

2016 年 8 月，我才第一次踏上柬埔寨的土地。從曼谷出發，長途巴士過了泰國邊界、進入柬埔寨之後，窗外的景觀也產生了些變化。傳統房舍雖有味道，但鄉間村鎮的經濟條件似乎比泰國鄉村再差一截。這條路線上的地形地貌平坦，景觀上也稍嫌乏味。缺乏公共投資的公路品質不佳，塵土飛揚的道路兩旁，常有瘦骨嶙峋的白牛，紋風不動地或坐或立，有如雕塑或某種靜物，時間似乎在此靜止。但那是鄉間景觀。當我隨各國的背包客青年抵達被外來觀光人口佔據的暹粒市（Siem Reap）後，無論白天在附近吳哥各寺廟穿梭尋找自拍背景的遊人，或者晚上在

暹粒市中心覓食飲酒的各國觀光客，市場店家的噪音，取代了安靜與緩慢，雖然柬埔寨人的生活節奏，大抵還是舒緩從容的。

進入金邊，景觀與經驗又不一樣。這個首都城市，現代和傳統雜陳，發展與原狀並置。混亂中自成章法的交通，與嚴重欠缺公共建設的市容，反映著多數東南亞國家某種類似的歷史進程與當代情境。當然，每一個東南亞國家也都有各自不同的歷史經驗。十二世紀前後臻於頂峰的高棉帝國，於逐漸衰落之時先後被暹羅與越南侵入版圖，在十九世紀又被法國殖民近百年，於二戰期間再被日本佔領三年。獨立建國為柬埔寨之後，這個不幸的國家在 1970 年代初，因美國發動的越戰而遭池魚之殃，被美軍轟炸到人無立錐之地，為柬埔寨共產黨的崛起創造了有利條件，從而遭到「赤柬」（又稱「紅色高棉」，Khmer Rouge）在 1970 年代後期對國內人民的瘋狂殘害，屠殺總人數達兩百萬，占當時柬國總人口的四分之一。

進入二十一世紀的柬埔寨，政局與社會漸趨穩定；儘管貧富差距、貪腐問題和衛生水平等諸多問題嚴重，這個國家靠著旅遊業與其他傳統產業，也讓經濟逐漸成長起來。金邊市裡，來自中、台、日、韓的建設投資項目，隨處都是。在滿地灰沙、處處成堆垃圾的街道巷弄裡，小資品味的精緻餐館、咖啡店、法式糕點店、服飾精品店，紛紛在觀光客聚集的地區冒出。在當年赤柬集中執行酷刑的地點之一「S-21 集中營」，金邊將它保留為大屠殺博物館，讓國人與世人不忘歷史；同時，柬國人民已經在經濟誘因下，重新學習中文與英文，以迎接更多的觀光經濟收益。被法國殖民的記憶已遠，而美國為現代柬埔寨帶來的巨大災難與噩夢，似乎也因經濟利益而快速遺忘。美元是與柬幣共用的貨幣，且更受歡迎。

即使作為一個短暫停留的觀光客，在接觸了一點柬埔寨的歷史與今日之後，我對第二屆「當代敘事影展」裡幾部柬埔寨影片的內容，就更加感

同身受；同時，這讓我也想起一部令我極為反感的法國影片《多古拉之歌》（*Dogora*，2004）。這部在 2004 年被選為「金馬影展」開幕片的創作型紀錄片，從一齣管弦樂加上合唱的大部頭音樂作品出發，以金邊、暹粒和一些鄉村為獵取影像的場景，沒有旁白或任何文字，甚至沒有現實環境裡的聲音；少部分的現場聲音，以壓低的音量混雜在既有的音樂作曲中，配置成一種氣氛或情調。導演勒貢（Patrice Leconte）將所有蒐集到的柬埔寨城鄉影像，編輯、鑲嵌在先譜好的音樂旋律、節奏或氛圍中，製作成一部對柬埔寨／東南亞之東方主義想像與異國情調消費的西洋古典音樂大 MV。

來自柬埔寨現實處境或街頭景觀的《多古拉之歌》，一切材料都被去脈絡、支離破碎地轉換為視覺化、美感化、趣味化、奇觀化、神秘化的影像拼貼：水稻田、貧民窟，五彩氣球、廢棄輪胎，傳統舞者、工廠女工，柔焦處理的黃衣和尚、靜坐發呆的三輪車夫、各種萌態的街頭兒童……。影片一開場，就花好幾分鐘的連續篇幅，以舞曲風格的音樂或氣勢磅礴的合唱與管弦樂，不厭其煩地拼貼都市裡的混亂交通，與多人搭乘或滿載各類貨物的機車騎士，好像這些機車騎士都不顧危險、喜歡表演特技。但許多必須仍依賴機車為主要交通工具的台灣人都知道，機車充斥這些開發中國家的街道、無所不載的原因，是因為他們的政府長期不建設或規劃公共運輸系統，而不得不然的生存之道。對於勒貢這類法國導演，顯然毫無興趣瞭解或反映這些社會歷史脈絡，今天機車滿街的金邊，只是他販賣亞洲視覺情調給歐洲觀眾的材料。

影片裡所有畫面的在地意義都被取消，均質化為視覺趣味與影音剪接的拼貼遊戲。在聽似莊嚴浩蕩如「史詩」般的合唱與樂曲——實則為一種另類煽情之西洋古典音樂陳腔的催情下，音樂與影像的共構成為一種悲憫柬國貧窮處境的「人類普遍情感」，一種悲劇式「淨化」或「昇華」的自我感動的想像。片尾的樂曲裡，故意以糊焦影像處理的西方白人兒童合唱者，唱著悲憫動人的曲調，畫面疊影著柬埔寨的貧窮兒童臉孔，

讓 1955 年紐約現代美術館「人類一家」（The Family of Man）超大型攝影展的「普世」意義夢魘，於半個世紀後重現。法國殖民者在東南亞地區一個世紀的掠奪、搜刮之後，現在這位法國電影人又以哀傷的腔調，歌詠人類一家式的陳腔濫調。此種名曰悲憫實為恩賜（patronizing）與剝削的影像語言，是非常經典的、一再重複於某些西方影像創作者的極為偽善的「藝術創作」話語。可嘆的是，被剝削、或被同樣如此凝視的地區或社會，常常毫無自覺，還供奉著這些西方「藝術大師」們，引為上賓。

對照著文化偷窺者的《多古拉之歌》，今年「邊界・世界」影展片單裡幾部柬埔寨導演的短片，特別值得關注。除了《邊界》這部泰國導演關於泰柬邊界衝突的作品之外，柬埔寨當代藝術家萬迪・拉塔那（Vandy Rattana）的《炸彈池塘》（*Bomb Ponds*，2009）與《獨白》（*Monologue*，2015），以及寧卡維（Neang Kavich）的《何處是我柬埔寨的家》（*Where I Go*，2013），都涉及這個國家現代歷史經驗中

《獨白》*Monologue*

《炸彈池塘》*Bomb Ponds*，2009

《何處是我柬埔寨的家》*Where I Go*，2013

被赤柬或西方國家踐踏的歷史重述。今年春天,策展人許芳慈將萬迪的作品首次介紹到台灣,在台北「立方計畫空間」舉辦個展「透工——萬迪‧拉塔那與他所捨棄的影像」,呈現了這位柬埔寨年輕藝術家對自己國家歷史的批判性沉思和藝術表達能力。美國於越戰期間,在柬埔寨十一萬多個轟炸點扔下的二百七十多萬噸的炸彈,今日成了長滿生物的池塘,《炸彈池塘》引我們注視美國過去與今日在全球各地從未停歇的惡行。《獨白》則是藝術家追憶赤柬橫行時期,對自己未曾謀面的親人的親密呢喃,讓歷史夢魘成為一種細膩而複雜的視覺和心理再現。

《何處是我柬埔寨的家》是另一位年輕電影導演寧卡維入選多項國際影展或得獎的紀錄短片。此作的製片人是柬埔寨知名導演潘禮德(Rithy Panh),其名作《消失的影像》(*The Missing Picture*,2013)獲得坎城影展「一種注目」單元的首獎,並入圍奧斯卡最佳外語片。《何處》跟拍一位十八歲、皮膚黝黑的柬埔寨青年 San Pattica,在流離失所的無家無父狀態裡,努力抵抗周圍對其膚色與貧窮的歧視言行,並希望尋找從未見過的自己的父親。因為家庭貧窮,Pattica 自幼被送進孤兒院,母親靠撿拾垃圾為生,父親則是跟隨聯合國維和部隊 UNTAC 於1992–1993 到柬埔寨「維穩」的喀麥隆人。Pattica 同母異父的妹妹,則是另一個來自迦納的 UNTAC 非洲士兵一走了之的產物。他們在柬埔寨隨處與當地婦女發生關係,留下一堆後患,包括製造了大量的孤兒、性工作者,也帶來了愛滋病,讓柬國的愛滋病患暴增。

在影片中,金邊的景觀與現實不是支離破碎的視覺觀覽物,是柬埔寨當代社會具有歷史重量的某些真實的縮影。Pattica 的故事雖然沉重,但同時也讓人鼓舞:一位處境如此困難的柬埔寨青年,對自己的尊嚴與才能仍有堅持,依然努力要做個正直的人。這樣的案例,無論是片中的青年,或者這部紀錄短片本身,對柬埔寨的青年世代應該都有激勵的作用。《何處》由位於金邊的波法娜影音檔案中心(Bophana Center)製作,潘禮德導演作為創辦者之一,希望努力建立起柬埔寨的電影檔案

資料與本土的製作能力。對於經濟相對富裕社會裡的觀眾如我們，除了不以任何剝削的、審美的凝視眼光來看待這樣的影像作品外，也可以在觀影之餘反思：一個歷經巨大內外創傷、經濟困頓至搖搖欲墜的國家，在灰頭土臉的今日，尚能奮發勇敢地以影像書寫檢視自己國家無可言喻的痛苦歷史；已經民主化且經濟相對富裕的台灣，有沒有足夠的影像生產，是在深刻地省思著我們自己被殖民的經驗、被摧殘的身體，與被侮辱的靈魂？

柬埔寨波法娜影音檔案中心

為未來的歷史建檔——

青年影像工作者培訓

Building an Archive of Future History—Cambodia's Bophana Center

文／黃書慧

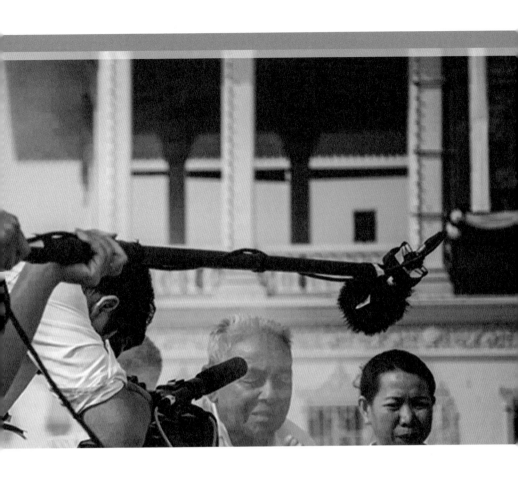

2014年夏日，我坐在柬籍經理的摩托車後座，往距離暹粒市區約
三十五公里處的鄉村丹潤（Danroun）奔馳。適逢雨季，泥濘造成騎行
不易，赤色的爛泥路上處處是「陷阱」，但我們總是能在水窪與水窪間
的窄縫中一閃而過。雨季還是比夏天好的，至少不會吃得滿臉灰，雨水
讓一路上的作物顯得生氣盎然，一望無際的稻田嫩綠，令人抖擻。摩托
車最終停在村落裡的一座寺廟（wat），另一位經理載著我們的台籍主
任已先抵達。依附佛寺延伸搭建的水泥教室裡，小學生們在專心上課，
二十出頭的青年教師，正努力帶領小朋友們朗讀。

正如柬裔法籍導演潘禮德所說，柬埔寨是個年輕的國度。創傷後存活下來的人們，面對轉型正義之路舉步維艱的同時，該如何讓年輕世代擁有可以憧憬的未來？

1990 年代初期，潘禮德正在柬埔寨境內執導他的第一部紀錄片，當時赤柬政權已結束近十年，國家滿目瘡痍。歷經動盪不安的局勢與屠殺，國內的文化和藝術產業遭到重創。戰前正值電影黃金時代的柬埔寨，至此僅剩下寥寥無幾的影像檔案，靜待在時間的流逝下，熾熱的空氣與塵埃灼燒侵蝕後盡毀。

當時並非只有潘禮德一人對柬埔寨國家影音資產落入困境而感到憂慮。時任柬埔寨文化藝術部長、同為電影導演的游潘納卡（Ieu Pannakar），也有感於建立一個可存留記憶及藝術創作空間的急迫性。該空間既可以作為保存與再現柬埔寨影像檔案所用，亦將成為戰後文化產業發展的全新動力。於是在兩人的努力下，成立了非營利組織「柬埔寨影音發展輔助協會」（Association for the Assistance of Audiovisual Development in Cambodia，簡稱 AADAC），四位來自電影界的奠基成員——黎安・魏爾蒙（Liane Willemont）、安涅斯・塞尼夢（Agnès Sénémaud）、皮耶爾・瓦隆（Pierre Wallon）及尚・德・卡龍（Jean de Calan）熱心投入，著手發起柬埔寨影音資料保存計畫的概念與設立。

在柬埔寨，時間就像吹過田間的風，徐徐流動。

經過十年的奔波，協會成員向各方遊說並倡議文化保存對國家認同的重要性，以及檔案修復與建立所帶來的開拓性。終於在 2006 年，金邊市中心一棟保留著典型 1960 年代建築風格的建物被重新啟用。在柬埔寨政府的支持下，戰後首個影音資料館成立。作為前殖民宗主國的法國，自統治以來建立了為數可觀的殖民歷史檔案，相關機構亦為資料館帶來

雙邊協助，包括財務與技術支援，龐大的檔案資料庫亦開放使用。幾個月內，資料館的運作終於成形。

2006 年 12 月 4 日，資料館正式命名為「波法娜影音檔案中心」（Bophana Audiovisual Resource Center，以下簡稱波法娜中心），以紀念赤柬大屠殺下的年輕受害者——侯波法娜（Hout Bophana）。在越南推翻波布政權以後，前駐柬英國記者伊莉莎白·貝克（Elizabeth Becker）帶著重建歷史的使命回到柬埔寨，在吐斯廉屠殺博物館（Tuol Sleng Museum）翻出的大量秘密政治文件中，有一疊難以被忽視的厚重書信。1976 至 1979 年赤柬實行恐怖統治期間，二十幾歲的波法娜在勞動集中營秘密寫下上千封告白書，記錄了父親遭遇處死、自身在戰爭期間顛沛流離的生活以及當時禁忌的愛情。波法娜勇敢而無畏懼的筆觸，成為記錄赤柬最真實的證據，也替成千上萬在戰爭中失去性命的小人物，留下最後的身影。

隨後，潘禮德以波法娜為原型，拍攝半紀實、半劇情紀錄片《波法娜：柬埔寨悲歌》（*Bophana: A Cambodian Tragedy*，1996）。即使赤柬政權曾企圖徹底抹滅過去，讓整個國度倒退回到空白「元年」（Year Zero），「記憶」仍成為影音檔案館的靈魂中心，亦是重建柬埔寨歷史連續體（historical continuum）的關鍵。「我們得掌握、瞭解並接納我們自身的歷史」，潘禮德說。唯有連結過去，才得以映照當下、預見未來。

檔案館成形以後，檔案建立與維護成為波法娜中心的首要任務。2006 年至 2008 年期間，中心開始密集培訓檔案管理人員，啟動柬埔寨影像遺產、資料的整理與建檔，同時推動影像與音樂相關藝文活動。他們在全國城鄉間舉行放映，鼓勵柬埔寨藝術家和學術夥伴加入「記憶、記錄與創作」計畫（Memory, Archive, and Creation）。

2009 年是中心的轉捩點。在辦理過多場放映活動、音樂會、藝術工作

《波法娜：柬埔寨悲歌》*Bophana: A Cambodian Tragedy*，1996

坊、研討會和培訓營之後，全柬裔的工作團隊累積豐富的營運經驗，承接先前的法籍協會成員，正式接手管理波法娜中心。

該年，波法娜中心亦完成了音樂計畫《被遺忘的歌》（*Forgotten Songs*，2009）及兩部影片製作。成品獲得的正面迴響，讓中心決定向專業電影製作團隊與規格看齊，全力栽培館內技術人員，並升級設備。期間，波法娜中心也開始支持國外影像工作者前來柬埔寨拍片。2009年7月，在法國發展協會（French Development Agency，簡稱 AFD）和柬埔寨文化藝術部支持下，柬埔寨國家電影委員會（Cambodian Film Commission）成立，而波法娜中心是重要的關鍵推手。接下來的十年，波法娜影音檔案中心在製作與創作的道路上，穩步邁進，好比田間的稻穗，開始結實累累。

隨著訪客數量的增長，波法娜中心的檔案建立與技術創新需求隨之增長，開始加速全國影音資料搜集與建檔工作。同時館內電影製作與廣播

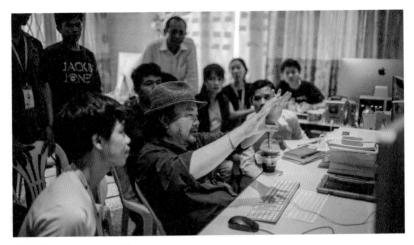

潘禮德與影像工作坊學員們

技術人員訓練也日趨成熟，波法娜中心進入藝術創作產出階段。短短數年內，中心培訓出的新銳導演，在日舞影展（Sundance）、英國紀錄片中心（Doc House）、阿姆斯特丹國際紀錄片影展（IDFA）等國際電影節場合嶄露頭角，影像作品包括《關於我父親》（*About My Father*，dir. Guillaume Suon，2010）、《何處是我柬埔寨的家》（*Where I Go*，dir. Neang Kavich， 2013）、《赤色婚禮》（*Red Wedding*，dir. Chan Lida & Guillaume Suon，2012）以及《高原的最後一隅》（*The Last Refuge*，dir. Anne-Laure Poree & Guillaume Suon，2013）等。這時期的創作題材，多環繞赤柬留下的集體和個人創傷記憶，透過青年世代導演的視角與簡潔而具張力的紀實影像，讓人窺見戰後柬埔寨內在的暴力與矛盾。至此，柬埔寨於國際舞台上，終於得以主動向世界發聲，提出屬於柬埔寨自身的觀點。

在柬埔寨鄉下綿延的農田間，時不時會看見大小不一的池塘。有次我們停下摩托車，經理從黃澄澄的池水撈出數隻孔雀魚，被我帶回暹粒市區

的辦公室，養在透明的玻璃罐子裡。其餘未被逮到的小魚，繼續等待被農人連同池水灌到田裡。這些遍佈柬埔寨鄉間平原上的坑洞，在攝影師萬迪・拉塔那（Vandy Rattana）的影像作品《炸彈池塘》（*Bomb Ponds*，2009）裡，成為魔幻寫實的地景，也帶出戰爭為柬埔寨留下難以治癒的後遺症。

2012 年，波法娜中心推動首個多媒體計畫「一美元」（One Dollar），將視角朝向生活在貧窮線下的柬埔寨人民。計畫以系列短片形式，呈現為了一美元必須和生活搏鬥的人們在一天內所發生的故事。戰爭造成的貧窮問題，成為萬惡之源。戰後，由於外資爭相進入柬埔寨，在洪森政府當權下，經濟飛速成長；然而隨之起舞的是國內貧富差距造成的社會問題，資方對勞工的剝削日趨常態，人口販賣、雛妓問題浮上檯面，還有以經濟發展之名引發的土地掠奪爭議，以及東北山區大片原始山林消失殆盡的非法伐木活動。

這段期間，社會運動遭暴力鎮壓的新聞屢見不鮮，政治異議份子暗殺事件頻傳，國家正義似乎仍被過去的恐懼幽靈籠罩。多部紀錄片，如梳理工運領袖契維嘉刺殺事件的《誰殺了契維嘉》（*Who Killed Chea Vichea?*，dir. Bradley Cox，2010）；而記錄了金邊成衣廠工人抗議剝削遭打壓的《赤色成衣》（*Red Clothes*，2016），其導演燦莉達（Chan Lida）正是波法娜中心培訓出的新銳導演。另外，不管是側寫金邊萬谷湖居住正義抗爭的《柬埔寨之春》（*A Cambodian Spring*，dir. Chris Kelly，2017）、控訴環保鬥士楚武堤被警方槍殺事件的《倒下的白朗森林》（*I Am Chut Wutty*，dir. Fran Lambrick，2016）等，都對柬埔寨社會議題繪出清楚的輪廓。

然而在重重的社會不平等與不正義之下，弱勢族群的身影與聲音，更無顯現之地。

《赤色成衣》Red Clothes, Chan Lida，2016

聽見柬埔寨少數族裔女性和邊緣族群的聲音

柬埔寨是東南亞區域裡族群分佈看似最單一的國家，約一千五百萬的人口中，百分之九十五屬高棉族（Khmer），然而地理因素仍造就柬埔寨少數族裔社群的種種社會衝突。在偏鄉地區，族群差異與地緣政治使狀況更為錯綜複雜；種種挑戰如土地侵佔、社會政治衝突、動盪局勢造成流離失所、低出生登記率、缺乏契合族群文化的適當教育和醫療服務，同時難以尋求司法公正的管道及其他必要服務等，都箝制了少數族裔行使權利的可能性。

另外柬埔寨傳統文化的階級與父權制度，使社會對歧異的包容度低。當中，性別與性別平等相關資訊匱乏，讓女性所處的位置更加險峻。柬埔寨女性受到的壓迫根植於長久的歷史淵源與不對等的結構性權力關係，無論在公共領域或私人空間，女性遭受的暴力源於性別刻板印象，這從百年來壓迫女性的婦女守則《女人的規矩》（Chbap Srey）仍

影像工作坊學員於市區街頭進行的拍攝實作

波法娜中心於校園推廣赤柬歷史輔助學習 APP

檔案修復、建檔與數位化

波法娜中心館內展覽

被列為教科書的現象中可見一斑。

2018 年，波法娜中心在影像創作與製作領域上穩定腳步以後，毅然決然走入社區，開始落實在地青年影像工作者培訓，旨在為偏鄉邊緣族群與少數族裔女性發聲。難得的是，這個計畫從嚴謹的田野踏訪與評估開始。

計畫從柬埔寨境內資源最匱乏、地理位置相對最偏遠的三個省份——臘塔納基里省（Ratanakiri）、蒙多基里省（Mondulkiri）和班迭棉吉省（Banteay Meanchey）啟動。波法娜中心的工作團隊與鄉長（commune chief）、鄰里單位進行訪談，接著實際接觸在地青年，並透過青年組織與家長面談傳達學員招募訊息。訪談與研調過程中，偏鄉地區長期以來存在的童婚、性侵、毒品及針對婦女的性別暴力等社會問題亦逐一浮現。在這之中，鄉長成為連結在地居民的關鍵角色，在「自尊」與「面子」為重的交際文化下，有的鄉長不願揭開在貧窮與不平等壓迫下發生在自家村落裡的社會瘡疤，然而也有鄉長願意和波法娜中心的招募團隊達成共識，支持未來於社區放映計畫成果。

經過紙本、網路訊息發佈與招募後，再經由柬埔寨國家電影委員會委員、柬埔寨國際電影節總監及波法娜中心資深紀錄片導演、製作人等評審員親自面試遴選，十二位來自不同地區、身分與族群背景的學生入選，除了高棉族外，還包括庫依族（Kui）、普農族（Bunong）、東本族（Tumpoun）、克倫族（Kreung）和嘉萊族（Jarai）的少數族群青年。

2019 年，十二位入選青年學員來到金邊波法娜影音檔案中心，展開從「零」開始的密集培訓。一切從基礎開始，包括攝影理論與操作、腳本撰寫和分鏡、導演方法、收音與後製剪輯。過程由波法娜中心專業導演與技術人員擔任導師授予議題研調方法，同時還有電腦與網路的使用教學。同年 3 月，十二位學員在金邊街頭，進行第一次的拍攝實習。作品集結成十部短片，以城市邊緣人物為主角，呈現出柬埔寨首都小人物的浮世百態。

接著，培訓計畫開始切入議題，透過系列深度工作坊，包括議題設定、田野踏訪與報導方法、以及性別差異與意識的建立，學員開始連接從自身家鄉的現況，挖掘議題並設定拍攝題材。一切準備就緒後，返鄉蹲點紀錄便開始了。歷時三個月，學員拆組成兩個團隊，進駐鄉間社區拍攝。期間他們得往返金邊波法娜中心與拍攝地點，和導師進行影像素材討論，後返回補足所需的畫面和聲音。駐點期間，拍攝團隊亦同時和當地政府機構、醫院、學校和居民密切合作。

徵選、培訓、實習到返鄉拍攝，歷時一年

社區影像計畫共產出九部短片，刻畫出柬埔寨偏鄉與城市邊緣裡九位女性的生命故事。《缺席的父親》（*Where's My Father*，dir. Blong Saroeun）、《風平浪靜》（*Endure*，dir. Mang Lean & Leng Vunneng）、《人生的道路》（*My Path*，dir. Sev Poav）及《絕望之餘》（*Ulcer in Mind*，dir. Mourng Vet）觸探少數族裔女性所遭遇的性侵、家暴和早婚議題；《最後的希望》（*Last Hope*，dir. Ret Sithot）、《山中傳來讀書聲》（*Don't Give Up*，dir. Phok Rany）探討貧窮下的失學現象與語言流失；《阿嬤的憂慮》（*Worry*，dir. Loeurn Chhouk & Pring Proel）、《無水之竹》（*Bamboo without Water*，dir. Din Roda）以隔代教養帶出偏鄉的性別暴力、醫療困境與毒品使用議題；《家在何方》（*On the Move*，dir. Heng Minea）則描繪出泰柬邊境地區赤貧階級無棲身之地的真實狀況。

影像喚醒了人們對柬埔寨少數族群——尤其當中的女性所面臨的困境。波法娜影音檔案中心和偏鄉社區的密切合作，鼓勵在地青年導演們親自訴說他們出生地的故事，將長期處於社會暗角的族群帶入世人的視界，同時將話語權歸還予被攝者。在開啟對話的同時，亦是在為未來的歷史建檔。

以鏡頭為誌：

緬甸人權與紀錄片影展絕處逢生

緬甸人權與紀錄片影展放映現場。照片提供：Thet Oo Maung

Documentary Films and Human Rights Film Festivals in Myanmar

文／鐵悟蒙 Thet Oo Maung
譯／易淳敏

緬甸的紀錄片製作啟蒙於 1920 年緬甸導演翁貌（London Art U Ohn
Maung）拍攝的紀錄短片。翁貌曾經在仰光歷史最悠久的攝影工作
室——Ahuja Studio 學習攝影技術。1920 年，他記錄了獨立運動領袖屯
賢（U Tun Shein）的葬禮現場，該影像也替緬甸紀錄片拋磚引玉。

1962 年軍事強人尼溫（Ne Win）取得政權[1]後，緬甸就此與外界隔絕，
實際阻斷了先進技術的引入以及各地的開發。當時，紀錄片淪為尼溫高
唱社會主義的傳聲筒。這二十多年來，真實的人物和事件幾乎無法獲得

關注。另一方面，Maw Kun 影業（歷史檔案電影院）是效勞社會主義政府的工廠，以產製政令宣傳片聞名。他們製作了一系列的軍事宣傳片和紀實電影[2]（Docu-Fictions），並於週日下午播送。此外，起源於英國殖民時期的電影審查制度也轉趨嚴苛；藝術不再是創作者編織的靈魂，而是軍政府揚威的傀儡。

1988 年，緬甸掀起反獨裁統治的全國性抗爭，隨後軍政府以殘暴手段、血腥鎮壓這場民主起義。緬甸的電影工作者在專業技能或設備上都遠遠落後，因此我們沒有太多由當地影像工作者拍攝的電影或是錄影帶。藉由國際媒體對於 1988 年民主起義的報導，才讓緬甸受到國際關注。

當時，使用大型電影攝影機記錄這場革命的人非常少，但沒有人知道革命的號角會吹向何處。不久後，軍政府實施了所謂的「經濟改革」，讓國家重新與世界接軌。在年輕世代的帶領下，緬甸開始迎頭趕上──儘管軍事鎮壓仍是一段揮之不去的夢魘──任何進步都是循序漸進的。初期，紀錄片常以新聞短片和遊記（旅行紀錄片）形式呈現。

自 2003 年起，緬甸紀錄片從傳統裡開枝散葉。那年，駐曼谷策展人 Kaeko Sei 在仰光市中心的 Café Blue，主持一場國際藝術電影經典的討論，像是蘇聯導演吉加‧維爾托夫（Dziga Vertov）的實驗紀錄片《持攝影機的人》（Man with a Movie Camera，1929）。而英國導演 Lindsey Merrison 則在仰光電影學院（Yangon Film School，簡稱 YFS）開設紀錄片課程。緬甸大多數的紀錄片工作者都在仰光電影學校學習專業知識、厲兵秣馬。自學校開辦以來，已有約兩百名學生畢業。

1. 譯註：自 1962 年緬甸軍事強人尼溫發動政變後，緬甸近半世紀以來都處在軍政府的獨裁統治下。

2. 譯註：紀實電影是由「紀實」（documentary）與「虛構」（fiction）兩字組合而成，意即在紀實的敘事中加入虛構的元素，但故事整體則是由拍攝者創造出來。

2006 年，捷克布拉格表演藝術學院電影與電視學院（FAMU—Film and TV School of the Academy of Performing Arts in Prague） 的 Michal Bregant 和 Vit Janecek 在仰光法國文化協會（Alliance Francois）舉辦電影製作和紀錄片工作坊教學。自那年起，FAMU 負責人 Pavel Jech 也戮力籌辦類似計畫，這些機構扶植了緬甸文化的新藝術形式。

《緬甸地下記者》（Burma VJ）和《納吉斯颶風——當時間停止呼吸》（Nargis—When Time Stopped Breathing）這兩部重要的紀錄片就是在這種創新的「復興」中萌芽。2007 年，佛教僧侶和平民在「袈裟革命」（又稱「番紅花革命」，Saffron Revolution）的和平示威運動中，被國家安全隊逮捕、毆打甚至殺害。勇敢的年輕新聞工作者和公民記者手持相機捕捉令人震懾的畫面。丹麥導演 Anders Østergaard 拼湊這些原始、未經審查的影像，完成紀錄片《緬甸地下記者》。而 2010 年的《納吉斯颶風——當時間停止呼吸》是緬甸第一部紀錄長片。2008 年 5 月，熱帶氣旋「納吉斯」橫掃伊洛瓦底江三角洲，造成緬甸有史以來最嚴重的自然災害，死亡人數逾十四萬人。這部著名的紀錄片批判當時政府蔑視風災的態度，一共在四十三個影展中放映，並獲得四個獎項。自 2007 年革命以後，人們漸漸覺得觀看紀錄片很有意思。當《緬甸地下記者》在電影節上放映並獲得奧斯卡獎提名後，許多觀眾開始對這部紀錄片產生興趣、想要一窺究竟。《緬甸地下記者》的盜版 DVD 在路邊攤販間暗地裡流通，人們也得要關起門來在家中觀看。

緬甸仰光主要的電影節

隨著外國大使館和文化協會相繼在緬甸推介影展活動，歐洲影展（European Film Festival，簡稱 EFF）辦理迄今三十年，是仰光最長壽的國際電影節，引入許多優秀的歐洲電影，成為電影工作者和影迷觀賞這些獨特且具創造性的歐洲電影的主要管道。

瓦堂電影節（Wathann Film Festival）創辦於 2010 年，由緬甸獨立電影工作者籌劃、FAMU 資助。瓦堂電影節主要聚焦於推廣獨立電影和藝術電影，並於 2020 年慶祝其成立十週年。而仰光記憶影展（Memory Film Festival Yangon）於 2012 年在法國大使館的支持下開展。每年不但放映經典電影，亦為緬甸電影工作者開設「電影大師課程」和「劇本工作坊」。2015 年，影展成立「劇本基金」，培植劇本創作者。

緬甸人權與尊嚴國際影展（Myanmar Human Rights and Human Dignity International Film Festival，簡稱 HRHDIFF）創始於 2012 年，是緬甸第一個推廣人權議題相關電影的影展，也是東南亞規模最大的人權影展，創辦人即是在最近的軍事政變中被逮捕的敏廷寇寇基（Min Htin Ko Ko Gyi）。影展團隊除了辦影展，也設立人權電影學院、培育年輕紀錄片導演。好景不長，影展於 2017 年停辦。隔年，敏廷寇寇基因公開在社群媒體上批評軍方被捕，入獄服刑一年。好不容易重獲自由後，如今又在 2021 年 2 月軍事政變的第一天遭到羈押。此外，2017 年

緬甸尊嚴與人權國際影展現場。照片提供：Thet Oo Maung

日本基金會在仰光籌辦日本電影節，藉此引介日本經典電影與新電影。影展期間，團隊也替影像工作者和影迷舉行小型工作坊與座談交流。

二月起義（亦作「春天革命」）與紀錄片工作者

2021 年 2 月 1 日緬甸發生軍事政變，自軍政府掌權以來，我意識到「紀錄影像」的使命。2 月 1 日傍晚，我開始拿著手機不動聲色地在街上拍攝。第一週，當我的一些社運朋友準備上街頭抗爭時，我們便會搶先一步抵達現場、等待拍攝時機，而且每次都必須快速行動。然而，第一週過後，示威聲勢不斷壯大，越來越多人走上街頭、猶如嘉年華會，要捕捉畫面就更容易了。

2 月的最後一週，當軍政府開始血腥掃射，一切都變樣了。他們恣意逮捕記者、攝影師，至今仍有多名媒體工作者被拘留獄中。軍政府為了掩蓋殘暴行為，將矛頭對準作為公眾之眼的媒體。在那之後，攝影記者和攝影師不論到哪裡記錄抗爭，都必須和警察捉迷藏。政變一週後，我開始使用 GoPro 拍攝，輕薄的體積恰好可以藏在背包裡。我每天都在示威運動的核心區域拍攝，直到 3 月的第一週。如今，警方封鎖道路並設置檢查哨，我仍然在鄰近地區透過 GoPro 暗中記錄。許多紀錄片工作者也正經歷和我相同的處境。

作為一個紀錄片拍攝者

2000 年，父親送我一台國際牌攝錄影機（Panasonic Camcorder）作為禮物，我開始練習拍攝鳥類和風景。2004 年，我帶著尼康底片相機（Nikon Film Camera）踏上攝影之路。2007 年的袈裟革命中，我加入示威運動並拍攝了許多照片。革命被鎮壓以後，我對於只能用靜態影像說故事感到不滿足，於是 2010 年開始透過拍攝短片替草根社群發聲。兩年後，我加入仰光電影學院，展開紀錄片拍攝旅程。紀錄片拍攝初

期，放映場所難尋。最後，我學會將作品投遞當地或國際影展，爭取放映機會。得到參加國際影展的機會之後，不僅因此攫取更多靈感和創意，同時也有機會和外界分享緬甸電影產業現況，包括電影審查制度、有限的學習資源和創作機會等。

政府的電影審查制度是為了壓制紀錄片和影像工作者。舉例來說，政府的審查制度要求我們申請製作許可時，提供完整劇本、詳細對白和分鏡腳本。若我們沒有取得政府的製作許可，就無法公開放映。此外，影像工作者及劇組必須持有緬甸電影協會（Myanmar Motion Picture Organization，簡稱 MMPO）的會員身分。該協會隸屬在緬甸影業（Myanmar Motion Picture Enterprise，簡稱 MMPE）的體制之下，而緬甸影業正是由前軍事將領或其指定人員所管理。

基本上，這是政府對影像工作者的監視機制；若有些演員、導演或電影工作者在電影製作拍攝的過程裡，有悖政府旨意或政令宣傳，就會遭到勒令停止拍攝。

政府的整套審查制度就是為了打壓紀錄片和創意電影（Creative Films），大部分的紀錄片工作者也被認定為叛國賊。然而，數位時代竄起，人們開始擁有自己的攝影機，也能夠透過網路學習基礎電影製作知識。身為影像工作者，我們也開始學習使用線上徵件平台 FilmFreeway，輕易地將電影送件至地區性或國際影展。2012 年，知名紀錄片工作者敏廷寇寇基在緬甸仰光創立人權與尊嚴國際影展，不少影像工作者因此有了能夠向當地觀眾放映電影的平台，只不過所有電影都得通過審查。根據審查委員會的意見，有些影片必須刪減部分內容才能在影展中播映。2017 年，人權與尊嚴國際影展於辦理五年後被勒令停只，緬甸唯一一個推廣人權電影的放映平台再次消失。

創辦緬甸人權影展 跨出倡議的「一步」

人權與尊嚴國際影展停辦後，緬甸缺乏人權電影相關的放映場域，我和社運朋友們決定要讓人權影展東山再起，基本想法是希望透過電影推廣並提高觀眾的人權意識。但是，每當談及緬甸人權問題，許多人仍會認為這是西方傳入的意識形態——尤其是對於極端佛教民族主義團體而言，人權促進就如同威脅佛教傳統，更象徵著對不同宗教敞開大門；而所謂的「民主政府」也選擇忽視緬甸權利侵害的問題。我們明白籌劃這類型的影展有一定風險，但如果現在不跨出這步，未來我們將不再進步。於是，我們替人權影展取名為「一步（One Step）」。

首先，我們將活動名稱定為人權影展，並認為這個電影節會更加受到大眾歡迎。但是這麼一來，根據 1996 年的《電影法》，所有放映影片就都必須通過政府審核才能公開向大眾播映；再者，我不想接受由政府當局及退休軍人組成的電影審查委員會的審核，因為他們在各方面箝制言論、表達和創作自由。我們嘗試找尋 1996 年過時《電影法》的弱點並試圖加以突破，因而發現，如果在私人場所舉辦活動並邀請觀眾免費參加，就不需要通過審查。因此，我們將影展改為論壇，所有受邀者都能參加聚會、觀賞電影並自由交談。我們也努力替電影節尋覓合適的播映場所，由於在政府管理的區域或私人影廳放映電影都必須通過政府審查而無法使用，於是我們聯繫了仰光幾個不同的藝文中心，發現緬甸歌德學院（Goethe-Institut Myanmar）新建的影廳不但設備良好，其文化活動組的成員也熱情答應合辦電影節。除了免費提供放映場所，他們更安排多名志工協助影展工作。

很明顯地，為了籌劃電影節我們需要品質良好的電影。就人權影展而言，製作完整、具創新思考與倡議人權的紀錄片和劇情片是不可或缺的一環。第一年，我們只在緬甸進行作品徵件，預計至少在影展中放映十部影片，因此透過各自人脈網絡寄發徵件邀請獨立電影工作者，也在社

「一步」電影論壇宣傳海報。圖片提供：Thet Oo Maung

群媒體上分享訊息。這是一個非常草創的影展，我們擔心投件量不足，甚至徵不到影像作品。所幸，三個月內順利徵得逾二十部電影。

第一年我們不投放任何廣告宣傳，因為擔心萬一政府發現新的人權影展正在發酵，且未經他們允許，整個影展可能會遭到當局勒令停止或法律制裁。因此，在第一年，也鮮少在社群媒體上曝光或互動，大多數以電子郵件進行串連或以電話聯繫。幸而我是個獨立影像工作者，也認識不少電影工作者，我們一起透過老派方式讓活動消息蔓延。

徵件初期我們缺乏穩定的資金來源，但由於已經宣佈入選影片將獲得約 100 美元放映費，因而開始試圖為該活動尋求資金挹注。最後，荷蘭人權組織策劃的 Movies that Matter 電影節和泰國 Purin Pictures 基金會都提供了小額資助。我們盡可能減少對於資金贊助的依賴，比如，我們使用家用印表機和複印機，印製了三天的電影放映流程表以及為數不多的海報，張貼在人潮聚集處；同時，利用電話和電子郵件來邀請觀眾，緬甸歌德學院也盡可能協助我們寄送邀請，三天內就湧入近千名人次參與。

然而，仍有意料之外的「來賓」，就是附近警局的便衣警察——即便他

「一步」電影論壇現場。照片提供：Thet Oo Maung

們沒有穿著制服，依然相當顯眼。儘管我們禮貌地要求他們不要拍攝任何照片，他們還是用手機拍攝了一些照片。除此之外，直到影展閉幕前我們並未遇到太大的問題。影展期間一共放映十一部電影，並舉辦二場關於人權議題的專家研討會；電影放映費用及研討會小組的酬金全由我們的資助金支出。過半觀眾是來自不同民族的青年和仰光大學生。在那之後，我們前往緬甸五個城市巡迴放映，巡迴計畫在當地組織及非營利教育機構的合作下順利進行，來的觀眾大多是十三至十七歲的青少年。

原先以為第一年是最具挑戰性的一年，但我們錯了。第二年遇上新冠疫情持續肆虐，影展是否繼續籌辦也舉棋不定。經過團隊討論後，我們決定不輕言放棄，將影展移師線上舉行。由於越來越多人使用如 Netflix 這類線上影音串流平台，也為我們帶來一線生機——這正是策劃線上影展的好時機，團隊成員們也必須快速學習如何讓線上電影放映的盜版風險降至最低。因此，我們決定購買 Vimeo Pro 帳號（400 美元），讓所有電影放映都在該平台上進行。

汲取前一年的寶貴經驗，我們考慮到若只接受本地影像工作者的作品，就很難徵得更多投件。疫情期間，商店關門、產業面臨危機，主流電影及獨立電影產業也不例外。因此第二年我們開始在 FilmFreeway 平台上徵求國際電影提案，且免去報名費用；三個月內，我們收到來自世界各地超過一千六百部電影，包含緬甸電影。這工作量——在一個月內觀賞並評選一千多部投件作品，對影展選片團隊來說又是一大挑戰。

要將這些來自世界各地的電影，縮小到約只有二十部的目標放映片單相當困難。因此，最後我們決定選擇五十部電影，且將原先設定為一週的展期延長為一個月，認為影展延長就能夠吸引更多觀眾，而實際上也確實如此。另一方面，由於今年沒辦法進行電影巡迴計畫，於是進而擴大在社群媒體上的宣傳與推廣，特別是針對緬甸有百分之五十的人口使用的臉書，我們的社群媒體涉入度大幅成長。儘管如此，影展團隊心中仍

然有一個揮之不去的恐懼，擔心政府會注意到這些在社群媒體上的活動並試圖阻止。但這是必須鋌而走險的另外「一步」，幸而截至目前一切都在掌控之中。緬甸過時的電影法規的「好處」是線上放映電影不需獲得政府許可。然而，仍然有許多法律是凌駕於言論及表達自由之上。

雖然今年電影節轉往線上舉行，部分補助的申請卻遭到拒絕。荷蘭的 Movies that Matter 電影節因為自身的優先性考量，表示無法繼續提供今年的線上影展資助。慶幸的是，泰國 Purin Pictures 基金會仍持續提供金援，而緬甸歌德學院也從「Reconnect」計畫預算中提撥一筆經費加入支持。我們是一個未經政府授權的組織，就像是一個地下組織；在這種情況下也不適合向大型捐助機構申請資助。礙於資金短絀，我們只好宣布今年無法提供影像工作者電影放映費用，但是就在影展開展前兩週，美國大使館致電表示願意贊助我們今年所需的其餘經費。

2020 年「一步」電影論壇（One Step Film Forum）成為緬甸主要與電影相關的線上活動。許多人註冊、觀看電影，並和朋友們分享影展資訊。有逾三千人透過 google 表單註冊觀影，也有超過二千人在 Vimeo 上參與放映。我們還製作了兩部討論緬甸人權議題的論壇影片，並在臉書專頁上播放。影展期間，有超過二千七百人追蹤我們的臉書頁面。

第二屆影展結束後，我們做足準備，等待疫情緩和後重新整裝出發。不幸的是，2021 年 2 月 1 日，緬甸發生軍事政變。許多民眾為反對軍事政變而走上街頭抗議。示威運動前幾週猶如嘉年華會般，但是 2 月最後一週開始，軍政府轉為血腥鎮壓；到了 3 月的第一週，他們已經殺害超過五十名無辜民眾，無情的殺戮至今仍在持續進行。大部分對抗軍警的示威者手無寸鐵，甚至連手持木棍反擊都沒有，軍方卻動用了所有火力，包括狙擊手和突擊衝鋒槍。我們只能盡可能地拍攝記錄革命過程並分享至全世界。到目前為止，我們不知道人權影展還有沒有機會繼續辦下去。

「一步」電影論壇播映現場。照片提供：Thet Oo Maung

「一步」電影論壇播映現場。照片提供：Thet Oo Maung

Chapter IV

SOUTHEAST ASIAN FILMS: FIVE QUESTIONS FOR DISCUSSION

以電影提問，答案不只是電影。

Issues faced by Southeast Asian independent filmmakers in producing their work, which often go well beyond film itself.

東南亞電影的五個提問

● Myanmar

緬甸：獨立電影節怎麼辦？

● Cambodia

柬埔寨：如何培力青年影像工作者？

● Thailand

泰國：獨立電影怎麼拍？

● Vietnam

越南：大學電影課怎麼教？

● Laos

寮國：電檢如何裁剪同志題材？

緬
甸
：
獨
立
電
影
節
怎
麼
辦
？

《仰光之夜》*Yangon Night*，2017

In Myanmar, what are the main challenges of holding independent film festivals?

講者／杜篤嫻 Thu Thu Shein（緬甸導演、獨立影展策展人）
翻譯、整理／易淳敏

杜篤嫻 Thu Thu Shein

電影導演及瓦堂電影節總監。生於緬甸仰光，2001 年獲
獎學金赴捷克電影學院劇場及數位媒材學系攻讀碩士，次
年與其夫婿 Thaiddhi 創立緬甸史上第一個電影藝術節「瓦
堂電影節」。2012 年與一群緬甸獨立電影工作者共同創
立三樓製片公司，主要擔任製片，透過影像講述緬甸當代
社會的故事。作品包括《異中見同》（2014）、與緬甸導
演 Shin Daewe 合作的《跨越藩籬》（2015）以及與日本
NHK 合製的電視紀錄片《抹谷》。

「緬甸九月正值雨季，進戲院看電影就是最好的享受。」雨季在緬甸語裡叫「瓦堂」（Wathann），每年9月在仰光會舉辦為期一週的瓦堂電影節（Wathann Film Festival）。創立迄今近十年，瓦堂電影節是緬甸第一個「就地取材」的影展。事實上，緬甸蘊含豐沛的藝術能量，除了籌辦逾二十年的緬甸人權與尊嚴國際影展（Myanmar Human Rights, Human Dignity International Film Festival），還有由法國電影專業人員策劃的緬甸記憶影展（Memory International Film Festival）。影展策展人杜篤嫻見當地獨立電影工作者積極投入拍片，卻缺乏放映空間的困境，於是在2011年和其夫婿 Thaiddhi 共同創立瓦堂電影節。

瓦堂電影節聚焦短片、紀錄片，除了放映國際電影和外語片，也為當地影像工作者量身打造競賽單元；並為鼓勵創作、培植人才，電影節規劃系列工作坊，設立了三個主要獎項，包括最佳紀錄片獎（Best Documentary Film Award）、最佳短片獎（Best Short Film Award）以及新視界獎（New Vision Award）。儘管緬甸獨立電影環境漸入佳境，杜篤嫻坦言每年仍須重新面臨資金匱乏及嚴苛的審查機制，在緬甸籌劃獨立影展依舊充滿挑戰。

從創作到策展 藝術電影開啓視界之窗

身為電影工作者，杜篤嫻從拍片到創立電影節，歷經的轉折耐人尋味。2003年至2005年間，她四處參加工作坊，學習多媒材投影、紀錄片、設計和電影製作等細節，並結識了志同道合的朋友。當年，一位日本藝術策展人來到仰光，引薦了歐洲藝術電影如安德烈·塔可夫斯基（Andrei Tarkovsky）的經典大作，也經常在畫廊或藝術家聚會所秘密放映電影。使得長年在好萊塢鉅片耳濡目染下的杜篤嫻等人，深受感官衝擊，也開啟全新視野。當時緬甸有許多電影工作坊、地下放映活動，法國文化協會（Alliance française）不僅提供藝文工作者交流對話的空間，也極力推廣、扶持藝術電影。

2005 年，杜篤嫻決定投身電影拍攝。當時緬甸正值軍政府時期，只要手持相機在街頭拍攝，就會被當局認定是記者上街取材報導，電影工作者的拍攝之路滿是暗礁險灘。兩年後，由官方辦學的仰光國立藝術與文化大學（National University of Arts and Culture）、也稱作仰光電影學校（Yangong Film School，簡稱 YFS），設立了緬甸第一個電影戲劇學院，招收年齡無限制、每年並委外舉辦三次影像工作坊。杜篤嫻與友人彷彿在荒漠中覓得一道湧泉，紛紛申請就讀。重返校園讓他們能藉課堂練習為由，免除拍攝上的限制。

事實上，電影學院的師資、課程良莠不齊，設備也不完整。談及教學，大多數老師僅能分享自身經驗。有的甚至是物理或化學老師，僅僅透過研讀電影教科書、嘗試講授鏡頭原理，內容難免落於俗套且不夠實用。此外，對於鍾情獨立電影的杜篤嫻及友人而言，縱使學校邀請主流電影導演來講課，學習成效仍然不彰。為把握難得的學習機會，他們也參與捷克布拉格電影學院（Film and TV School of the Academy of Performing Arts in Prague，簡稱 FAMU）開授的影像製作課程。兩者的教學方式截然不同，仰光電影學校針對紀錄片製作，FAMU 則側重於創意發想和短片拍攝。2009 年杜篤嫻受邀就讀 FAMU 國際學程（International Academy Program），隔年又獲得獎學金赴捷克電影學院攻讀碩士。前後花了四年學習電影製作，也牽起她和 Thaiddhi 的緣分。

一波三折：瓦堂電影節的扎根與養分

策劃電影節的首要任務就是尋找放映場所。2011 年瓦堂電影節鐘聲敲響，由於並非由政府辦理，導致經費不足無法租借商業影廳。因緣際會下，杜篤嫻在仰光佛教寺廟的視聽室舉辦了兩年影展。次年，影展啟動「藝術巡迴」計畫，前進第二站曼德勒市（Mandalay）。杜篤嫻等人自帶投影機進駐山丘上的小村莊，使用當地喇叭和白色毯子作為投影銀幕，就這樣築起一間電影院。

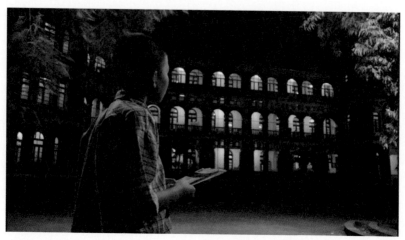
《仰光之夜》Yangon Night

2013 年開始,電影節踏上顛沛流離的「扎根之旅」。那一年因仰光寺廟遭政府關閉,影展輾轉來到商業影廳進行。杜篤嫻回憶,「那是一間非常老舊的影廳,被列為歷史遺跡。」怎料好景不常,隔年業者不願出租場地,電影節開始四處流浪。好不容易搬到一間小畫廊,館方卻在活動前夕取消租借,國際組織也暫停挹注資金。歷經一波三折,2015 年商業影廳倒閉,同意將空間出借影展使用,杜篤嫻一行人重新粉刷斑駁的內部、維修設備並加裝投影機和音響系統,電影節自此才找到安身立命之處。

同一時期,杜篤嫻和東南亞電影節合作,共同策劃了「S-Express Program」,這是由各個國家規劃一小時、總長六小時的電影單元,這些電影也會在其他電影節中放映。影展期間,主辦方也規劃了為期兩週的影像工作坊,內容涵蓋動畫及基礎電影。杜篤嫻發現曼德勒市有許多人熱衷動畫,卻苦無學習管道,於是自 2016 年起,她嘗試將影像工作坊擴大為教育計畫。然而,「獨立電影總擺脫不了業餘愛好的標籤,永遠和專業沾不上邊。」2016 年瓦堂電影節舉辦地點僅與主流電影製作

公司隔著一條街，主流電影圈對電影節卻仍不願一顧。杜篤嫻深諳要改善大環境，只靠夫妻兩人在大學兼課和影展放映仍力有未逮，必須要創造更多對話空間，因此開始在校外開設三個月的電影製作課程，邀請有志之士參加，並以小班教學來培育人才；杜篤嫻也從學校課堂中挑選四位學生加入，每月 FAMU 會指派一名教授至緬甸進行兩週的訓練，另外則由杜篤嫻、Thaiddhi 和當地的老師輪流負責授課。

回望這六年瓦堂電影節的策展經驗，杜篤嫻察覺他們仍需在劇情片上下功夫。因此，她將影像工作坊延長至三個月，課程主題沿用「電影與社會」（Film and Society Filmmaking Course），教學方面則以紀錄片和劇情片並重。她直言，若獨立電影成為主流產業，既無法反映真實情況，又與社群媒體脫節，創作者將淪為象牙塔裡的人，由此她也鼓勵學員們挖掘真實社會議題，並以劇情片為主要創作型態。

也因此，瓦堂電影節慢慢成為連結社會議題與民眾的橋樑，參與的觀眾以年輕人為主，也有一些長者慕紀錄片之名而來。過去，緬甸僅有政府宣傳形式的紀錄片，再加上政變時期影廳曾大規模遭破壞，導致長期以來電視與主流商業電影成為緬甸人唯一的休閒娛樂。網路平台的竄起分散了影像傳遞的管道，對於主流影視的厭倦以及紀錄片的好奇，也引領更多人走進瓦堂電影節。不過，杜篤嫻也感嘆，「為了舉辦影展和巡迴，不只放映場所難尋，長期入不敷出，只能做一年算一年。」雖然收到不少國際組織贊助，包含日本基金會、德國文化中心（歌德學院）、FAMU 電影學院，甚至還獲得捷克外交部的補助，但電影節團隊仍必須花去整年時間來籌措每年舉辦的經費。杜篤嫻透露，夫妻倆曾將結婚禮金全數投入籌劃電影節，丈夫 Thaiddhi 也自願上繳拍攝廣告的報酬，她的父母更是無條件支付策展團隊辦公室的租金──正是這些悉心灌溉，才讓瓦堂電影節得以苗壯、延續綠蔭。

電影審查壓迫下 蔓延的集體意識

電影分級制度是策劃獨立影展的另一棘手挑戰。杜篤嫻談到，「基本上每場活動都要事先申請許可，放映期間的電影也必須獲得審查機構的批准。」在 2011 年到 2015 年間，瓦堂電影節為了規避政府的內容審查，僅提交本地電影供電檢委員審閱，並向當局聲稱國際外語片是為教育計畫使用。但在 2016 年，電檢委員發現影展中有十二部影片沒有上呈，因此對杜篤嫻施壓，要求她寫信闡明電影節中放映的電影「對緬甸文化無害、也沒有指涉政治」。杜篤嫻表明會擔起放映影片之責，當局仍不肯善罷甘休；雙方一來一往修改了三次，最後杜篤嫻承諾明年會遞交所有放映電影，事情才告一段落。

2017 年，杜篤嫻依約呈交七十八部放映影片、各自拷貝十七份副檔交由電檢委員審查。審查委員對於多部電影議論紛紛，國際選片也不例外。其中一部新加坡電影《黃鳥》（A Yellow Bird），儘管內容觸及不同種族，但電檢委員卻只在意是否涉及性意涵、裸露或吸菸場景，規定他們在畫面上標註「吸菸有害身體健康」並刪除相關片段。首次遇到這種問題的杜篤嫻選擇以黑幕遮蓋未通過審核的畫面，然而此舉不但造成現場觀眾困惑且不知所措，更引起導演們對電檢制度怨聲載道。在各方建議下，主辦單位最終採用透明霧面的賽璐珞片來取代黑幕。

同年，瓦堂電影節最佳短片獎和新視界獎分別由動畫短片《立地成佛》（Thaa Shin Pyu，dir. Edo Vader，2017）和來自緬甸撣邦（Shan State）撣族導演的《環城列車》（Train，dir. Sai Kong Kham，2017）獲得。而最佳紀錄片獎得主《純愛紀事》（A Simple Love Story，dir. Can Dal，2017）是一部二十分鐘的紀錄短片，以 LGBT 族群在緬甸社會中的處境為題材。

談及電檢制度，杜篤嫻分享，《純愛記事》講述一對情侶相愛的故事，

卻遭到禁播；這是因為劇中主角是一名性別認同為男性的生理女性，和一名性別認同恰巧相反的生理男性。根據緬甸律法，同性戀是不被允許的。作為策展人，杜篤嫻挺身和電檢委員闡述選片的理念，可惜委員大多恪守成規，無法理解這樣的人物設定，即使片中沒有裸露畫面，仍被要求刪減最後一幕對白：「愛是有分性別的嗎？」對此，杜篤嫻和導演Can Dal 都不願妥協，堅持捍衛到底——即使無法在影展中放映，杜篤嫻仍將電影資訊放進節目冊，並在影展活動中加入有關審查制度和電影法的論壇。

電影節終會有落幕的時候，但從中凝聚的意識卻會持續發酵、蔓延。《純愛記事》雖然和瓦堂電影節擦肩而過，卻在法國文化協會的協助下，得以在緬甸仰光同志影展（&PROUD Yangon Pride LGBTIQ Film Festival）中重見天日。另一方面，杜篤嫻在 2018 年底開始推動《新電影法》修改草案，目前已送影業協會審閱，期望能帶領緬甸電影產業邁向下一個里程碑。

在瓦堂電影節創辦的七年間（2011–2018），緬甸不論是政治、經濟或社會都歷經重大轉變。杜篤嫻從電影拍攝起家，藉著參與工作坊收穫許多寶貴的策展經驗、創作能量和金援支持。她帶著替獨立電影工作者開疆闢土的初衷，不遺餘力地在影展策劃、教學培力上扎根。透過「巡迴影展」將電影帶出戲院、帶進緬甸各個城市村莊，跳脫時間和場地的限制後，她也期許緬甸獨立電影繼續披荊斬棘。於杜篤嫻而言，電影節是一種投石問路的過程，正是在這些不斷交互拋擲的問題之中嘗試溝通理解，心中擘劃的藍圖才得以慢慢實踐。

（本文內容整理自 2018 年東南亞獨立電影論壇「一部電影，一個旅程 2——關於東南亞電影的五個提問」，FAMU-Wathann 電影學院學生所拍攝《仰光之夜》映後座談，由緬甸導演、獨立影展策展人杜篤嫻主談，影展策展人、藝術總監郭敏容主持。）

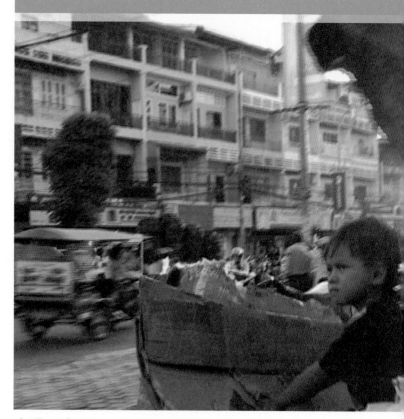

《不懂 ABC》 *Don't Know Much about ABC*，2017

How are young filmmakers in Cambodia, developing their talent and skills?

講者／嘉索畢 Chea Sopheap（波法娜影音檔案中心總監）
翻譯、整理／黃書慧

嘉索畢 Chea Sopheap

柬埔寨歷史學者,高棉大學(Khmerak University)歷
史文學碩士,自 2008 年起加入波法娜影音檔案中心
(Bophana Audiovisual Resource Center)擔任檔案修復
及管理員,協助策劃文化藝術展、影像人才培訓工作坊、
放映活動及電影節。目前為波法娜中心執行總監。

1970 年代是柬埔寨動盪不安的時代。在赤柬政權下，將近二百萬柬埔寨人喪失性命，佔了當時國家人口的四分之一，其中遭到屠殺的多是知識分子。1979 年赤柬下台，柬埔寨旋即進入內戰，赤柬殘餘勢力退守北方，持續和政府對抗，直到 1998 年才結束。

對當代柬埔寨人來說，赤柬浩劫不過是四十年前的記憶，暴政遺留下的夢魘至今仍籠罩著柬埔寨社會。1975 至 1979 年間，除了加害者，幾乎無人倖免於極權的高壓統治。從未經歷壓迫的人們或許很難理解，「展望未來」對一代柬埔寨人來說是艱難的課題。波法娜影音檔案中心（Bophana Audiovisual Resource Center，以下稱波法娜中心），抱持正視歷史、保存記憶的理念，透過青年影像工作者培力，將歷史記憶傳遞給年輕世代。

從檔案管理員、分析研究員到如今擔任執行總監，嘉索畢是波法娜中心團隊重要的一員；曾在創始人潘禮德（Rithy Panh）身邊工作，執行各項檔案重建、影像修復和策展計畫的他，見證也陪伴波法娜中心成長為當今柬埔寨最具影響力的影像工作者培訓基地。

重建失落的國家／電影歷史

波法娜中心的創始人潘禮德是柬埔寨重要的導演。曾親歷赤柬大屠殺的他，認為沒有歷史記憶的國家，是停滯不前的。柬埔寨也曾擁有輝煌的電影史——早在赤柬掌權以前的 1960 至 1970 年代，時任國王西哈努克打造了蓬勃的電影產業，柬埔寨電影在泰國、新加坡及世界各地放映，這些電影描繪了柬埔寨美好的一面，深受觀眾喜愛，也記錄戰前在現代化下充滿活力的柬埔寨。如同許多熱愛電影的人，潘禮德堅信影像是強而有力的敘事媒介，能不流於說教，讓年輕世代重新認識柬埔寨的歷史，也回溯赤柬前幾乎消失殆盡的光影故事；也因而創辦了波法娜中心，希望能透過影像將歷史保留下來。

成立初期經費不穩定，波法娜中心進而發展出兩種培訓方式：拍攝現場實習和長期訓練課程。如果經費充足，中心會辦理定期培訓課程，聘請國內外聲音技術、攝影或導演等專業師資授課，並全程引導學員們完成作品，反之則以實作方式，讓學員跟著館內紀錄片工作團隊到拍攝現場實習，而每年必定會有至少三次讓學員現場實作的機會。

潘禮德是波法娜中心影像工作者培力計畫的主要導師。經常於世界各地移動的他，由助理嘉索畢協助擠出空檔，在短暫停留柬埔寨的時間內，帶領密集而緊湊的課程：白天是電影理論，晚間則是實作課程，必須外出練習拍攝。隔天將拍攝到的素材透過大銀幕播放，由導師帶領學員進行分析討論，引導學員們學習影像串接敘事，啟發更多說故事的方式，再繼續進行實作拍攝練習。

除了理論與實作交互培訓，波法娜中心亦關注紀錄片拍攝倫理。在決定紀錄對象、正式進行拍攝前，學員們都需充分了解被攝者，因此充足而嚴謹的田野踏訪是不可或缺的，這也是潘禮德的拍片原則。對他來說，電影並非僅是陳述故事，拍攝團隊也不僅是工作人員；與被攝者及工作團隊建立夥伴關係，共同完成一部作品，是波法娜中心至今奉行的信念。

影像映照的社會真實

根據經費來源設計影像製作課程內容，也是嘉索畢在波法娜中心的工作之一。他坦言，大部分提供經費的贊助者都有其希冀推動的議程，例如職業培訓。而一般公開徵選都會收到上百件申請，因此需因應經費規模，由評審委員從中挑選有潛力的學員。入選的學員在完成培訓後，將會如贊助單位所期望的，順利進入柬埔寨或其他地區的影視製作行業工作。許多在學員受訓期間就已被本地電視台或劇組列為未來公司的錄取人選。

當然波法娜中心的目標不止於就業訓練，而是善用拮据的經費，在有限資源下培力出能與社會連結的影像工作者。第一個影像計畫——「一美元計畫」（One Dollar Project），開啟影像創作和公共議題對話的路徑。此計畫鼓勵學員們透過影像敘事，記錄生活在貧窮線下的柬埔寨家庭，喚起社會和政府對赤貧階層的意識和關懷，進而呈現社會的真實。《不懂 ABC》（*Don't Know Much about ABC*，2017），正是導演索臣拉朵（Sok Chanrado）及農帕尼（Norm Phanith）從「一美元計畫」發展而出的作品，電影中以細膩的特寫鏡頭，描繪金邊無家者的生活。

《不懂 ABC》裡描述一無所有的父親，為了孩子竭盡所能和生活搏鬥，努力想要讓小孩獲得受教育的機會，以擁有具展望的未來。戰亂造成許多柬埔寨人民失去受教機會，甚至沒有能力計算自己的實際年齡；嘉索畢談到，自己出身的村莊，也只有兩個人得以持續至大學升學。影片呈現的社會階級和貧窮現象，正是當代柬埔寨面對的急迫議題。在《不懂ABC》拍攝過程中，劇組和被攝人物進行非常多的討論，他們有許多和赤柬相關的切身經歷，但兩位導演選擇不直接呈現，因為對柬埔寨觀眾來說，這樣的故事線背後的語境已經再清楚不過：赤柬政權所遺留下的傷痕，正深深刻印在柬埔寨人民身上。

當代柬埔寨電影和紀錄片在敘事上，常直接或間接地反映創作者在赤柬政權或內戰時期的親身經驗。然而未經歷過戰爭的年輕世代，相對擁有更平靜美好的生活，這些生活在「太平盛世」的年輕創作者們，是否會發展出另一種敘事？對嘉索畢來說，這是難以回應的問題：「當然相較赤柬時代，我們現在的生活相當好，然而對比其他國家，我可說不上來……」

戰後，國際救援與外資紛紛挺進柬埔寨，隨之而來的是社會改變的劇烈陣痛。就在本場次論壇進行當下，中國正於東南亞許多國家大舉投資，柬埔寨也毫不例外。對柬埔寨來說，中國的角色就像是「老大哥」一

樣，許多大型基礎建設和發展計畫都源自中資，這也加劇柬埔寨社會對未來的不確定性。嘉索畢坦言：「我們不知道這些發展最後會帶來什麼影響。」

轉型正義路上的藝術創作及影像製作

作為遭遇創傷的國度，柬埔寨還有轉型正義的漫漫長路，當中藝術和教育扮演了非常吃重的角色。面對國家的傷痛記憶，政府和民間機構相互合作，推動許多歷史回訪計畫，例如位於金邊的吐斯廉屠殺博物館（Tuol Sleng Genocide Museum）──這個在赤柬時代由學校改建而成的集中營中，曾處決了兩萬多名知識份子。透過和波法娜中心合作，博物館將館內收藏的大量赤柬檔案和影像資料，整理、建檔並設計成可供年輕世代學習歷史的教材。而目前最具權威的赤柬歷史研究機構柬埔寨文史中心（Documentation Center of Cambodia），也以其大量的學術文獻提供影像創作者們完善的資料和素材。這些史料透過文字、影像、聲音和藝術創作的再現，輔以教育部門的推廣，以多元媒體成為人們了解赤柬及戰前歷史的有效學習工具。

除了上述學術機構，波法娜中心也和民間藝術、文化組織合作，例如柬埔寨生活藝術中心（Cambodian Living Arts）藉由策展，致力保存、復興柬埔寨文化和表演藝術；索菲琳藝術舞集（Sophiline Arts Ensemble）以傳統宮廷舞為基底，經過田野尋訪，搜集赤柬時期被迫婚的女性故事，並將口述歷史故事和時代記憶轉譯為肢體表演藝術；柬埔寨跨文化心理社會學組織（Transcultural Psychosocial Organization，簡稱 TPO）則替戰後遭受創傷後壓力症候群問題困擾的受害者們提供協助。作為影像藝術文化復興的倡議者，波法娜中心場館每個月也舉辦不同主題展覽，像是畫展、攝影展、影像裝置展等，邀請學生族群及民眾參與。許多當代知名的柬埔寨藝術家如藝術攝影師金哈（Kim Hak）、莫雷米薩（Mak Remissa）及藝術家梁實崗（Leang Seckon）等，都曾

在波法娜中心展出作品。

嘉索畢特別提到，柬埔寨並沒有電影學校，因此在各種大大小小提供影像培訓課程的教育組織中，波法娜中心可說是最具影響力的機構；從持續籌辦的工作坊中，也發掘並栽培了許多具潛力的年輕影像工作者。如今柬埔寨也陸續出現更多影像人才培訓場域，像是柬裔法籍導演周戴維——其祖父是 1960 至 1970 年代重要的電影監製萬嘉安（Van Chann）——就和友人們共同成立了獨立電影工作室「Anti-Archive」，更透過電影工作坊與年輕人分享知識，培育了許多優秀的青年導演。而另一個機構則是柬埔寨的國家傳播媒體部，專門培訓年輕人參與新聞採訪、寫作及影音報導，近期也逐漸轉型為影像紀錄，孕育出許多紀實影像工作者。

波法娜中心及年輕的創作者們，在有限的資源下，秉持著熱情及毅力，相互支持，在共同記錄歷史傷痛和故事之餘，更回望、銜接並保存赤柬前曾經被迫斷裂的記憶，準備傳遞給下一個世代，建立更清晰的未來。

（本文內容整理自 2018 年東南亞獨立電影論壇「一部電影，一個旅程 2——關於東南亞電影的五個提問」，導演索臣拉朵及農帕尼所拍攝《不懂 ABC》映後座談，由波法娜影音檔案中心總監嘉索畢主談、國立政治大學傳播學院教授郭力昕主持。）

泰國：獨立電影怎麼拍？

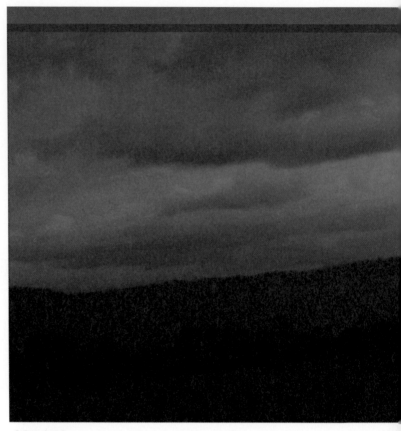

《雅園幽靈》*Graceland*，2006

How are independent films in Thailand produced today?

講者／阿諾查・蘇維查康彭 Anocha Suwichakornpong（泰國獨立電影導演）
翻譯、整理／易淳敏

阿諾查・蘇維查康彭 Anocha Suwichakornpong

畢業於美國哥倫比亞大學電影碩士學程,是泰國當代最受矚目的導演之一。畢業作品《雅園幽靈》(2006)為首部入選坎城影展的泰國短片;長片《看似平凡的故事》榮獲金馬影展奈派克獎、鹿特丹影展金虎獎,阿諾查也因《生命宛如幽暗長河》獲頒香港亞洲新導演獎,及「泰國電影金天鵝獎」之最佳導演、剪輯及影片獎項。2017 年她與導演Visra Vichit-Vadakan 及艾狄雅・阿薩拉(Aditya Assarat)共同成立 Purin Pictures 基金會,支持東南亞獨立電影創作。

泰國導演阿諾查·蘇維查康彭曾赴美接受電影訓練，而後活躍於國際影壇。2006 年，她完成首部短片創作《雅園幽靈》（*Graceland*），不但一舉入選坎城影展（Cannes Film Festival），也開啟日後電影工作的大門。阿諾查坦言，當初進入電影學院只是單純想要知道怎麼拍電影，不曾想過會以此為生涯志向。儘管獨立電影在泰國仍有成長空間，幸而一路有「同道中人」互助合作，讓她不僅得以嘗試在電影編導中注入實驗性元素，也擔任同業的電影製片，甚至創立 Purin Pictures 基金會替東南亞獨立電影撐一支傘。

當年，阿諾查還是紐約電影學院的學生，在泰國沒有電影製作背景，在美國也缺乏人脈抱注資金或人力。幸運的是，她在假期返國期間因緣際會認識了泰國新浪潮導演艾狄雅·阿薩拉。透過他的居中牽線，阿諾查順利籌組電影製作團隊。曾在美國生活三、四年，阿諾查自認對美國社會了解還不夠深入。「如果要拍電影，必須要與角色和社會背景產生共鳴」，這也是為什麼她決定回泰國。「如果這部電影沒有對外放映過，也沒有被觀眾看見，那我也不會繼續堅持這條路。」《雅園幽靈》之於身為導演的阿諾查是一個重要的轉捩點，儘管就影展而言，這部電影並不是很成功，但她仍努力推廣電影，將內容賣給澳洲頻道。

泰國獨立電影圈最美的風景：「同道中人」

2006、2007 年之際，泰國獨立電影圈剛破土，隨著產業慢慢扎根壯大，電影工作者也開始能更快打入圈子、拓展人脈。在片場系統（studio system）[1] 裡，導演通常會收到一份劇本，剩下的事務或決定全由製片打點；而在獨立電影產業裡，大部分導演則身兼製作，除了要包辦美學和製作過程，同時也得兼顧管理和行政。因此，獨立電影圈裡「很少

1. 以工業化和商業化方式進行電影文化產品及拍攝服務的生產場所或再製系統。

人會只做一件事」，通常也必須仰賴行之有年的「互助文化」。這是因為獨立電影製作往往不容易從當地文化部及公家單位獲取補助，再加上放映場域和商業發行的限制，導致早期獨立電影幾乎只能倚靠團隊自費、電影節的資金供養，以及同業間的合作。在這種文化之下，每個人各司其職，相互提供拍攝上的資金支援、技術協助，甚至出演要角或客串等。阿諾查坦言，「我從製片起家，因為我也想要幫助負責剪接的朋友。」正是這樣的不吝給予和默契，讓一群電影人在大片荒漠中共同凝聚起一小片清新快意的綠洲。

對這些電影人而言，電影節不僅是資金來源、放映管道，也開啟獨立電影和閱聽眾的對話空間，更是培育理想的土壤。「當作品跟著電影節巡迴時，我們也跟著電影一起旅行。」電影節是阿諾查早期拍片生涯中不可或缺的媒介，她曾參加荷蘭鹿特丹電影節、南韓釜山影展，和觀眾對話交流之餘，也結識許多懷抱理想的東南亞電影工作者；「你會在不同的電影節中和同樣的人相遇」，而人際網絡也就這樣慢慢編織起來。

青年影像培力計畫 將新銳導演推上世界舞台

繼《雅園幽靈》之後，阿諾查為繼續拍攝劇情片《看似平凡的故事》（*Mundane History*，2009），積極爭取國際影展補助。與此同時，她開始思考或許自己也能擔綱製片。阿諾查在曼谷創辦製作公司 Electric Eel Films，製作韓裔美籍新銳導演喬許・金（Josh Kim）的電影《戀戀棋盤》（*How to Win at Checkers (Every Time)*，2015）。由於內容碰觸泰國社會和徵兵制度，阿諾查不僅針對電影拍攝角度等給予技術支援，也提供文化層面和用字遣詞的建議。隨後，她受邀至新加坡國際電影節（Singapore International Film Festival）舉辦的東南亞劇本工作坊（Southeast Asia Fiction Film Lab，簡稱 SEAFIC），指導年輕電影工作者。

《雅園幽靈》Graceland

2017年，阿諾查於泰國成立 Purin Pictures 基金會，資助缺乏政府扶助的東南亞創作者。以一年兩季提供三種資助計畫，分別為電影製作、後期製作和電影相關活動。起初，基金會沒有對外徵件，而是自行尋找資助對象。第一個資助的計畫是印尼電影《瑪莉娜之殺人四幕》（*Marlina the Murderer in Four Acts*，dir. Mouly Surya，2017），該片也入選了 2017 年的坎城影展。於是，他們意識到擴大基金會之必要，並在一年後開始向所有東南亞地區的創作者敞開大門。第一季 Purin 基金會提撥三、四筆補助款，支持菲律賓、越南、泰國和馬來西亞的劇情長片製作；此外，也提供泰國短片與錄像藝術節（Thai Short Film Video Festival）獎金、扶持東南亞短片節（SeaShorts Film Festival）、贊助泰國曼谷一系列實驗片放映，將新銳導演帶向世界。

「如果資助計畫僅限於泰國，其實有點可惜，意義也不大。」阿諾查慶幸自己能夠站在「給予者」的角度，連結東南亞獨立電影圈、支持電影創作也贊助相關活動。雖然泰國與東南亞地區鄰國使用不同語言，但是

在藝術文化、美食和生活方式上卻有著相去不遠的同質性。「透過參與他人電影，亦能從中觀照自己。」阿諾查認為，這是作為一個導演的未竟之志，而基金會就成為她和志同道合的朋友的基地，帶著為電影製片建立網絡的願景，踏上實踐的旅程。

數位轉型浪潮下 獨立電影發行擱淺

在泰國，不但沒有專門放映本地獨立電影的管道，少數二至三間獨立電影片商也只發行外語片。這些片商對獨立電影興趣缺缺，在乎利益更大於電影的「獨立性」。如何讓電影在有限通路下觸及更多觀眾，是阿諾查目前面臨最棘手的挑戰。「身為電影製片，獨自發行電影是非常困苦的工作。」將電影上傳網路公開，或許能大幅增加曝光機會，但電影工作者要以此維生相當困難；影廳經營者掌握了獨立電影的生殺大權，即使已經談妥版權、放映檔期，也極有可能在未被告知的情況下，安排冷門場次放映（一天／一週一場）或每日更改電影放映時間。

阿諾查的劇情片曾在當地商業影廳上映，雖然放映場次屈指可數，她仍積極與觀眾交流，為保障品質甚至親自帶著 DCP（Digital Cinema Package）[2] 到電影院。阿諾查強調，拍電影不單是為了參加電影節，將電影推廣出去才更是努力的重點。此外，面對電影數位轉型的威脅、影音串流平台的競逐，Netflix、HBO 和東南亞影音串流龍頭 Iflix 爭相收購或委任泰國第一大電影製作公司 GDH 產製內容。

這波轉型是否會替獨立電影另闢蹊徑，是電影工作者正在嘗試的理解與探問。舉例而言，HBO 之所以會找上門來，委任印尼電影製作人喬可·

2. Digital Cinema Package，數位電影封包，外表長得很像電腦硬碟，內容則是加密過的影片檔案，能支援解析度 4K 的畫質。DCP 能確保每次播放的檔案品質一致，不像膠卷或光碟片容易在多次放映後損壞。

安華（Joko Anwar）製作系列鬼片，是因為東南亞以拍攝恐怖電影聞名。然而，若不是這個類別的電影製作，是否還有機會把電影推上串流平台，阿諾查則持保留態度。

「讓高牆倒下吧」 獨立電影圈凝聚跨域力量

泰國獨立電影在互助文化與電影節的扶植下，歷經轉變也帶來新的展望；然而，父權文化的桎梏與電檢制度的囹圄仍無所不在。阿諾查坦言，剛進電影產業時，並未特別留意身邊是否總是被男性圍繞。數年後，她意識到片場以男性支配，產業性別比的失衡是亟需改變的現況。縱使泰國獨立電影圈裡有女性的一席之地，但是女性導演經常拍完一部電影就消聲匿跡，更不用說女性剪接師、攝影師的處境。當年，阿諾查的劇組人員裡僅不到三分之一的女性，但其他人來訪時卻常驚呼「太多女人」。有感於女性主義在泰國仍備受爭議，她決心從自身做起、扭轉業界風氣，盡力雇用更多女性工作人員。

另一隻壓制泰國獨立電影的手，則來自 2009 年開始實施的電影分級制度。看似公正標準的分級，實際暗藏「內容審查」的意圖。阿諾查第一部電影《看似平凡的故事》發行時，僅因其中一幕演員正面全裸的畫面，被泰國政府認定「二十歲以上才能入場」。第二部長片《生命宛如幽暗長河》（*By the Time It Gets Dark*，2016）也因內容觸及1976 年泰國法政大學屠殺事件，公開放映後遭政府勒令禁播一個月。由此也可看出泰國政府之於獨立電影圈的態度，往往以電影審查之名，行壓迫之實。

儘管泰國獨立電影仍有未竟之處，阿諾查認為從東南亞出發的跨域合作正在發生，這是一個很好的開端。而今泰國獨立電影產業在互助文化下，除了繼續培植東南亞獨立電影創作，也和台灣獨立電影圈建立網絡、搭起橋樑，期望未來能有更強大的連結。

（本文內容整理自 2018 年東南亞獨立電影論壇「一部電影，一個旅程 2——關於東南亞電影的五個提問」，導演阿諾查．蘇維查康彭所拍攝《雅園幽靈》映後座談，由本片導演阿諾查．蘇維查康彭主談、國立政治大學傳播學院訪問學者 Thomas Barker 主持。）

越南：大學電影課怎麼教？

《當我二十歲》When I'm 20，2006

In Vietnam, what approaches are used to teach film in universities?

講者／潘燈貽 Phan Dang Di（越南獨立電影導演）
翻譯、整理／易淳敏

潘燈貽 Phan Dang Di

畢業於越南國立河內戲劇與電影學院，隨後任職國家電影審查部門長達六年。辭職後投入獨立電影創作，2006年完成自編自導的短片《當我二十歲》，並於2008年成為首部入圍威尼斯影展的越南電影。2010年他自編自導首部劇情長片《紅蘋果的慾望》，並擔任製片，入選第六十三屆坎城影展國際影評人週，並獲得多項殊榮。自2013年起，潘燈貽等人創立「秋日大會」，資助年輕影像工作者與獨立製片。

早年，越南電影是政府宣傳的工具，不論是紀錄片或劇情片，都難逃電影審查的制約；直到 1986 年越南實施經濟改革，由國營體制轉為市場經濟，進而替越南電影帶來更多嶄新視角及議題領域。2006 年，越南知名導演潘燈貽完成首部自編自導的短片──《當我二十歲》（When I'm 20）。電影透過日常生活的物品隱喻傳統窠臼、越南女性的壓抑以及年輕世代對於個人慾望的探求。

1994 年潘燈貽進入電影學校就讀，在電影短片課程中產出《當我二十歲》的劇本，後來成為他的畢業製作。電影透過大膽的鏡頭語言呈現年輕男女的情感關係及變化。片中女主角正值二十多歲，心思細膩複雜，同時兼具活力、勇敢、敏感與脆弱。潘燈貽身為成年男性導演，為了精準呈現劇中人物設定，不僅邀請了曾在河內電影學校接受訓練的專業演員擔綱女主角，劇組更在電影開拍前進行了兩個多月的彩排與練習；導演仔細揣摩並引導演員，只為求最後在神情詮釋或情緒琢磨都恰到好處。

如今回頭咀嚼當年創作，潘燈貽除了點出拍攝手法的不純熟，也坦言像這樣結構清晰、有明確結尾的腳本設定，帶有學生時期的青澀。他在電影中借物敘事，運用象徵性元素，諸如水、戀人之間的粉紅撲滿，以及舊時越南鄉村婚禮節慶時分送給賓客的鳳凰造型檳榔等。他笑稱現在的自己或許不會再安排相同的素材和橋段，但對於當時將之視為最後一次拍攝電影的潘燈貽而言，這些走過的痕跡依然淬煉出珍貴的養分。

從電影審查員到獨立電影導演
潘燈貽以「情慾」作為敲門磚

越南的電影審查制度相當嚴格，每部電影在院線上映前，都會先送審查部門檢視，刪減有關政治話題或腥羶色畫面。潘燈貽曾任職於越南政府機構的電影部門，負責審查電影劇本。因此，他很清楚什麼題材會被審查禁止，也深諳哪些畫面一定會被刪減。礙於所處環境，他並沒有選擇

公然挑戰體制，反而著手撰寫電影腳本，順利獲得海外基金會贊助資金。「這讓我第一次有機會拍攝自己想拍的電影。」有了國外資金贊助，潘燈貽推開電影製作的大門，並選擇「情慾」類型作為敲門磚——這是幾乎所有越南影像製作人都避諱觸碰的敏感議題。潘燈貽一心想把握這個千載難逢的好機會，實踐自己想做的事。因此，儘管《當我二十歲》的內容與政治無關，這部電影仍因涉及情慾，受到政府審查甚至禁播。

事實上，電影中不只有情慾場景，也提及越南共產黨當權時期，呈現了越南世代斷層的面貌。越南是當今全球最「年輕」的國家，平均年齡約三十歲。中生代的消失必須歸咎於讓許多年輕生命葬身戰場的越戰。因此，電影中的年輕女孩代表了越南新的世代，他們不關心歷史，只在意滿足身而為人的慾望。

越南電影教育替年輕世代築夢
「秋日大會」串連國內外影人交流

談及越南電影教育，河內電影戲劇學院（Hanoi Academy of Theatre and Cinema）和俄羅斯格拉希莫夫電影學院（All-Russian State Institute of Cinematography named after S. A. Gerasimov，簡稱 VGIK）及莫斯科國際電影節有著深厚的淵源。格拉希莫夫電影學院是由俄羅斯共產主義革命家列寧出資創立，著名的俄國導演如 Sergei Eisenstein 等人皆畢業於此。由於越南電影教育的大部分授課教師皆自蘇聯、東歐國家學成歸國，因而長期以來承襲了蘇聯電影教育制度。蘇聯政府隨著電影製作技術及資源的提升，更將整個電影教育體系視為國家政令宣傳的工具。

1994 年潘燈貽進入電影學校就讀時，電影教育仍奉蘇聯教育體系為圭臬。然而，缺乏導師型電影以及新的電影路徑，使得越南電影教育逐漸過時，面臨危機與挑戰。二十世紀末蘇聯及東歐共產主義瓦解，越南電影教育也隨之萌生劃時代的轉機：在美國福特基金會（Ford

《當我二十歲》*When I'm 20*

Foundation）的支持下，越南影像教育者首次接觸美國的電影體系。

越南電影學院每日會在課堂中放映電影供學生學習與剖析；而當時的放映類型從過去的蘇聯、東歐電影，轉為好萊塢鉅片以及台灣、南韓和中國的藝術電影。在網路的相輔相成下，年輕世代能夠更輕易的與世界接軌，藉由開放管道接觸不同類型的電影。以往，若想參加校園影像競賽，學生必須以 35 釐米、影格率 60 幀的規格拍攝。隨著類比電影走入歷史，越南電影學校也更聚焦於數位電影拍攝。

與此同時，潘燈貽執教五年的越南國立大學電影學院發起了一項研究計畫，他們實施一套獨特新穎的電影教學法，吸引約一百位主動積極的影像創作人和編劇加入，開創電影產業和教育新契機。潘燈貽因此結識南韓知名導演及釜山影展策展人。2007 年，潘燈貽首度受邀參加南韓釜山影展，並放映 2010 年完成的作品——《小畢，別怕！》（又譯《紅蘋果的滋味》，*Bi, Don't Be Afraid*）。該片入選第六十三屆坎城影展，

《小畢，別怕！》Bi, Don't Be Afraid，2010

也締造了潘燈貽電影製作生涯的高峰。

相較於大多數影像工作者，潘燈貽有感於自己有機會出國深造、獲得海外資金挹注的幸運，便希冀自己能為越南電影產業撐出一點空間。2013年他和多位年輕影像工作者創立「秋日大會」——這是一場國際性獨立

電影盛會，活動全程以英文進行，並邀請台灣、南韓、東南亞各國的電影人帶領工作坊，分享獨立製片、表演方法以及電影發展趨勢。在越南拍攝電影是一條漫漫長路，除了結構制度缺乏彈性、資金籌措經常碰壁外，整體產業之於女性、LGBT 及原住民影像工作者，仍是未臻完善的空間。對此，潘燈貽等人努力促進不同族群間的溝通理解，2017 年秋日大會邀請泰國導演阿諾查‧蘇維查康彭（Anocha Suwichakornpong）演講，安排女性影人小組討論，並策劃 LGBT 電影單元。迄今，秋日大會串連各國影像工作者與夢想當導演的越南年輕人，替他們創造機會並培養專業能力。

數位轉型下被電影審查箝制的越南影業

2005 年潘燈貽在外資支持下拍攝《當我二十歲》，並入選 2008 年威尼斯影展（Venice International Film Festival）主要競賽。當時越南政府並不允許私人電影公司拍攝，即便有基金會的支持，電影版權和腳本仍由越南電影協會持有；因此獲邀參加威尼斯影展後，儘管潘燈貽想刪除片中聲音品質較差的畫面、置換重新製作的片段，政府卻不允許他這麼做。

也是在這個時期，不少越南影像工作者學成返國，帶著創新思維替越南影業注入新血。即便電影拍攝已從 35 釐米進階成數位系統，越南電影產業仍力有未逮——上下游不完整、進而無法產出大型商業電影製作，更不用說與外國競爭。在新思潮的浸淫下，電影產業漸漸向民眾敞開大門，越南影像工作者總算能夠實踐自己想拍的電影。

儘管電影產業正經歷數位轉型，獨立電影依然踽踽獨行；相對於越南政府資助的電影，或是國內資本家贊助的電影都必須含有政治宣傳，越南獨立電影大多仰賴法國國家電影中心（Centre national de la cinématographie，簡稱 CNC）支持、或與法國製片公司合作。為了自由創作電影，同時享有更好的拍攝環境和資源，潘燈貽設法籌措資金、

甚至選擇將自己的電影創作帶至法國。

就創作、籌資與放映層面而言，越南電影產業面臨著不少困境。潘燈貽坦言最大問題還是電影審查制度。它限制了創作者求新求變的自由，也禁錮了靈感激盪的空間。曾在電影部門工作的經驗使得潘燈貽對於審查規範瞭若指掌，他也建議影像工作者製作數個不同的電影版本以應付政府審查；因為，「只要你越了解這個系統如何操作，你就越能盡情實踐想做的事。」潘燈貽在秋日大會中也以自身經驗為例分享：「雖然越南受到電影法的制約，但只要出了境外，內容審查的手就無法伸向你。」身處數位時代，影像資訊能夠透過網路快速擴散，因此潘燈貽也鼓勵影像工作者將電影創作傳遞到海外，面對政府禁播及審查制度繞道而行。

過去，越南有幾個由國外組織或個人建立的影廳，專門放映藝術、獨立電影。不同類型的創作也如雨後春筍般萌芽，電影產能越趨豐沛。然而，隨著放映場域的消失，獨立電影面臨放映空間不足的困境。回歸電影拍攝的初衷，是為了讓更多觀眾看見，透過電影「大聲唱自由」。潘燈貽認為影像工作者必須清楚知道拍攝目的，若希望電影被更多觀眾看見，就必須免費供大眾自由觀看，例如透過網路分享電影。倘若電影製片人想在影廳放映、並藉此獲利，就得設法通過政府的電影審查。他坦言，「這很兩難，取決於你想要什麼。」

（本文內容整理自 2018 年東南亞獨立電影論壇「一部電影，一個旅程 2 —— 關於東南亞電影的五個提問」，導演潘燈貽所拍攝《當我二十歲》映後座談，由本片導演潘燈貽主談、國立政治大學傳播學院教授陳儒修主持。）

寮
國
：
電
檢
如
何
裁
剪
同
志
題
材
？

《愛情至上》 *Noy - Above It All*，2016

How does a filmmaker in Laos handle the challenge of censorship, especially with sensitive topics such as LGBTQ issues?

講者／阿尼塞・奇歐拉 Anysay Keola（寮國獨立電影導演）
翻譯、整理／黃書慧

阿尼塞·奇歐拉 Anysay Keola

影像工作者，身兼製片、編劇以及導演，畢業於澳洲莫納
什大學及泰國朱拉隆功大學影像藝術碩士。與多位影像工
作者共同創辦「寮國新浪潮電影製作」。2016 年，劇情
片《愛情至上》成為首部通過寮國電檢制度審查的同志題
材電影。最新作品《湄公 2030》（2020）邀請五國新生
代導演合製，以不同民族視角、文化背景與攝影風格拍
攝。

1975 年，社會主義寮國人民革命黨取得政權、開始控制媒體，規定電影必須擔負教育人民的重要角色，並協助政府傳遞新政策。自此，電影成為寮國政府的宣傳工具，相關產業越發凋零，電影工作者所遵循的規範也演變為當今寮國電影的審查制度。1980 年代進入錄影帶時代後，人們多半待在家裡看來自泰國的肥皂劇、通俗劇，導致寮國失去了本土電影製作的能力；縱使 1990 年代寮國經濟開始開放，但卻有整整一個世代的寮國人失去了電影文化。

2011 年，在曼谷學習電影的寮國青年阿尼塞・奇歐拉和一群愛好電影的影像工作者朋友們，決心為荒漠般的寮國電影產業重新注入新生命。他們以共同合作的方式，成立「寮國新浪潮電影製作」（Lao New Wave Cinema Productions），觸碰社會議題與禁忌，挑戰電檢與審查制度，為寮國觀眾引介新的影像敘事方式。

被刪剪的真實

繼《地平線際》（At the Horizon，2011）後，阿尼塞個人執導的第二部長片《愛情至上》（Noy - Above All，2016）以兩條故事線為軸，描述兩位來自不同社會階層、族群和性向，卻擁有相同名字的主角 Noy，分別追求自由和愛情的歷程；並透過兩位人物，寫下了當代寮國社會的縮影。《愛情至上》是一部公益電影，當時國際非政府組織樂施會（Oxfam）計畫在寮國推廣性別平權，寮國新浪潮電影製作申請並獲得經費，開始深入研調寮國的性別及 LGBTQ 議題。寮國並沒有針對 LGBTQ 群體的嚴刑峻法，反而因為受泰國媒體影響，社會普遍對 LGBTQ 族群相當開放；但回歸到家庭層面，同志族群要面對的壓力仍然非常巨大——阿尼塞舉例闡明寮國社會對同志族群的態度：只要自己的親人不是同志，人們對同志就沒有任何意見。

起初，阿尼塞想拍一部類似王家衛的《春光乍洩》這樣描繪愛情而無關

性別的電影。然而在國家嚴格的電檢制度下，劇本被審查當局否決了好幾次，理由是觸及太多的男同志情節與不被允許的裸露場景；最後阿尼塞做出妥協，改以家庭角度來談同志議題，帶出寮國同志族群的處境，也成了寮國首部 LGBTQ 電影。

影片的另一條故事線觸探寮國境內的赫蒙（Hmong）少數族群議題，赫蒙族語首次在電影中出現。越戰與寮國內戰期間，美國召集高山族群赫蒙人對抗越南共產黨與寮國的社會主義政權；寮國獨立以後，赫蒙族在寮國飽受歧視。因赫蒙族與寮國平地族群的敏感關係，製作團隊得再三和電影審查當局確認哪些劇情可被接受，哪些會被刪剪。《愛情至上》上映後，阿尼塞另一位影像工作者友人曾以紀錄片形式拍攝一位到永珍工作的赫蒙族女孩，然而影片最後遭到禁映，原因是主角在紀錄片中提及來到首都工作的赫蒙族女性多數從事性工作。這也顯示了政府當局無視於紀錄片所呈現出來的真實現象，寧願讓社會噤聲以避開可能產生的漣漪效應。

寮國的審查制度沒有明確規範，政府對於媒體和社會採用約定俗成的觀點檢視，以避免寮文化及國家政策起衝突。這樣的檢視基準極其廣泛，不受政府歡迎之事物都會被禁止；多半時候是基於個人判斷，而非來自審查委員會的裁決。面對無法可循的電檢制度，寮國新浪潮電影製作在面對禁映時，最好的方法是保持靈活並做出變通，避免正面對抗而遭到立刻否決。在和電檢制度打交道的同時，年輕的寮國影像工作者們也奮力重振歷經近三十年斷層的寮國電影產業，試圖為當地觀眾打開「新」的觀影視界。

肥皂劇泡泡下泛起新浪潮漣漪

不巧，鄰國泰國擁有強大的娛樂產業，是東南亞媒體的領頭羊；而因為文化及語言相近，許多寮國人都是看泰國節目長大。電視的黃金時段以

泰國電視劇為主，冷門時段才是寮國自製節目，自製節目的收視率低迷也導致劇組投入節目製作的意願降低，長期下來形成了電視節目品質低下的惡性循環。

至於電影產業，寮國全國僅有三家電影院，其中兩家在首都永珍，放映好萊塢賣座鉅片如動作片、英雄片、漫威電影等，以及泰國電影。面對泰國影視產業壓倒性的影響，寮國電影顯得更窘迫。當泰國電影越出色，寮國電影也就越難取得當地觀眾的注意。但阿尼塞認為無論如何，人們還是會希望在螢幕上聽見自己的語言，若還是一部優秀的電影就再好不過。於是，寮國新浪潮電影製作就這樣在嘗試戳破肥皂劇泡泡的企圖下而生。

成立於 2011 年的寮國新浪潮電影製作是個影像工作者合作社。大部分成員都和阿尼塞年紀相仿，他們聚在一起拍電影、相互幫忙，把當代語彙的影像敘事、剪輯手法引介給觀眾，也以此作為新浪潮電影的象徵，為寮國的電影製作帶來新氣象。「我們所要做的就是盡力做出好電影，吸引觀眾購票觀賞，復興寮國的電影產業，也希望將來能有更多的電影院。」這是阿尼塞對寮國電影的期許。

寮國沒有電影學校，雖然有國際組織所設立的影像工作坊，但大部分都聚焦在沒有影像製作經驗的學員上，進階的學生們還是得出國留學。阿尼塞很幸運地獲得獎學金到曼谷修習電影，也在求學時期受到許多優秀的泰國導演啟發。許多寮國青年在成長過程中僅能接觸到好萊塢電影，而阿尼塞就是受到大衛·芬奇（David Fincher）的電影啟發，促使他拍攝第一部驚悚劇情片《地平線際》。另外，他也從墨西哥導演阿利安卓·崗札雷·伊納利圖（Alejandro González Iñárritu）的作品獲取多重敘事和長鏡頭拍攝的靈感。

《愛情至上》 *Noy - Above It All*

寮國電影的未來路

人口大約七百萬的寮國,對電影產業來說市場規模非常小。三家電影院加起來最高也只能達到二十萬美金的票房,和電影院分紅後,剩下的利潤也無法負擔電影製作成本。同時,寮國既無足夠專業的電影技術人員、攝影棚,也沒有片場(film studio)文化,拍攝使用的是泰國製作團隊來寮國拍電影時所遺留下的老舊器材;也沒有專業的演員——一部分演員或許有劇場表演的經驗,但總的來說經驗也稍嫌不足。

至於電影製作完成後,如何在電影院上映?因為市場不大,代理商的角色可有可無,甚至會削減利潤所得。因此阿尼塞選擇直接和電影院接洽,自行拷貝 DCP(數位電影封包)提供給各家電影院,甚至提供宣傳素材。當然,觀影市場擴大是阿尼塞樂見的,若代理商能加入,不僅可協助和上百家的電影院洽談上映事宜,也可處理國外的放映授權。

寮國的電影工作者大致可分為兩類型:有些專為商業發行而做,有些則以參與國際電影節為目標。阿尼塞自許偏向商業藝術電影,為電影院發行而拍,不過有趣的是,他和新浪潮伙伴們卻是以獨立製作的方式拍攝電影。播映獨立電影的大部分國際電影節或影展都會邀請放映導演出席,並推介自身的作品給當地觀眾,但阿尼塞也不以參與國際放映為目的,他說:「我想要讓寮國人可以看寮國電影,並且表達我想傳遞的訊息。」

《愛情至上》在寮國上映後,進戲院觀影的大多數是大學生、或是教育程度較高的白領上班族,一般高中學生或勞工則興趣缺缺。一些年輕的觀眾則覺得同志電影不適合他們,因而不願進電影院觀賞,這些都在導演阿尼塞的預期中。在影片完成後,製作團隊亦發行免費 DVD,並發送到偏鄉學校——尤其是赫蒙族所在地區。他們也和永珍國際電影節(Vientianale International Film Festival)合作,以行動電影院的方式到偏鄉各地巡迴放映,這些作法都是希望能提高赫蒙族女孩們的問題意

識，並開始關注自身的權利。

正當鄰國泰國政府對言論自由的箝制日趨緊箍，許多年輕世代的電影工作者漸漸轉向網路電影的方式創作、在網路上發佈自己的作品。新浪潮工作室也曾在廠商贊助下完成一系列網路放映的影片，但由於所得回饋及收入非常低，贊助商也不斷介入拍攝工作，最後不得不放棄後續的製作。而寮國政府的媒體掌控也開始成為電影工作者們的顧慮——儘管目前寮國社會還算開放，人們能夠透過網路獲取來自其他國家的訊息，臉書上也可見批判或散播批評政府的言論和行動。但阿尼塞的顧慮其來有自，雖然目前還未有足夠的設備及技術來箝制言論自由，但政府相關部門早已著手搜集網路數據和言論，只是還未展開具體行動。

寮國影像工作者及新浪潮電影製作必須面對的挑戰相當艱鉅，包含電影技術教育與製作經費的匱乏、電影觀眾的養成，以及政府箝制媒體和言論自由，甚至還得面臨鄰國強大媒體產業的壓力。阿尼塞和伙伴們能做的，就是不斷接受挑戰，也挑戰國家的審查制度。對阿尼塞來說，拍攝一部不空泛的商業電影是非常有挑戰性的，而拍一部賣座、但同時能反映社會重要議題的電影，才是他所追求的目標。

「若要振興寮國的電影產業，必須先有市場。而一部受國際影展喜愛的電影只對電影導演和製作團隊帶來益處，對家鄉的電影產業並無太大幫助。」阿尼塞此話並非不在意國際電影節，寮國新浪潮電影製作的團隊成員亦人各有志，大家都是一起工作的共同體，而阿尼塞則傾力投入振興寮國電影產業。

（本文內容整理自 2018 年東南亞獨立電影論壇「一部電影，一個旅程 2——關於東南亞電影的五個提問」，寮國導演阿尼塞・奇歐拉所拍攝《愛情至上》映後座談，由導演阿尼塞・奇歐拉主談、策展人鍾適芳主持。）

《愛情至上》 *Noy - Above It All*

Chapter V

WHERE WE MEET

鄰居有時門戶緊閉，不相往來。
離開東協組織、邊線地界，相會的對話現場，電影是通用語。

Discussing our shared common language and experience through film.

在此相遇

重訪歷史與記憶：亞洲電影節的敘事重建

歷史的拼湊與想像

重訪歷史與記憶：亞洲電影節的敘事重建

Revisiting History and Memory: Creating a New Narrative Approach for Asian Film Festivals

對談人／趙德胤（以下簡稱「趙」）、
　　　　阿尼塞·奇歐拉 Anysay Keola（以下簡稱「奇」）、
　　　　布迪·伊萬托 Budi Irawanto（以下簡稱「伊」）、
　　　　嘉索畢 Chea Sopheap（以下簡稱「索」）
主　持／鍾適芳（以下簡稱「鍾」）
整　理／黃書慧
◎文中觀眾提問將簡稱「問」

以電影為媒介尋訪歷史脈絡、重新拼湊記憶的拼圖，對於亞洲電影工作者與電影節而言是迫切且至關重要的議題。事實上，這場對談主題是受到各位講者們在其國家的工作經歷啟發。

我們邀請柬埔寨波法娜影音檔案中心執行總監嘉索畢，藉著電影帶領我們重訪赤柬的歷史記憶；透過印尼日惹亞洲電影節總監布迪·伊萬托，抽絲剝繭印尼年輕世代電影創作者們如何處理 1965 年至 1998 年間的人權侵犯議題；接著，寮國導演阿尼塞·奇歐拉簡短爬梳 1975 年前後的寮國電影，最後則由台籍緬甸裔導演趙德胤分享當今緬甸電影的發展進程。

現場對談。左：阿尼塞‧奇歐拉、右：趙德胤（照片提供：文化部交流司）

透過電影重訪赤柬的歷史記憶

索　1970 年代，柬埔寨是東南亞受冷戰影響最深的國家之一。受美國
支持的龍諾將軍推翻王權，成為柬埔寨首任總統。遭到罷黜的西哈
努克國王繼而與柬埔寨共產主義運動（赤柬）結盟，喚起人民支持
以奪回政權。當時，西哈努克深受人民擁戴，民眾在號召下紛紛
加入游擊隊（maquis），壯大了赤柬勢力，內戰於是持續到 1975
年。1975 年 4 月 17 日，赤柬贏得政權，開始將城市居民驅離至農
村勞動。許多人在長途跋涉中喪命，病人甚至被趕出醫院，無法獲
得任何治療。在赤柬統治的三年八個月期間，西方學者估算約有近
兩百萬人因強迫勞動、飢荒、疾病或遭處決而死，而柬埔寨的官方
數字則為三百萬。

1975 至 1979 年，赤柬政權犯下了無數殘酷罪行；之後開始節節敗退。部分柬埔寨人及前赤柬黨員為了躲避大屠殺紛紛逃亡到越南，並受到當時的越南政府支持，又再度回到柬埔寨對抗赤柬。這段時期的歷史在不同政治立場上有不同觀點：西方社會認為越南入侵柬埔寨，但對柬埔寨內部而言則是一場光復行動。1979 年，赤柬勢力從金邊撤退到西北部，直到 1998 年，赤柬的武裝勢力與組織才被完全消滅。

柬埔寨在 1953 年獨立後，開始有紀錄片及電影。從獨立起至 1974年，曾有約四百部影片產出、在東南亞各國放映，我想新加坡可能還保留一些 1960 或 1970 年代的柬埔寨電影海報呢。

1962 年法國導演馬歇・加繆（Marcel Camus）來柬埔寨拍片，是柬埔寨國內產製電影的開端；其作品《天堂幻鳥》（*Bird of Paradise*）優美地描繪了柬埔寨文化與人民。1965 年，另一部美國導演理查德・布魯克斯（Richard Brooks）的作品《一代豪傑》（*Lord Jim*）則在柬埔寨取景。與此同時，愛好藝術的西哈努克國王也投入電影製作。對外人來說，被奉為「現代國王」、造就了傳統社會現代化發展的西哈努克所拍攝的電影作品非常有趣，盡顯了王國美好的一面。

1960 年到 1974 年可說是柬埔寨電影的「黃金時代」。當時全國大概有三十座電影院，大部分電影出自柬埔寨製作，也有來自印度的電影，人們常流連電影放映至深夜，非常享受生活。波法娜中心的創辦人，同時也是柬埔寨重要的導演潘禮德就曾聊過在那段美好時光裡經常和家人出門看電影的回憶。

赤柬統治下，柬埔寨電影幾乎歸零。戰後人們開始回溯、重振柬埔寨電影工業，並聚焦赤柬所犯下的暴行。1979 年，機智的東德影

像工作者跟隨進入柬埔寨攻打赤柬的越南軍隊，在坦克上拍攝了戰後第一部紀錄片《柬埔寨：死亡與重生》（*Kampuchea—Sterben und Auferstehen*，dir. Walter Heynowski & Gerhard Scheumann，1980）。影片透過大量倖存者訪談、鬼城般的金邊市景，再現赤柬暴政下的悲慘處境，也留下這段殘酷的歷史記憶。國際社會——尤其西方觀點認為，赤柬下台以後的上任者是被越南操控的非法政府，因此轉而支持赤柬；遭受西方世界孤立的柬埔寨政府則迫切地想要讓世界知道赤柬在這個國度所造成的悲劇。

另一部好萊塢電影《殺戮戰場》（*The Killing Fields*，dir. Roland Joffé，1984），則將柬埔寨的故事帶到了國際目光下。電影雖以非柬埔寨觀點敘事，但確實是一部細數赤柬暴行的偉大電影。柬埔寨演員吳漢潤（Haing S. Ngor）以此片獲奧斯卡最佳男配角獎。，並藉助得獎名氣，向國際社會控訴赤柬所犯下的暴行。1996年，吳漢潤在洛杉磯上班途中被槍殺。美方指吳漢潤是被劫殺，然而根據柬埔寨民間說法，以及綽號「杜赫」（Duch）的赤柬S-21集中營首腦康克由（Kaing Guek Eav）在一場審判中提及，吳潤漢在《殺戮戰場》中的演出讓赤柬惡行引起舉目關注，最終招來殺身之禍。1990年代，捷克斯洛伐克導演在國內拍攝《九重煉獄》（*Nine Circles of Hell*，dir. Milan Muchna，1989），這部完成於柬埔寨「光復」十年後的電影，如實地呈現了赤柬當政下的社會場景。顯然十年過去，柬埔寨並無多大的變化。另一部特別要提及的《赤柬黯夜》（*Shadow of Darkness*，1987）由1960年代柬埔寨電影黃金時期導演、赤柬倖存者伊馮韓（Yvon Hem）所拍攝，是第一位以柬埔寨觀點呈現赤柬敘事的柬籍導演。伊馮韓在戰爭中失去父母與孩子，《赤柬黯夜》是他獻給在赤柬政權下的受害者們的作品。

最後要提及的電影，是潘禮德的《消失的影像》（*The Missing Picture*，2013）。本片曾獲2013年坎城影展「一種注目」獎（Un

嘉索畢

布迪‧伊萬托

Certain Regard）並提名奧斯卡最佳外語片。我稱之為「潘禮德與遺失的映像」，因為影片以他的家庭故事為原型，並以法語為主要語言，獻給他的父親。潘禮德了解出生於赤柬後的年輕世代不曾體會赤柬迫害下的切身感受，因此決定用雕刻師芒薩樂（Mang Sarith）捏塑的無數個黏土人偶代替演員，再現自身所經歷的故事。這是潘禮德極具代表性的作品，透過電影傳承歷史記憶給下一代，也呈現了當代面臨的社會議題，以藝術喚起大眾的意識。

印尼的動盪歷史：
透過電影創造 1965 年屠殺的多元敘述

伊　1960 年代，印尼政治局勢動盪不安；九三〇事件中六名將軍遭到刺殺，印尼官方指責共產黨為主謀，然而 1965 年的《康乃爾報告》（Cornell Paper）則認為刺殺事件源自軍方的內部鬥爭。此事件開啟了印尼反共肅清大屠殺，獨立調查數字顯示受害者約一百萬人，是二十世紀最大規模的屠殺事件。你要知道的是，當時印尼共產黨有三百萬名黨員，可說是世界上第三大的共產黨組織。

我們的前總統蘇哈托是軍隊的將領，而軍隊是主要殺害共產黨成員

的人，除了軍人外，民間武裝組織如穆斯林團體或農人也充當軍人的爪牙，因而殺人手法之所以層出不窮。1965 年的大屠殺是蘇哈托建立政權的關鍵，也開啟了 1968 到 1998 年「新秩序」下整整三十年的反共宣傳。即便許多年過去，反共宣傳故事仍不斷地在大放送，以確保當今政局的合法性。因為時至今日，1965 年時期的將軍們仍在世，有些甚至還掌握著政權，這就是印尼當前的問題，當然有時候他們會祭出代罪羔羊。我們就這樣不斷地被反共政治宣傳一再渲染。

1984 年，國家電影製作中心（Pusat Produksi Film Negara，簡稱 PPFN）製作的《G30S/PKI 的背叛》（Pengkhianatan G30S/PKI），是第一部因應 1965 年事件所拍攝的宣傳電影。電影海報上宣稱有一萬名演員參與拍攝，製作費近 8 億印尼盾。在電影製作普遍介於 30 至 50 萬印尼盾上下的當時是一部相當浩大的製作。重點是，這部影片自 1984 年至 1998 年的十四年間，每年 9 月 30 日都會在電視台播送。而《無畏，詩人之歌》（A Poet: Unconcealed Poetry，dir. Garin Nugroho，2000）則是第一部從受害者角度重訪 1965 大屠殺的電影；電影邀請了蘇門答臘特別省份亞齊的蓋約族（Gayo）素人演員與大屠殺倖存者出演，以傳統詩歌方式敘事，在 2015 年釜山國際影展獲選為百部最重要的亞洲電影之一。

當然在 2005 年到 2011 年間，印尼也有大製作的商業歷史劇。《義的革命日記》（Gie，dir. Riri Riza，2005）是取材自 1966 晚期華人學生運動者蘇福義的生命傳記。他原先反對蘇卡諾政權並支持蘇哈托，到後期則因為大屠殺事件而有所反思。雖然 1965 年的歷史事件在劇中只是時代背景，但卻描繪了軍隊在 1965 年大屠殺事件中的角色。另一部由伊法・依斯范沙（Ifa Isfansyah）所執導的劇情片《禁愛舞者》（The Dancer，2011）則描述中爪哇班尤馬（Banyumas）傳統舞者弄迎（ronggeng）的故事，男主角是涉入

反共肅清大屠殺的軍人，同樣的，1965 年事件亦作為影片的時代背景被納入電影裡。

不少非營利或非政府組織也製作了許多和 1965 年事件相關的紀錄片，其中要特別提及這部《基杜廉 19 號》（Tjidurian 19，dir. Lasja F. Susatyo & M. Abduh Aziz，2009），片名取自與印尼共產黨有關聯的「人民文化協會」（Lembaga Kebudayaan Rakyat，簡稱 Lekra）所在地址。《帕蘭通岸》（Plantungan，2010）的故事發生在是爪哇島北岸一處關押女性政治犯的監獄；《芭尖橋》（Jembatan Bacem，2015）則是日惹地區一個穆斯林非政府組織為了重訪歷史所製作的紀錄片。芭尖橋是位於中爪哇梭羅市的一座大橋，許多遭遇大屠殺的被害者從這座橋上被拋入河。這些由非政府組織所製作的影片，或許沒那麼具電影感（cinematic），大量受訪者特寫和對話記錄無法吸引年輕的觀眾。影片也只在特定的社群中流傳，沒有廣泛地傳播出去。這些紀錄片多從受害者角度出發，保留下他們重要的聲音，對加害人卻未多作著墨，也沒有相關的採訪。約書亞・歐本海默（Joshua Oppenheimer）的《殺人一舉》（The Act of Killing，2012）是第一部讓我們看見加害者說法的電影。

在以電影重訪國家傷痕時，我不知道其他東南亞國家是如何在爬梳時代背景之餘，處理人們的切身經歷，但在大部分印尼電影裡，並不太闡述當時的政治背景。直至目前為止，印尼政府並未採積極行動處理大屠殺事件。縱使關注人權的民間組織已成立，海牙國際人民法庭也已作出判決，但政府完全無視 1965 年事件中的大屠殺罪行。在印尼轉型正義的道路上，我期待會有更多電影可以提供違反人權事件更多元的論述。而電影節肯定會是一個必要的場域，透過電影放映及映後座談重訪歷史，傳遞人權意識和論述並開啟對話，是很重要的。

寮國電影的過去、現在和未來

奇　雖然寮國是個貧窮國家，內戰期間也有殺戮事件，但聽了柬埔寨和印尼的歷史，我覺得寮國是很幸運的。如果你不知道寮國電影是怎樣的，這一點都不讓人意外，因為寮國人沒有自己的電影。

歷經第二次世界大戰結束、法國殖民的終結，來到了 1970 年代寮國政局的轉變期。在那之前，是寮國電影的「黃金時代」。兩個敵對的政治派系——受美法支持的寮王國（Kingdon of Laos）和隸屬寮共的寮國愛國陣線（Lao National Patriotic Front）都製作了許多宣傳電影，以推動各自的政治理念並爭取人民的支持。當時的電影院非常有活力，除了政治宣傳片和紀錄片，還有許多來自國外的商業電影，除了柬埔寨非常火紅的電影《蛇魔女》（Ngu-kengkong，dir. Tea Lim Koun，1972）之外，香港武俠片、印度寶萊塢電影也很受歡迎。這些獨立電影院（stand-alone cinema），如今已不復存在。

1975 年以後，共產黨取得國家政權，政府成立了電影局（Department of Cinema），開始控制電影業，並規定電影必須作為教育人民的重要角色，協助政府傳遞新政策。電影工作者自 1975 年以來所遵循的規範，漸漸演變成當今的電影審查制度。當時 35 釐米的電影製作成本非常昂貴，1980 年代尚有蘇維埃政權資助，蘇聯解體以後，拍攝工作更為艱辛。那段期間僅有兩部電影完成製作，一部是和越南政府合作的《來自石缸平原上的槍聲》（Gun Voice from the Plain of Jars，dir. Somchith Pholsena，1983），第二部則是《紅蓮》（Red Lotus，dir. Som Ock Southiphonh，1988），都是當時非常成功的電影、並持續放映多年，在國際影展中也引起關注，如今仍然可以在 YouTube 上找得到。

1980 年代開始進入錄影機、錄影帶及電視盛行的時代。電影產業一片死寂，人們只待在家看電視。政府鎖國期間，沒有本土電影製作，也不能進口外國電影。直到 1990 年代後經濟開放，對外貿易、產業儘管恢復運作，卻已讓整整一個世代的人都失去了看電影的文化。

2003 年，私人投資者讓寮國迎來第一間商業電影院。2008 年，寮國電影在泰國的幫助之下，產出了第一部商業電影《早安，龍帛邦》（*Sabaidee Luang Prabang*，dir. Sakchai Deenan，2008），由澳洲寮國混血演員阿南達・艾華靈漢（Ananda Everingham）擔任主角。寮國民眾已經許久沒在大銀幕上見到寮國演員或聽見寮語，上映當天電影院大排長龍，大家都很期待。

這部電影啟發了我投入電影製作，下定決心要當一名影像工作者，拍攝一部全然的寮國電影——百分之百的寮國元素，由寮國演員出演，說寮國語言。2011 年我回到家鄉，和十位來自不同背景的電影工作者，完成了第一部劇情驚悚片《地平線際》。受法國電影新浪潮的啟發，我們也發起了寮國新浪潮電影製作。在此前，寮國電影都是直接製作成 DVD，且深受泰國電視劇的影響，充斥肥皂劇情節。我們想要將全新的電影風格，或說是當代的、更具挑戰性的敘事風格介紹給寮國觀眾。我的第一部電影就採用了跳躍、非線性的故事敘述手法。對電影文化曾墜到谷底的我們而言，跳脫傳統說故事的手法，對寮國觀眾來說是具挑戰性的。

緬甸電影的發展
電影節在開發中國家對電影工作者的意義

趙　我可能更適合以另一個角度來談緬甸的電影現況或歷史。從 1919 年到 1950 年代，相較於印尼、柬埔寨甚至泰國、老撾（寮國），緬甸有非常多電影，因為從英殖民時期開始，緬甸一直是英國在東

印度的據點，佔據東南亞戰略、文化、經濟上重要的位置，現在的緬甸還可以看到英國文化的遺留。緬甸電影在獨立期間與之後則是受到日本影響。當時緬甸獨立的國父（昂山）和軍人尋求日本的協助以擺脫英國統治，他們到日本受訓時，也帶領了一批藝術家和電影導演。因此，1960年代以前的緬甸電影非常漂亮，就像小津安二郎的電影。不幸的是，後來的電影相關資料館沒有做妥善保存，那些電影至今所剩無幾。

1960年代後軍政府奪權，趕走了文人和民選政府。緬甸電影只要牽涉到寫實或真實，拍攝都會受到禁止，劇本得申請拍攝許可，這個情況直到2013年才有所改變。從1970年代到2013年，政治對藝術、新聞、媒體工作者的限制，造成這段期間的緬甸電影有百分之九十都沒有表達出真實。像以「富家子弟愛上窮人家的小孩」為故事情節的電影，產量最高時一年達三百五十幾部，但上院線的不到百分之十。在電影院發行需要排隊及審題，那電影該怎麼存活？透過發行DVD。他們拍得很快，大概五到十天、最多一個月就拍完（一部電影），製作預算大概是台幣100萬到300萬。

在緬甸，我們稱這一類大量產出的電影為「主流電影」（mainstream）。當時印尼、菲律賓、泰國、越南的電影技術和水準其實是非常厲害的，只是因應觀眾喜好而拍攝了較適合當地、本土的商業電影。但緬甸的（電影）技術其實沒辦法跟這些國家相比，他們拍攝電影的方法得要快、狠、準。再來，電影製作約有四成到七成的預算都給了電影明星，真正發揮到電影上的可能只有二到四成，造成緬甸主流電影相對較粗糙，但有市場，產量也高。

1970年代軍人掌權箝制新聞、媒體、影視自由，造成當地電影朝向肥皂劇發展。1960年代以前緬甸有非常多反映現實的好電影，

是可以跟日本電影一起比較的黑白電影，但在 1960 年代後到 2000 年之間是一大段的空白期，然而內需市場非常活躍，DVD 賣得很好，特別是打工的人大量仰賴緬甸發行的 DVD。最近緬甸北方發生戰爭，很多工人逃跑回來，DVD 市場也會受到波及。

在政治影響下，這四十年間幾乎沒有真實電影，但出了一批非常重要的新聞工作者。他們拍了許多地下紀錄片，都是關於政治或被迫害者的訪問。曾提名奧斯卡最佳紀錄片的《緬甸地下記者》（Burma VJ，dir. Anders Østergaard，2008）記錄了緬甸 1990 年代到 2007 年番紅花和尚上街頭被屠殺的事件。這些影像的拍攝者大多是緬甸地下記者，他們將素材提供給一位丹麥導演 Anders Østergaard，導演也訪問了一些在清邁流亡的緬甸學生，再製作成《緬甸地下記者》。

2005 年，德國電影工作者在緬甸成立了電影學校，培育一些導演。因此，2000 年後，緬甸導演在國際上開始累積一些作品，他們的電影不論風格、故事或對電影的觀點，跟主流思潮是完全不一樣的。當然更重要的是大家生存的方法不太一樣，所以就出了這種（電影）。

長期與外界的隔閡與文化封鎖，還有人民的思想現狀也會影響電影創作。比如說牽涉到宗教，或是比較敏感的孟加拉、印度、羅興亞（議題），即便政府不禁止，電影導演也很少敢去碰。一旦你碰了，周遭就會有很多危險的聲音。相較於東南亞其他國家，緬甸更加保守。再來是電影工作者的生存——當國家經濟狀況不好，電影就是一門奢侈的工作。從電影發展史可以看出，電影工作者不是在國外受教育、就是當地的菁英份子或貴族。即便現在數位電影在東南亞國家那麼熱絡，緬甸電影工作者要接觸或深度參與電影還是非常困難。

現在電影節的影響正慢慢變大，緬甸導演杜篤嫻辦的第一個瓦堂電影節是非常重要的。四十年來，藝術愛好者接觸藝術的管道都被封鎖，沒看過太多電影、沒接觸過電影製作，比較敏感的文學作品都沒看過，那怎麼拍電影？怎麼畫畫？怎麼想像電影？所以非常多有才華的導演在這四十年間消失或放棄了。而現在開始有影展放映電影，即便只有五十個人來，裡面就有一兩個有興趣的天才，那麼五年後就會出現新的電影導演。

現在緬甸電影的發展非常熱絡，但私底下製作電影仍舊非常困難。儘管已經開始有刺激（指影展）了，創作者的身心狀態也非常適合拍電影，但還差那臨門一腳的支援。另一位法國人辦的「緬甸記憶影展」（Memory International Film Festival），去年舉辦一個劇本創作工作坊，報名的編劇、導演非常多。從他們的劇本裡，可以看出在這四、五十年國家封閉期間，非常多人想做藝術，但就是沒辦法。現在國家的改變開始有影展和電影基金會的投入，越來越多人開始產出作品。我相信接下來十年間，會有更多緬甸電影出現。

鍾　說到歷史的重新敘事，審查制度是無可避免的。我想我們可以來討論多重的敘事路徑，如何透過電影製作及策展在東南亞實行？

伊　在當代的印尼，審查制度依然存在。我們不只要面對政府審查，還有社會審查。一些「宗教團體」或保守人士為了各自的目的，常阻撓電影放映、甚至佔領電影院。根據印尼審查制度法，如果當局接到任何投訴或抗議，就算電影已經通過審查，印尼政府仍有權力中止電影後續的放映和發行。

以歷史為題材的電影，尤其是商業電影，一定得要面對審查制度。像是《義的革命日記》以軍隊逮捕共產黨員開場，這樣強烈的畫面會直接讓觀眾對 1965 年事件產生深刻印象。然而電影的後續發展

再也見不到這樣的場景，反而隱含了反共意味在裡頭。蘇福義有位友人遭誣陷為共產黨員而被處死，他也針對 1965 年峇里島的反共肅清屠殺事件有一些書寫，然而電影對此並無多著墨。有一首印尼傳統民謠「Genjer-Genjer」[1]，雖然歌曲本身沒被禁，卻被禁止用在這部電影裡。所以在印尼，審查制度是非常讓人困惑的，沒有明確的標準，有時甚至朝令夕改。

另一個要思考的問題，是我們如何處理歷史創傷。在製作 1965 年事件相關的紀錄片時，不是每一位倖存者都願意談論自身的經歷。即便他們還記得事件經過，但隨著年紀增長，片段式的記憶讓你很難看見事件的全貌。有些由文化運動者或菁英階層如藝術家、知識分子所拍攝的影片，或是太激勵人心、試圖鼓動受害者的紀錄片，也是需要被探討的，因為我們沒有用綜觀的視角來重看歷史和議題。然而，公益電影只在特定的場合放映，並非商業發行，所以不用經過審查。在印尼，校園放映或特映（limited screening），是不需要經過審查的。

索　東埔寨拍電影，必須得到政府核可，而來自國外的電影製作，則必須先將劇本送交隸屬文化與藝術部的電影局審查，完成拍攝後，也還要將預定發行的電影再送審一次。東埔寨的審查制度也同樣很模糊，但可以確定的是，宗教信仰和政治人物，是影像工作者不能碰觸的。

近年來有一部東埔寨和新加坡合作拍攝的《三塊半》（3.50，dir.

1.　Genjer-Genjer，源自東爪哇外南夢（Banyuwangi）的傳統民謠。Genjer 即黃花藺，為一種長在水邊可供食用的植物。此曲因描繪底層人民的生活，曾被印尼共產黨用作政治宣傳歌。

Chhay Bora，2013）因題材涉及性工作者和人口販賣，遭電影局以劇組沒有根據原送審劇本拍攝為藉口禁映。經劇組和電影局多次溝通，刪減了一些畫面後才得以發行。另一部由加拿大導演拍攝的影片《建造柬埔寨的人》（*The Man Who Built Cambodia*，dir. Christopher Rompré，2017）也被禁播。我們原本要將影片選入電影節放映（在電影節放映的作品不需要受審查），卻因為禁映事件引起關注而不得不再三斟酌。

該部影片的片名正是問題所在，「建造柬埔寨的人」指的應是從法國殖民者手中爭取獨立的西哈努克國王，或是從殺戮殘骸中復興國家的首相洪森。當局所給出的禁映理由，卻是電影局從未批准劇組在國內拍攝，導演違反了這個規定。儘管據導演所說，劇組已得到各拍攝地點的同意，但電影局仍然禁止了電影的公開發行。另外一點是影片內容有針對政府的既定政治立場與煽動之嫌，影片主角旺‧莫利萬（Vann Molyvann），是 1960 至 1970 年代築起金邊城市的建築設計師，他在影片中也表達了負面演說。

鍾　除了審查制度外，我們似乎也得面對自我審查的問題。是否能夠請阿尼塞談一談寮國的審查制度，以及新興事物是否會被政府視為威脅？

奇　類似柬埔寨，只要我們不觸碰政治議題及挑戰保守文化，一切就相安無事。《地平線際》發行於 2012 年，在那之前，寮國主流媒體所呈現的女性不能穿著非寮族傳統裙子以外的性感衣著，而男性則不能有「西化」的形象，如穿耳洞或刺青等。當然全球化和資本主義勢不可擋，也意味著經濟成長和西方文化的浸染。政府當局意識到這樣的現象，也慢慢地開放，我也開始嘗試挑戰禁忌。無論如何，只要影片內容不和政府政策起衝突，一切就沒有什麼問題。到目前為止，寮國尚未有明確的審查準則，審查制度完全憑藉對影片

或劇本的主觀印象來運作。

我盡量和審查當局保持友好關係，並試圖了解他們的想法。最近在河內參加電影節時，恰好和當地電影局的一位官員聊及審查制度，最後他告訴我：「我知道你們想要做什麼，但在社會主義當政下，有些事情可說，有些則不可以。我們對事實再清楚不過，但有時候你沒必要將真相說出來。」這就是他們的觀點。我是個願意妥協的影像工作者，終究還是想要在寮國繼續生活，不想被迫流亡。我不是百分之百的社會運動者，但我熱愛藝術，也熱愛我的國家，所以在盡力妥協的同時，也盡可能提出問題並發聲改變現狀，但我仍必須遵守規則。

鍾　作為在台的緬甸影像工作者，趙德胤有著不同的立足點，請問你的看法？

趙　緬甸到現在還是有審查（制度），但我從來不知道有哪些規則，也從來沒申請過（送審）。我覺得審查只對商業電影導演有用，除此之外，沒有任何辦法是能「綁」著藝術家的。我覺得世界上每個國家，特別是亞洲國家──東南亞國家當然更嚴重一點──的審查制度一直都存在。

當你要思考準備拍一部電影的時候，審查制度就會造成困擾。例如今天在商場要拍一個人被綁架，以緬甸法律來說是不行的。因為你這樣拍了，好像緬甸都會發生綁架，審查制度以最簡單的方式來說就是這種思維。再來就是牽涉到政治立場，比如說你要拍的內容強烈破壞或明顯詆毀執政黨的形象或歷史，就會被阻撓。

目前在緬甸有兩種審查：一種是有形、有制度、有條文的，對電影導演來說還可以處理。所謂「處理」是讓劇本遊走於模糊地帶，例

如送審的版本和拍攝的版本不一樣，或是靠人際關係、靠大家的理解來處理。第二種我覺得最嚴重的，就是普世大眾的潛意識跟立場。比如說在某個國家，某個宗教跟另一個宗教非常對立，但你剛好碰觸到了，不用等到政府來審查，當地的人就會把你罰死，這是蠻複雜的。在緬甸，導演們在寫劇本時會避開宗教或是太敏感的議題，只要電影裡牽涉到相關場景、對話、甚至符號、顏色、人物的影射，都會先自我審查一輪。這對我來說是很可怕的，甚至會讓你的親人或家人也阻止你拍電影。只要電影有一點點這種（爭議），就很可能完全動不了。

問　我在日惹時拜訪了印尼新聞工作者協會（Association of Journalist Indonesia，簡稱 AJI），其中一位成員告訴我，去年他們要放映《殺人一舉》的時候，協會被軍警包圍。我想知道像是你所提及的紀錄影片在印尼放映時被政府阻斷，是否是常見的現象？

伊　印尼進入政治改革時期後，出版了許多馬克思主義相關或對 1965 年事件具批判思維的書籍。但如我先前所說，特定的社會群體會向警方投訴，進而開始取締禁斷。然而待時間過去，這些書又回到市面上，這就像是在和警方玩捉迷藏。根據印尼國家法律，司法部（Kejaksaan Republik Indonesia）有權力禁止書籍出版，當然那是指在雅加達。印尼實在太大了，如果你在小城市做出版，他們無法對你做什麼。在威權時代，我們有省級的審查部門，稱之為「電影審查所」（Lembaga Sensor Film，簡稱 LSF）。不過在佐科威當政下，我們拒絕了相關部門的設立。

約書亞的電影因新聞工作者協會的放映被包圍而引起了媒體關注，這一場放映其實是特映會，但仍遭到保守人士和穆斯林團體舉報。1998 年政治改革後，印尼並沒有出版暨電影局，影像工作者沒有義務將劇本送交審查，審查委員會也不想被大眾譴責說他們刪剪電

影。按照他們的說法，他們是在和影像工作者「溝通」，但實際上就是直接刪剪或要求更改情節。

2006 年，印尼影像工作者針對審查制度發起了抗議運動，他們倡議以電影分級制度代替刪剪。演變至今日，印尼電影除了分級，被查禁的片段還是被剪掉了。像是電影導演埃羅斯・查洛特（Eros Djarot）的電影，描述兩位政治運動者的愛情故事，但因涉及 1965 年的歷史事件，仍難逃被禁制的命運。這就是當今印尼審查制度的現況，社會審查不只發生在電影放映，也會直接介入電影的製作。

問　從事媒體及藝術的人們是否會身處危險？

奇　目前為止我們的娛樂產業裡尚未有極端的案例出現，追根究柢，是因為我們就在自我審查的狀態下成長。在寮國，人們的生活相當平靜，政府也沒有極端地壓迫我們。曾經有一位土地改革運動者被綁架，透過監視器可以看到他是被警察帶走的。另一個則是一位年輕的影像工作者因為在網路上散播裸體畫面，而被勒令刪除影片。

趙　呼應今天的題目，類似這樣的活動或電影節，其實對未開發國家或開發中國家影響非常大。參與的人或許一輩子都沒有機會在一個合法、正式的場合裡，觀看一些三十年來都沒有看過的電影。之前杜篤嫻在影展放映我的短片，有好幾個緬甸導演寫信給我，說他們從來都不知道短片可以這樣拍，所以這樣的活動或影展影響力是非常大的。

索　柬埔寨的審查制度自電影史開展初期就已存在，法國統治者為避免國家受外力介入——尤其是共產主義的滲透，而建立審查制度。但我相信在網路科技發達之下，審查制度的爪牙是有限的。從策劃影展的角度來說，我們當然不想要有審查制度，真心希望藝術家們能

夠積極表達自己，而影展也是在鼓勵人們或當局給予我們暢所欲言的場域。

伊　嘎林・努戈羅和（Garin Nugroho）在拍攝《蘇吉亞》（Soegija，2012）時收到了死亡威脅，指責他身為穆斯林，卻拍攝關於天主教大主教亞爾伯特・蘇吉亞普納塔（Albertus Soegijapranata）的故事，然而他完全無視威脅而完成了影片。我想這就是關鍵，我們要不得勇敢起來，要不就讓審查制度侵蝕我們的想象力。不只是電影工作者，電影節的策劃者亦面對同樣的問題。有時候我也會自我審查，想說入選這一部電影是否恰當，但更多時候是必須放手一搏，若有任何問題發生，我們再一起面對就好。

（本文內容整理自 2017 年文化部交流司主辦「新南向交流」系列活動，由鍾適芳策劃之「重訪歷史與記憶，亞洲電影節的敘事重建」論壇。）

歷史的拼湊與想像

The Construction
and
Imagination of History

對談人／廖克發 Lau Kek Huat（以下簡稱「廖」）、
　　　　阿米爾・穆罕默德 Amir Muhammad（以下簡稱「穆」）
主　持／蘇穎欣 Show Ying Xin（以下簡稱「蘇」）
整　理／易淳敏、黃書慧

2018 年，第四屆當代敘事影展策劃「半島上的魔幻寫實」導演專題，聚焦馬來西亞獨立紀錄片導演阿米爾・穆罕默德，並選映其四部作品《大榴槤》（*The Big Durian*，2003）、《最後的共產黨員》（*The Last Communist*，2006）、《村民收音機》（*Village People Radio Show*，2007）及《海城遊記》（*Voyage to Terengganu*，2016）。以下對談節錄自影展專題講座「歷史的拼湊與想像」，邀請紀錄片導演廖克發與阿米爾對談，深入了解兩位相同國籍但族裔社群背景迥異的影像工作者，如何在各自的作品中處理馬共議題、透過影像重訪歷史的經驗之談。

蘇　阿米爾・穆罕默德是十幾年前馬來西亞電影新浪潮的代表導演之一，他其實有好長一段時間沒拍電影了，《海城遊記》是比較近期的作品。除了作為導演，阿米爾

開了一間電影製作公司[1]，兼具製作人身分。同時也是吉隆坡重要的獨立出版人[2]，出版過不少當代、城市書寫的作品。就在影展前夕，阿米爾多年前拍攝的紀錄片《最後的共產黨員》正式遭馬來西亞政府禁播，其實這部電影早就被歸列為禁片，政府只是想確認現況。今年（2018 年）5 月馬來西亞換政府[3]，大家以為新政府可以帶來新氣象，可能宣布解禁《最後的共產黨員》。沒想到上週在吉隆坡國際影展（Kuala Lumpur International Film Festival）中，這部片仍被禁止放映。

今年其實是馬來亞緊急狀態七十週年，自 1948 年 6 月馬來亞政府頒布緊急狀態後，已經歷時七十年，當時馬來亞尚未獨立（1957 年馬來亞才獨立），緊急狀態頒布後，馬來亞共產黨被判非法，轉為地下組織。有些馬共成員走入山林，有的則被捕入獄。緊急狀態長達十二年，直到 1960 年才被解除。這十二年間是馬來亞歷史上極其重要的一環，包括華人新村的建立、國家在緊急狀態下獨立等。

恰巧兩位導演都嘗試透過影像談論這段歷史。今年 7 月，在吉隆坡的緊急狀態七十週年論壇上，我們放映了克發的《不即不離》（*Absent without Leave*，2016），當時全場滿座，也是在挑戰新

1. Kuman Pictures，2018 年由阿米爾・穆罕默德成立的獨立製片公司，旨在支持年輕導演投入創作，以低成本驚悚片和恐怖片形式講述不同類型的故事。2020 年出品之馬來恐怖電影《Roh》獲國家電影發展局（FINAS）選為代表馬來西亞角逐第九十三屆奧斯卡「最佳國際電影獎」。

2. Buku Fixi，2011 年由阿米爾・穆罕默德成立的獨立出版社，聚焦驚悚、恐怖、超自然、虛擬現實、科幻小說等，鼓勵吉隆坡都會一代年輕人的閱讀，並以通俗小說的書寫形式反映當代社會議題。

3. 2018 年 5 月 9 日，馬來西亞在第 45 屆全國大選，迎來獨立六十年後首次政黨輪替，由前首相馬哈迪所帶領的希望聯盟（Pakatan Harapan）打敗前首相納吉帶領的國民陣線（Barisan Nasional），拿下國會過半席位，馬哈迪二度擔任首相。然而，2020 年 2 月，希望聯盟內部發生政治危機，領袖變節，導致該聯盟失去政權。

對談現場。左到右：蘇穎欣、廖克發、阿米爾‧穆罕默德

政府的神經。由於這部電影被政府禁播，我們沒有正式提出放映要求，也沒有公開宣傳，只是低調放映，結果安全通關。現在的情況是很有趣的，我們處於不知道會不會更進步或開放的狀態，但我們嘗試去試探、碰觸禁忌話題，可以到什麼程度我們再拭目以待。不過對歷史的討論、書寫及拍攝，這些挑戰一直都存在，不論政府禁或不禁，導演、藝術家、作家們都會不斷地回應這段歷史。

穆　我剛開始拍片源自於對歷史事件的好奇，大約十幾年前我在印尼拍攝第一部片《感同身受的歲月》（*The Year of Living Vicariously*，2005），內容是關於當代印尼人如何解讀 1960 年代的政治動盪及大屠殺的歷史。當時蘇哈托政變，進行反共肅清，印尼人從小被迫看反共宣傳片，我對這樣的故事感到好奇。在拍攝該部影片期間，我也對馬來西亞自身與共產主義相關的歷史感到好奇，雖然說到死

亡數字，我們不像印尼的情況那麼令人吃驚。碰巧當時陳平的回憶錄出版了[4]，書中最令我印象深刻的是關於許多小鎮的書寫，讓我感覺到歸屬感，因此才會萌生拍攝《最後的共產黨員》的念頭，有點像是地點的尋訪，也在地理上挖掘馬來西亞的歷史片段。若我沒有好奇心就不會行動，在家看 NETFLIX 就好。

廖　我的經驗比較不同，一開始我並無意拍攝馬共紀錄片，而單純是想尋找自己的祖父。在梳理家族歷史的過程中發現他原來是一名共產黨員，所以《不即不離》是在意外之下變成一部馬共紀錄片。我常說如果祖父在當時被英殖民政府雇傭為警衛，那這部片將會是一部關於警衛的紀錄片。恰巧當時我正在撰寫一部以 1950 到 1960 年代緊急狀態為背景的劇情片劇本，在書寫的過程中，我意識到自己從來沒有真正探訪那些經歷緊急狀態時期的人，和他們談論那個年代的生活。就這樣替代他們的話語權，或是把他們寫進我的劇本裡是不適當的，這也是我開始尋訪這些受訪者的主要原因。

我的祖父在 1948 年被殺害，當我訪問我的父母時，他們也不太清楚我祖父究竟是什麼樣的人。所以我告訴自己至少要找到真正認識我祖父的人，以及或許曾經和他並肩作戰的前馬共黨員，我也的確在勿洞[5]找到了這位受訪者。我也想要了解若阿公躲過 1948 年的突擊並尚在人世的話，會是怎麼樣呢？這也是為何我要探訪那些存活下來，居住在香港、中國的前馬共黨員。

4.　《我方的歷史》，前馬共總書記陳平的口述回憶錄，於 2004 年由出版社 Media Masters 出版。

5.　勿洞（Betong），泰國最南端市鎮，位於馬泰邊界，曾為馬共與馬來亞軍隊打游擊戰之地，馬共解除武裝後，不少前成員在此建立家園。

蘇　克發拍片的出發點是較個人情感的，而阿米爾則是因為好奇心，以及突發奇想嗎？

穆　我以找尋樂趣、避免無聊為人生使命……好吧，這的確也是蠻個人的。陳平的口述回憶錄裡，其實蘊含一種英式幽默[6]，非常有趣。

蘇　同樣是講述馬共時期的歷史，阿米爾的紀錄片調性比較幽默、傾向虛構形式；而廖克發的作品則以家族系譜為基底，敘事上更為感性。是否可請兩位多談一些你們的紀錄片的敘事調性，以及為何要選擇這樣的拍攝手法？

穆　從小到大我覺得紀錄片很無聊，相較台灣，至今在馬來西亞都還不曾有紀錄片在電影院上映。對馬來西亞人來說紀錄片就是無聊的，是老師在學校逼你看的東西。直到有次我看到一部澳洲紀錄片《甘蔗蟾蜍：不自然的歷史》（*Cane Toads: An Unnatural History*，1988），才發現紀錄片其實可以是非常有趣的。在那之前我原本是想和演員合作拍攝虛構故事，卻發現對我來說和演員們溝通，就像跟幼童說話一樣非常困難。我喜歡和所謂「真實的人」接觸，而不是告訴對方要怎麼拍、該怎麼演。紀錄片只是一個說故事的標籤，可以藉由各種方式講述。早期的紀錄片內容都是經過編造、建構出來的[7]，史上第一支紀錄片就是個謊言，對我來說稱之為紀錄片比較像是一種行銷手法。

廖　我的紀錄片從祖父出發，以感性的角度切入。如果你們有機會接觸前馬共成員，會發現當他們談論到共產主義運動時，大多時候是理性且機械式的。至今，有些人每天早上還是會唱國際共產歌、過規律的生活。拍攝《不即不離》時，我想挖掘的是這群人在馬共身分以外人性的一面。實際和他們接觸後，發現其中許多人認為個人的歷史和記憶是不值得記憶的。他們會建議我去採訪他們的「上司」

或是陳平，但是我反而覺得這些個人記憶才應該被記錄。在我的電影中，大部分的角色都是小士兵，少有長官級的人物。

馬來西亞政府設有電影檢查局，我跟阿米爾的電影都被政府列為禁片。馬共雖然已經被解散，但前馬共成員只要撰寫回憶錄或是有任何出版品，都必須經過所謂「中央」審查，內容不能提及任何過去在森林作戰時的絕望，或是生活的痛苦、難熬的負面情緒。他們所寫的都是很紅色、壯烈的。拍片時，為了彰顯人性面向，我選擇以感性的方式呈現。此外，當時設定的觀眾並不限於華人，我反而很期待能夠吸引馬來觀眾。為了嘗試靠近其他族群，我利用「父親」、「家庭」、「祖父」來引起共鳴。因為家庭價值觀不僅限於華人，而是馬來族群、印度族群所共享的。

蘇　阿米爾你呢？你在拍攝《最後的共產黨員》及《村民收音機》時是否有既定想要觸及的觀眾群？

穆　馬丁・艾米斯（Martin Amis）[8] 曾經是我最喜歡的作家（現在不是了！）。1990 年代時訪問他時，我問：「你的作品是寫給誰的？」馬丁・艾米斯禮貌並幽默地回答：「這是寫給年輕的自己。」這後來也變成我的創作手法之一。舉個例子來說，像是年輕的自己對於共產黨有既定的看法，長大後我想藉著影像，告訴年輕的自己其實

6. 英文版《我方的歷史》有一段談及陳平在學校必須唱世界主義歌，說道：「如果我的生命得仰賴這首歌，我就會再唱一遍。」阿米爾認為這種英式幽默或許出自回憶錄作者、英國記者伊恩・沃德（Ian Ward）的筆觸。

7. 阿米爾舉例 1895 年盧米埃兄弟所拍攝的紀錄片《工人離開盧米埃工廠》（*Workers Leaving the Lumière Factory*）裡，工人們被要求在拍攝前回家換上乾淨的白襯衫，以便在鏡頭前較顯「體面」。

8. 馬丁・艾米斯，英國當代知名作家，被譽為「文壇教父」，著有《瑞秋檔案》（*The Rachel Papers*），另《時間箭》（*Time's Arrow*）與《夜車》（*Night Train*）曾在台灣出版中文譯本。

共產黨並非僅是這樣的白紙黑字。就像是《侏羅紀公園》的作者，或許小時候他覺得恐龍是很酷的動物，長大拿到了資金就拍攝《侏羅紀公園》，來導正對於恐龍的想像。

問　阿米爾的電影裡運用許多聲音敘事，而音樂在廖克發的《不即不離》中也是很重要的歷史敘事元素之一，因此我想請兩位導演談談聲音的運用。

穆　的確，聲音很重要，尤其是現在我開始製作恐怖片，呵呵。恐怖片的驚悚來自於看不見的，加上聽到的聲音來造就可怕氛圍。就紀錄片而言，我個人偏向於每支紀錄片都應該根據拍攝主題創造獨有的形式。像是《村民收音機》裡，有一齣虛構的廣播秀，是取材自莎士比亞晚期一部關於和解的劇。該如何原諒、與共產黨的歷史和解，是我們必須做到的事情，所以我在電影中安排了這場戲。另外在過去馬來亞時期的宣傳紀錄片、由英國人製作的紀錄片等，都是富含音樂性的，沒有音樂就沒辦法吸引村民來觀賞，即便是標語性的宣傳也不例外，所以我用這種方式製作《最後的共產黨員》。

廖　阿米爾談到當年不少宣傳電影是透過歌唱來傳遞，我自己覺得當時人們的聽覺其實是更敏感的，不像我們這個世代，習慣以視覺先行接收訊息。那個年代，很多情感的渲染是透過音樂或歌聲的。當年馬共利用話劇、舞台劇和歌聲，很有效地宣導理念並拉攏團員。許多人是先參加歌舞團、唱了一些歌，才開始對組織與共產主義產生興趣。

我的電影裡使用了兩種音樂，其中一首是國歌。馬來亞獨立前，國歌有數個不同的版本，包含日語、法語、荷蘭語等。我刻意運用不同語言的國歌，唯獨沒有使用馬來語的版本。之所以這樣安排，是因為 1957 年以後，國家規定國歌的旋律只能用唱馬來語的國歌，

其他語言的情歌 [9] 都是禁歌、不能傳唱。某方面我想傳達的是，我們的國家在 1957 年以後逐漸趨於保守、限制。另一方面，除了國歌以外的旋律、配樂，大多出自早年馬共的革命歌曲。這些歌曲相當熱血，是馬共成員出戰前早晨操練時唱的革命歌曲。我找了一位編曲家，用小提琴改編得比較抒情一點。假使老馬共成員們來看這部片，只要一聽旋律就會知道這是革命歌曲。我當初只是想讓歌曲聽起來柔和些，用比較感性的方式安插在電影中。

問　當年馬共中央宣傳部針對回憶錄、著作或影像作品等進行審查，在發表之前必須經過中央首肯，不能破壞黨的形象。也就是說在緊急狀態時期甚至迄今，關於馬共的論述中有兩種不同的說法被建立。在電影製作過程中，你要如何溝通、平衡不同的敘事方式？

穆　事實上，我對於正不正確的敘事沒有太大興趣，我認為有趣的是這些人相信我講的話是真的。所以在《最後的共產黨員》中有一幕，一名馬來男子聲稱自己受馬共女子誘惑而加入共產黨。這個女性是真實存在的，在馬共村裡大家無人不知，但是大家都認為這個女人不會做出這種事情。可是馬來男子堅信自己所認為的，他想要訴說這樣的故事，所以我就讓他說。導演的工作並不是評斷是非對錯，而是讓每個人說他想說的話。就如同在馬共村時，針對同一件事情，每個人都各執一詞，認為自己講述的才是真實的歷史。若陳平的回憶錄是「我方的歷史」，其他人也會有「他方的歷史」，這是無法用單一價值觀判斷對錯的。

廖　我其實沒有太多需要和馬共溝通、權衡之處，因為我不是透過領導

9.　馬來西亞國歌旋律取自印尼情歌《月光光》（*Terang Boelan*），而該旋律最早起源自塞席爾群島（Seychelles）傳唱已久的法語歌謠 La Rosalie。

階層找尋受訪者，而是藉由他們的朋友圈慢慢拓展、找到受訪者。而且，訪問領導級的馬共時，不論你問什麼問題，他們都會給你同一套熟練而完整的答案。拍攝初期我便察覺這個問題，因此才會選擇士兵階級的受訪者。此外，他們會覺得個人的記憶或故事不值得被述說，反而認為只有「正統」的歷史才需要被記錄或拍攝。所以一開始，他們對我很不信任，有人不解一個媽媽的故事為何需要公諸於世，或者叛離家庭的女生也會質疑為什麼要和我分享她個人的故事。

這種對於個人記憶的自卑與不重視，抑或是認為歷史大於個人的觀念，其實不只發生在馬共，而是馬來西亞人普遍的認知。多數人認為歷史掌握在某部分擁有話語權的人士，抑或寫在課本上、出現在歷史頻道中的才稱得上「歷史」。就我個人觀察，這也是為什麼我們的社會傾向忽視「記憶」的重要性。我也曾詢問父母關於祖父的事情，但他們似乎很少想起、或想要討論關於祖父的一切。我的祖父在 1948 年過世，在我開始拍攝之前，父親從不曾和他的兄弟姐妹談起祖父。我們對於記憶的不重視，是來自於 1948 年到 1960 年間，馬來西亞歷經了新村時期和戒嚴時期，當時大家活在恐懼中，只要家庭裡有一人被發現是馬共，整個家族都會受到牽連，很多經歷那個時期的人們都寧願選擇讓記憶留白。

問　《最後的共產黨員》裡有不少歌舞畫面顯得唐突，像是一齣正經八百、卻帶有嘲諷的演出。嘲諷的對象是共產主義還是壓制他們的馬來西亞政府？還是這只是純屬好玩才加入的橋段呢？另外，你們兩位都有涉及共產黨的電影在馬來西亞被禁播，這對你們造成了什麼樣的影響？你們對於社會主義和共產主義的看法為何？

穆　我通常覺得歌舞片段是多愁善感的，當然歌舞片段可以用來嘲笑任何東西，至於我在嘲諷什麼……你有看出了什麼嗎？[10]《最後的共

產黨員》裡歌舞劇的歌詞是很政治宣傳形式的，就像愛國主義者浮誇且沾沾自喜的口吻，比方說為自己的身分證感到自豪，身分證彷彿象徵自己是特別的，但事實是，身分證非但不會讓你顯得特別，反而讓你成為只是被統計的人口數據，也讓他們知道了你的所在地——這正恰恰是「特別」的相反。在馬哈迪時代，充斥著這種「為自己的獨特性感到自豪」的宣導。

至於第二個問題，維基百科中對我的介紹就是一位「禁片導演」，搞得好像這就是我此生唯一的「功德」（one-hit wonder）。我認為現代生活混合了各種意識形態，包括資本主義作為一隻無形的手伸入社會，讓事物因為競爭而變得更好，而社會主義促成了勞工權利等等。整體社會已不再具有純粹的意識形態，而更取決於人們在時代背景和環境下的應用方式，就好像「資本論」是一個理論，仍得要轉化成適用於當代的視角。而目前可見於許多國家、且令人擔憂的現象是，當人民面臨失業，便開始變得保守與排外；所以當經濟體系崩潰時，人們可能會開始抵抗外來的人事物。

廖　對我的影響也是一樣。一旦被標籤為「禁片導演」，每次在跟投資商談拍片或電影發展時，對方總會劈頭就問「是禁片嗎？」或「禁忌的題材嗎？」。我也拍攝其他以馬來西亞為題材的紀錄片，特別是馬來西亞歷經多年左右翼對峙的歷史的歷史。但當我試圖尋找前士兵、或是曾任警察的受訪者時，他們卻因為我拍了《不即不離》，認為我是親馬共的導演，進而拒絕受訪。這是我目前暫時遇到的比較直接，也是為了劃清界限而產生的影響。

10. 阿米爾在此以 1953 年電影《飛車黨》（The Wild One）裡的經典對白，回應觀眾詢問《最後的共產黨員》所嘲笑的對象。《飛車黨》裡麥翠德問：「嘿強尼，你是在反叛什麼？」（Hey Johnny，what are you rebelling against?）而馬龍白蘭度所飾演的強尼回答：「看你有什麼？」（Whaddya got？）

事實上，任何一種主義都有可能變得危險。我所接觸到的那個年代的叔叔阿姨們在加入共產黨時都不甚了解共產主義，也不是知識份子；不是讀了共產主義才進森林，而是進了森林後才開始讀共產主義。當我們談及那個年代的共產主義，更準確來說是在「反殖民」的意識上，在馬來亞的情況尤其如此。他們對於共產國家其實不太有概念，只是一心想趕走英帝。在共產主義大傘下，還包含女權主義、基本人權和言論自由，這些都是當時英國殖民政策無法接納、但顯現在反殖民的鬥爭裡的理念。

問　從一個華人的角度來看，《海城遊記》的敘事和調性給我一種故弄玄虛的感覺。對於不熟悉馬來西亞的人，似乎沒有解開謎團。我很好奇馬來西亞本地不同族群的觀眾，看完這部電影的反應是什麼？是否強化了我們對於馬來民族比較落後的刻板印象呢？片中最後一幕畫面代表什麼意義？

穆　《海城遊記》最後一個場景其實是向賈柯樟導演的《三峽好人》致敬。目前登嘉樓由伊斯蘭黨執政，因實行嚴苛的伊斯蘭律法，一直以來登嘉樓和吉蘭丹都被視為保守地區。我刻意強化了某些刻板印象，舉例來說，我故意不在影片裡置入任何女性角色。有趣的是，馬來文豪文西‧阿都拉（Munshi Abdullah）[11] 在《吉蘭丹遊記》中對登嘉樓的評價極具嘲諷及批評，而我也想要驗證他在書中對登嘉樓的印象，像是「登嘉樓的男人都很懶惰不工作」，於是我將鏡頭切換到市場上忙碌於工作的男人們，來呈現並置的效果。我也在剪輯中排除了女人的畫面，想要突顯「沒有女人的登嘉樓」。就好像「最後的共產黨員」指的是陳平，但紀錄片裡卻沒有陳平。這種刻意的缺席反而會引起觀眾好奇，進而去探問「為什麼沒有陳平？」紀錄片不是關於你要拍什麼，而是你想把什麼問題搬上檯面，引發觀眾提問。

問　阿米爾早期的馬共電影《最後的共產黨員》調性較輕鬆幽默，但是近期《海城遊記》反而相對沉重。是因為前者能以疏離的視角切入、幽默敘事，反觀拍攝當代課題卻不能比較輕鬆嗎？

穆　《海城遊記》確實比較沉重，裡面其實都是文西・阿都拉的文本，以及純粹的訪談對白，沒有太多我自己的東西——如果我把自己也放進去，可能就會變得搞笑一點，哈！我覺得影片裡還是有一些幽默之處，或許不是會讓人哄堂大笑的那種。無論如何影片最終呈現了一股淡淡的哀傷。我拍攝紀錄片，是完全沒有劇本的；在不帶任何劇本拍攝的過程中加入新發現，影片的整體調性也是在編輯時才成形。在回看《海城遊記》影像畫面時，有一幕是一位正在吟唱歌謠的老人，對比年輕人正在耍他們的摩托車，老人唱的是當地即將失傳的民謠，這一幕是很關鍵的，呈現出對即將逝去的事物無能為力，所以影片的調性就在無意中轉得憂鬱。

蘇　你們認為自己是哪種馬來西亞導演？製作電影的過程中是否有思索「馬來性」？你的馬來西亞身分認同對於你拍攝電影有任何影響嗎？作為在台灣的馬來西亞人，使用台灣的資金產製電影，你有什麼想法嗎？

穆　作為一位馬來西亞導演既幸運又難得，因為我們還有非常多故事沒有被挖掘、被述說。先前我為了一本書，研究了所有現存的馬來電影（大部分都是新加坡產製的），我大概看了兩百多部 1948 年到 1972 年間的影片。很有趣的是，完全沒有一部影片將英國人描繪

11. 文西・阿都拉（1797-1854）：馬來文豪，1819-1823 曾任駐新加坡英國殖民官員萊佛士（Stamford Raffles）信使，1838 出版作品《阿都拉遊記》（Kisah Pelayaran Abdullah），記錄其從新加坡出發，沿馬來半島東海岸而上到吉蘭丹的考察見聞。

成反派或是壞人，這現象在一個已經去殖民的後殖民國家，是不是非比尋常呢？同時這和印尼、菲律賓電影也是截然不同的。不僅當中沒有一部電影將白人當成敵人，反而許多情節是將日本人和共產黨則被描繪成敵人。還有一些是 1960 年代馬來演員飾演印度教徒（Hinduism）的橋段，現在都被禁止播出或被刪剪。

穆　我還是要強調身為馬來西亞導演是很幸福的，不像在那些電影工業發達的國家，只是重複上一輩做過的事情——或許你的祖父輩已經嘗試過實驗電影，而你現在只是重複一樣的創作。馬來西亞算是一個未開發的文本，有許多議題在醞釀發酵中，對於創作者來說是一件很開心的事。

廖　「馬來西亞」這個稱呼其實是 1963 年後才開始的。1957 年，它被稱作「馬來亞」，早期還有不同的名字。這塊土地，馬來半島、印尼以及部分東南亞，我常覺得它處在一個「之間」的地方，剛好位於兩個季風帶交會之處。古今中外，來往經商的印度、中國、阿拉伯和波斯人，都必須途經此處，有些人便決定留下來了。

馬來半島一直沒有出現強大的中央集權或王朝，去明訂這塊土地的正宗文化、宗教或族群。長期以來，造就了人們在這塊土地上對於文化的接受、採納與交融。縱使後來傳入的伊斯蘭教也結合了商業元素與中國元素，甚至有些王朝是印度教和佛教混合並存於這片土地上的。我喜歡馬來西亞早期的文化氣氛，而不是 1970 年代後走向伊斯蘭文化的保守風氣，並把伊斯蘭教以外的文化都排斥掉。我並不會特別去思考要如何在作品中呈現「馬來西亞性」，我覺得這種特性是油然而生的，無法消除或刻意隱藏。就好比我來台灣十年了，這段時間內化的「台灣性」也是抹滅不掉的，只要作品誠懇，自身雜揉的特性便會自然流露在作品中。

本書作者（按文章順序排列）

◎ 謝以萱

從事影像研究、評論與策展工作，《紀工報》執行主編，台灣影評人協會成員之一。臺灣大學人類學研究所碩士，關注當代東南亞電影與視覺藝術發展。曾任職台北電影節、桃園電影節與台灣國際紀錄片影展，並參與富邦文教基金會影像教育工作。目前正進行影音展示、保存與推廣機構之研究調查計畫。

◎ 武氏緣 Annie Vu

畢業於越南人文社會科學大學文學系、河內大學中文系、國立臺灣師範大學應用華語文學系碩士。曾任職越南社會科學翰林院東南亞研究所研究員，在（越南）河內人報、文藝報、博物館與人類學期刊、東南亞研究期刊發表多篇著作，關注東亞文化圈與移居者的身份認同問題。目前就讀臺北教育大學藝術與造形設計學系博士班。

◎ 孔‧李狄 Kong Rithdee

泰國英語報紙《曼谷郵報》（*Bangkok Post*）、《Cinema Scope》雜誌專欄作家與編輯，撰寫電影相關評論、專文逾十八年，是泰國相當知名的電影影評人之一。

◎ 第四屆「當代敘事影展」策展團隊

「當代敘事影展」為自 2015 年創辦、位於台北的小型紀錄片影展，以回應當代、全球性的議題聚焦選片，並在語言、族群、文化與性別的論述架構下，建立影片間的相互提問與對話關係。影展積極串連台灣與世界各地之紀錄片工作者，當中也特別引介東南亞地區青年世代導演、獨立影像工作者及工作室，透過節目策劃與映後深度交流，探索實驗性紀錄影像的可能，討論遊走於虛構及紀錄片形式的風格美學。

◎ 鍾適芳

製作人、策展人。1993 年創立草根音樂廠牌「大大樹音樂圖像」，2001 年創辦以「遷徙流離」為題的「流浪之歌音樂節」，開創文化議題與聲響實驗的平台。策劃了三屆東南亞獨立電影論壇「一部電影，一個旅程」、五屆「當代敘事影展」。目前也任教於政治大學傳播學院。

◎ 黃令華

台北人，最近喜歡上吃橘子，與貓和家人一起生活。畢業於政治大學廣電系及歷史系，臺北藝術大學電影所唸一半，準備休學到清華大學攻讀人類所。曾在曼谷住過一年，喜

歡紀實影像、紀錄片，還在文字與影像之間學習，常受特定有力的女性吸引，關注女性自我意識、自我認同、移動與離散。

◎ 黃淑珺 Ng Shu Jun

獨立影像工作者，2017 年拍攝第一部紀錄長片《厝哪山芭邊》。2018 年擔任文化部第三屆東南亞獨立電影論壇「一部電影，一個旅程：關於東南亞電影的五個提問」執行製作；2019 年共同製作新聞專題「眾聲喧嘩：馬來西亞第十四屆選舉專題」獲第四十三屆文化部金鼎獎數位出版類「優良出版品推薦」的肯定。曾任職馬來西亞設計檔案館（Malaysia Design Archive）檔案管理助理。

◎ 郭敏容

電影節策展人，曾於獨立片商、製片公司、國片發行及國內外影展等機構任職，2014 年至 2018 年擔任台北電影節策展人，隨後加入台北金馬影展、鹿特丹國際影展及盧卡諾影展的評審委員及選片團隊。2017 年受邀擔任新加坡國際電影節節目顧問，並於 2019 年接任第三十屆新加坡國際電影節節目總監，隔年任藝術總監；同時亦擔任 2019 年台灣文化部第三屆東南亞事務諮詢委員、《葡萄牙電影》、《一瞬二十》等電影專書主編。

以鏡頭為誌

◎ 查亞寧・田比雅功 Chayanin Tiangpitayagorn

影癡兼獨立影評人，現定居於曼谷。自 2008 年始為多本泰國雜誌與期刊撰寫影評，同時擔任 Starpics 雜誌「泰國電影獎」以及「曼谷影評人獎」評審。他也是全年度展映系列 Wildtype Middleclass 的協同策展人，推介被忽視的泰國獨立製片作品。2013 年，田比雅功跟一個稱為電影病毒（Filmvirus）的影癡社團共同撰寫《In Lav, We Trust》的泰英雙語版著作，講述菲律賓導演 Lav Diaz 自 2004 年至 2014 年期間的作品。他也曾擔任金山影展首映片《W》（dir. Chonlasit Upanigkit，2012）的影片首席顧問。

◎ 阿嘉妮・阿盧帕克 Adjani Arumpac

出生於菲律賓南部的民答那峨島，畢業於菲律賓大學音像及視覺傳播學系，她的畢業作品《Walai》（2006）是關於民答那峨島穆斯林女性的紀錄長片；2013 年完成紀錄片《Nanay Mameng》，講述菲律賓著名社會運動者 Carmen Deunida 的生命故事。最新作品《戰爭事件溫柔的事》透過家族歷史與記憶，重述與反思在民答那峨島持續半世紀的戰爭。

◎ 布迪・伊萬托 Budi Irawanto

印尼學者，取得新加坡大學東南亞研究學程博士學位，研究領域以印尼及馬來西亞當代電影與文化政治為主。前新加坡東南亞研究中心訪問學者，深入研究社群媒體在印尼選

舉期間的應用與影響。曾任印尼日惹 Jogja-NETPAC 亞洲影展（JAFF）主席、現職印尼日惹大學表演及視覺藝術學程主任、傳播學系助理教授及電影研究講師。

◎ 郭力昕

英國倫敦大學金匠學院（Goldensmiths）媒體與傳播系博士，現任政治大學傳播學院院長。曾任各類年度新聞攝影獎、紀錄片競賽、國藝會「國家文藝獎」（電影類）、「華語電影金馬獎」、「台北電影獎」、香港「華語紀錄片節」、香港「鮮浪潮國際短片節」等評審委員，並自 2003 年起擔任「台北電影節」諮詢委員迄今。著作包括《再寫攝影》、《真實的叩問：紀錄片的政治與去政治》等。

◎ 黃書慧 Wong Suhui

馬來西亞人，畢業於政治大學廣告學系，曾於 2017–2020 任當代敘事影展統籌、2018影展專題「馬來半島上的魔幻寫實」共同策劃。大學畢業後旅居東埔寨擔任台灣 NGO駐東志工一年，與偏鄉鄉公所、學校、廟宇合作，協助鄉區教育中心設立與在地師資培訓。目前為藝術行政。

◎ 鐵悟蒙 Thet Oo Maung

紀錄片工作者、人道主義者、自學成才的畫家及攝影師。具庫倫及亞美尼亞血統（Kayin-Armenian），畢業於商業管理學科。其作品《The Old Photographer》於 2013年新加坡－緬甸電影節獲獎，並入選 2013 年南亞電影節、2014 年東南亞短片節。最新紀錄短片《Sound of Silence》講述有關緬甸內戰以及遭地雷轟炸的受害者，鐵悟蒙擔任導演、剪接及製片，該片獲選 2014 年仰光人權與尊嚴國際紀錄片影展以及自由影展。

對談人

◎ 趙德胤

台籍緬甸裔電影導演，十六歲時為留學而移民臺灣，作品多以在緬甸生活的華人為拍攝主題。2014 年他以《冰毒》獲選第六十四屆柏林影展電影大觀單元、愛丁堡國際電影節最佳影片、瑞典影展最佳導演獎及台北電影節最佳導演獎。2016 年獲頒金馬獎年度台灣傑出電影工作者。

◎ 阿米爾·穆罕默德 Amir Muhammad

出生於馬來西亞吉隆坡，擁有英國東安格里亞大學法律學位，卻於 2000 年轉而投入電影拍攝。阿米爾兼具電影人、作家、出版人等多重身分於一身，電影風格魔幻寫實，透過影像犀利又不失詼諧的批判大馬政治。他與陳翠梅（Tan Chui-Mui）、李添興（James Lee）、奧斯曼阿里（Osman Ali）等人掀起馬來西亞電影新浪潮。他的電影從未上過院

線，倒是多次遭到馬來西亞政府禁演現今，他也經營獨立出版社 Buku Fixi，出版影評及文學創作。

◎ 廖克發 Lau Kek Huat

馬來西亞華裔，出生於馬來西亞），後來台學習電影製作，畢業於台灣藝術大學電影系。首部作品以墮胎女子為題材的實驗短片《鼠》（2008），獲金穗獎最佳導演。作品關注議題幅員遼闊，長期關注台灣移工與移民。紀錄長片《不即不離》（2016）從家族歷史取材、《還有一些樹》則呈現馬來西亞的種族衝突事件。2019 年，他以首部劇情長片《波羅蜜》提名第五十六屆金馬獎最佳新導演獎。

譯者

◎ 鍾適芳

製作人、策展人。1993 年創立草根音樂廠牌「大大樹音樂圖像」，2001 年創辦以「遷徙流離」為題的「流浪之歌音樂節」，開創文化議題與聲響實驗的平台。策劃了三屆東南亞獨立電影論壇「一部電影，一個旅程」、五屆「當代敘事影展」。目前也任教於政治大學傳播學院。

◎ 劉業馨

木柵人，台大語言所畢業。兼職翻譯的世界音樂愛好者，流浪之歌音樂節的老志工。現居美東，嗜好是帶台灣米克斯爬遍美國的山頭。

◎ 國立師範大學翻譯所

台灣第一所公立翻譯研究所，於 1996 年 8 月正式開辦。除了培養各領域專業口筆譯人才，也加強文化、科技、產業政策、傳播經濟、文學、語言學等層面專業知識，透過翻譯學的跨域發展，提升學術研究品質、拓展翻譯研究視野。

◎ 易淳敏

畢業於政治大學國際傳播英語碩士學程，曾擔任 2020 當代敘事影展開幕主持及協力，及 2017 年至 2019 年「一部電影、一個旅程」東南亞獨立論壇影展協力執行。曾任卓越新聞獎基金會特約記者／編譯。目前為藝術行政。

圖片版權

我的電影，是印尼的微型縮影：緊貼社會脈動的影像敘事者——嘎林・努戈羅和
- 《爪哇安魂曲》*Opera Jawa*、《我身記憶》*Memories of My Body*、《無畏，詩人之歌》*A Poet: Unconcealed Poetry*、《來自爪哇的女人》*A Woman from Java*、《爪哇》劇照版權所有：Garin Nugroho

印尼導演群像：嘎林・努戈羅和與下一個電影世代
- 導演照版權所有：導演與攝影師

越南獨立製片新世代——陳英雄以外的後起之秀
- 《Sweet, Salty》、《Mother, Daughter, Dreams》劇照版權所有：Duong Dieu Linh
- 《庇蔭之地》*Blessed Land* 劇照版權所有：Pham Ngoc Lan
- 《人肉啃得飢》*Kfc* 劇照版權所有：Le Binh Giang
- 《無聲夜未眠》*The Mute* 劇照版權所有：Pham Thien An
- 《小畢，別怕！》*Bi, Don't Be Afraid!* 劇照版權所有：Phan Dang Di

越南導演群像：裂縫中萌芽
- 導演照版權所有：導演與攝影師
- 《小畢，別怕！》*Bi, Don't Be Afraid!* 劇照版權所有：Phan Dang Di

似夢，是真？——阿比查邦：顯示殘骸堆砌的華麗之墓
- 《波米叔叔的前世今生》*Uncle Boonmee Who Can Recall His Past Lives*、《華麗之墓》

沙漠裡開花：泰國當代紀錄片的境遇

· 《音樂共和國》*Y/Our Music*

　劇照版權所有：Waraluck Hiransrettawat Every、David Reeve

· 《哈拉工廠的工人抗爭》*Hara Factory Workers Struggle*

　劇照版權所有：Jon Ungpakorn

· 《桐潘》*Tongpan* 劇照版權所有：Paijong Laisakul·

　《河》*By the River*、《邊界》*Boundary* 劇照版權所有：Nontawat Numbenchapol

· 「泰國短片與錄像藝術節」、「薩拉亞紀錄片節」平面設計圖像版權所有：授權之主辦單位與設計者

延伸觀賞：值得關注的精彩泰國短片

· 《螢火蟲之死》*Death of the Firefly*

　劇照版權所有：Jirattikal Prasonchoom、Pasit Tandaechanurat

· 《麥可的故事》*Michael's* 劇照版權所有：Kunnawut Boonreak

· 《辛瑪琳的人生》*Sinmalin* 劇照版權所有：Chaweng Chaiyawan

· 《甜蜜家庭》*The House of Love* 劇照版權所有：Tossaphon Riantong

· 《「零」先生》*Mr. Zero* 劇照版權所有：Nutcha Tantivitayapitak

· 《駕崩之日》*Sawankhalai* 劇照版權所有：Abhichon Rattanabhayon

菲律賓紀錄片之路

· 《戰爭是件溫柔事》*War is a Tender Thing*、《貧困之翼》*Mother Mameng*

　劇照版權所有：Adjani Arumpac

· 《蚊子報特寫》*Portraits of the Mosquito Press* 劇照版權所有：J. Luis T. Burgos

· 《返鄉包裹 #1 過度發展的回憶》*Balikbayan #1 Memories of Overdevelopment Redux III*

　工作側拍照版權所有：Kidlat de Guia

超越重大時刻：二十一世紀印尼紀錄片

· 《霧照大地》*The Land Beneath the Fog* 劇照版權所有：Shalahuddin Siregar

· 《囚獄天堂》*Prison and Paradise* 劇照版權所有：Daniel Rudi Haryanto

揚棄剝削，回到現實——從《多古拉之歌》到《何處是我柬埔寨的家》

· 《獨白》*Monologue*、《池塘炸彈》*Bomb Ponds* 劇照版權所有：Vandy Rattana

· 《何處是我柬埔寨的家》*Where I Go* 劇照版權所有：Neang Kavich

為未來的歷史建檔——柬埔寨波法娜影音檔案中心

· 《波法娜：柬埔寨悲歌》*Bophana: A Cambodian Tragedy* 劇照版權所有：Rithy Panh

一部電影，一個旅程 | One Film One Journey
電影開路，探訪未知的東南亞 | Southeast Asia's Unknown Past, Present and Future

專文作者　阿嘉妮‧阿盧帕克（Adjani Arumpac）、
布迪‧伊萬托（Budi Irawanto）、鐵悟蒙（Thet Oo Maung）、
孔‧李狄（Kong Rithdee）、
查亞寧‧田比雅功（Chayanin Tiangpitayagorn）、武氏緣（Annie Vu）、
郭敏容、郭力昕、黃令華、黃書慧、黃淑珺、謝以萱、鍾適芳
◎外文作者按姓氏字母、中文作者按姓氏筆畫排列

座談講者　嘉索畢（Chea Sopheap）、阿尼塞‧奇歐拉（Anysay Keola）、
潘燈貽（Phan Dang Di）、阿米爾‧穆罕默德（Amir Muhammad）、
阿諾查‧蘇維查康彭（Anocha Suwichakornpong）、
杜篤嫻（Thu Thu Shein）、廖克發、趙德胤
◎外文講者按姓氏字母、中文講者按姓氏筆畫排列

主　　編　鍾適芳
企　　畫　大大樹音樂圖像有限公司
出版總監　吳昭緯
責任編輯　劉佳旻
執行編輯　黃書慧、易淳敏
美術設計　黃子恆｜恆設計
封面圖像　鄭文良
翻　　譯　劉業馨、國立師範大學翻譯所、易淳敏、鍾適芳、
黃書慧、David Chen
訪談整理　馬紅綾、黃淑珺、葉蓬玲
印　　刷　富友文化事業有限公司
定　　價　NTD 500
I S B N　978-626-95180-0-5（平裝）
出版日期　2021 年 10 月初版一刷

出 版 者　　**大大樹音樂圖像有限公司**

add.　台北市 10650 大安區永康街 77 號 2 樓

tel.　02-2341-3491

fax.　02-2343-5509

url.　www.treesmusic.co

E-mail　trees@treesmusic.com

大田出版有限公司

add.　台北市 10445 中山北路二段 26 巷 2 號 2 樓

tel.　02-2562-1383

fax.　02-2581-8761

url.　www.titan3.com.tw

E-mail　titan@morningstar.com.tw

網路書店　www.morningstar.com.tw

E-mail　　service@morningstar.com.tw

讀者專線　04-2359-5819 # 212

郵政劃撥　15060393（知己圖書股份有限公司）

Printed in Taiwan

本書獲文化部 109 年度「新南向海外交流專題計畫」補助

填回函雙重禮

1. 立即送購書優惠券　2. 抽獎小禮物

國家圖書館出版品預行編目（CIP）資料

一部電影，一個旅程：電影開路，探訪未知的東南亞

One Film One Journey：Southeast Asia's Unknown Past, Present and Future

鍾適芳主編—初版—臺北市：大大樹音樂圖像有限公司，大田出版有限公司，

2021.10 ；312 面；15 x 21 公分 ；ISBN 978-626-95180-0-5（平裝）

1. 電影　2. 影評　3. 文化　4. 東南亞

987.2　　110015899